上海市文教结合"上海艺术管理与文化创新紧缺人才培养基地"核心课程教材建设

宋元书画题跋史

施錡◎著

上海交通大学出版社
SHANGHAI JIAO TONG UNIVERSITY PRESS

内容提要

《宋元书画题跋史》一书系统地整理和研究宋、金、元的书画题跋，并上溯唐以前书画题跋概况，下揽明清书画题跋景观，旁涉日本镰仓、室町时代受宋元影响之禅画题赞及"诗画轴"题跋。此书以社会学视角观察，注重题跋群体诸如宫廷帝后、重臣官僚、朝野文人、书家、画家于历史语境中的互动。从收藏、装褫、押署、款识、书仪、钤印、鉴赏、诗文、品评、书画理论、文人交游等多方面阐述书画题跋之形成、发展与盛行，于繁杂历史材料中选取代表性实例加以论证，阐明书画题跋发展史各个阶段之特征及转换点，呈现了宋元书画题跋完整的历史脉络。

图书在版编目（CIP）数据

宋元书画题跋史 / 施錡著. —上海：上海交通大学出版社，2021.12（2022.11重印）
ISBN 978-7-313-25807-6

Ⅰ.①宋…　Ⅱ.①施…　Ⅲ.①书画艺术—题跋—艺术史—中国—宋元时期　Ⅳ.①J292.25

中国版本图书馆CIP数据核字（2021）第279858号

宋元书画题跋史
SONGYUAN SHUHUA TIBASHI

著　　者：施　錡			
出版发行：上海交通大学出版社	地　　址：上海市番禺路951号		
邮政编码：200030	电　　话：021-64071208		
印　　制：上海景条印刷有限公司	经　　销：全国新华书店		
开　　本：880mm×1230mm　1/32	印　　张：11.875		
字　　数：176千字			
版　　次：2021年12月第1版	印　　次：2022年11月第2次印刷		
书　　号：ISBN 978-7-313-25807-6			
定　　价：58.00元			

序

及至今日，海内外学界中国古代书画研究成果已颇为可观，至于书画题跋，亦有局部探究精深者，然对书画题跋史系统梳理之著述，尚未可见。题跋乃中国书画特有构成元素，其发展演进如何，形式呈现如何，实有待于深入全面研究。搜诸史料，文字与图像相属结合，萌自姬周；六朝洎隋唐，广义之题跋即已形成。然合于今人所目文人书画题跋者，实盛行于宋元，遗惠明清以降，其蕴含大而富焉。因而，宋元书画题跋史之撰述，书画题跋文化蕴藏之发掘，确可补缺于中国书画研究。

今华东师范大学美术学院施錡女史撰就《宋元书画题跋史》一书，系统整理研究宋、金、元书画题跋，上溯唐以前书画题跋概况，下揽明清书画题跋景观，旁涉日本镰仓、室町时代受宋元影响之禅画题赞及"诗画轴"题跋。此书以社会学角度观察，注重题跋群体诸如宫廷帝后、重臣官僚、朝野文人、书家、画家于历史语境中的互动。从收藏、装裱、

押署、款识、书仪、钤印、鉴赏、诗文、品评、书画理论、文人交游等多方面阐述书画题跋之形成、发展与盛行，于繁杂历史材料中选取代表性实例加以论证，阐明书画题跋发展史各个阶段之特征及转捩点，言简意赅，呈现宋元书画题跋完整历史脉络。此书出版，确有益于书画题跋史研究，尤其可供初涉中国书画研习者以为入门津要。诚如施錡所言，其撰此书，以傅申先生《海外书迹研究》为楷模，希冀既有学术探获，亦可裨益于传播中国文化之精髓。

施錡作为书画研究领域的青年学者，精进于学术著述之外，雅好书法，时习不辍，或为其撰写本书之一契机。此书为研究题跋形成与发展的关键阶段之成果，相关领域则尚有诸多问题值得继续探究。希望如其所愿，以此书为基础，未来再完成一部中国书画题跋通史之著作，进一步服务于公共史学与社会美育，向世界传播中国的艺术与文化。

李星明

2021年11月8日

于复旦大学光华楼西主楼2805室

引　言

　　题跋，是中国古已有之的一种文章样式。清代段玉裁
（1735—1815年）《说文解字注·足部》"跋"中谓："题者，
标其前，跋者，系其后也。"[1]可见题跋原是书写于书籍、书
画、碑帖等载体前后的说明与评论文字，后也单独另写成篇，
逐渐成为一种文体。据毛雪《古代题跋文体源流述略》，[2]北
宋欧阳修（1007—1072年）有"杂题跋"二十首，[3]首创了
"题跋"这一文体名称。

　　关于题跋的分类，张相（1877—1945年）在《古今文综
评文·跋》中将题跋分为故籍、书体、诗文和图画四种："综
其流别，约分为四：捃逸抽秘，考订丛残，是曰故籍之属；
一帛一缣，望古遥集，是曰书体之属；文章不朽，性命与契，

【1】［汉］许慎撰，［清］段玉裁注：《说文解字注》，郑州：中州古籍出版社2006年版，第83页。

【2】毛雪撰：《古代题跋文体源流述略》，《平顶山师专学报》2003年第1期。

【3】［宋］欧阳修撰，李逸安点校：《欧阳修全集》卷七十三，北京：中华书局2001年版，第1053页。

是曰诗文之属；摩挲尺幅，暇思渊渊，是曰图画之属。"[1]王晓骊认为，书体题跋与图画题跋有很大的相似性，常放在一起辑录，并可统称"书画题跋"，此外，她认为在张相所分四类之外，还应增加"金石题跋"一类。[2]在欧阳修的"杂题跋"二十首中，《跋晏元献公书》《跋李西台书》《又跋李西台书》《跋李翰林武昌书》《跋杜祁公书》《跋观文王尚书举正书》《跋薛简肃公奎书》《跋醉翁吟》《跋三绝帖》是"书体题跋"，《题薛公期画》是"图画题跋"，[3]从撰写的内容与格式来看，书画题跋的相似性大于差异性，可归之一类。

关于题跋产生的时代，罗灵山在《题跋三论》中提到，题跋可分为"跋尾"，即六朝至唐人的书画文籍鉴定；"题后"/"书后"，人们随笔写在文章、书画、典籍末尾的文字。[4]日本学者青木正儿将题画诗文分为四种，即画赞、题画诗、题画记和画跋。画赞产生于战国时代；题画诗和题画记开始于六朝，流行于唐代，盛行于宋代之后；画跋在唐代

【1】 王水照编：《历代文话》，上海：复旦大学出版社2007年版，第9册，第8790页。
【2】 王晓骊著：《中国古代题跋文学研究》，北京：北京大学出版社2021年版，第19页。
【3】 ［宋］欧阳修撰，李逸安点校：《欧阳修全集》卷七十三，北京：中华书局2001年版，第1053、1055—1056、1058—1059、1062—1063、1065页。
【4】 罗灵山撰：《题跋三论》，《益阳师专学报》1994年第2期。

出现了端绪，宋代后成为主流。[1]王晓骊也提到，题跋大致成熟于北宋文人画兴起之时。[2]

综合来看，实物和文献表明，宋元时代是书画题跋发展和成熟的时期。因此，本书主要围绕这一时期进行论述。狭义的书画题跋指书画实物中的题记与跋尾，广义的书画题跋也包括鉴定押署、题写款识、印章附字、题写画名等方面。[3]为求清晰，本书主要围绕狭义的题跋进行论述，同时也涉及广义的题跋中具有代表性的部分内容。

【1】（日）青木正儿著：《中国文人画谈》，杭州：浙江人民美术出版社2019年版，第51—52页。

【2】王晓骊著：《中国古代题跋文学研究》，北京：北京大学出版社2021年版，第81页。

【3】按：王晓骊举出阮璞先生观点，广义的题跋包括题在本幅及各处的诗、文或名款。（阮璞撰：《中国画诗文题跋浅谈》，《美术研究》2003年第2期。）

目　录

第一章　唐以前的书画题跋

唐及更早的时期的书画作品中，已经出现了包括题记、题赞，以及装裱与鉴藏相关信息的书写，但主要是对于书画相关信息的辑录，或是根据经典文本进行图文互注，可以称为书画题跋的滥觞时期。

第一节　从文献看早期题跋

在图像上题字，在西汉时期已经出现。《汉书·苏武传》载，甘露三年（前51年），汉宣帝（刘询，前91—前48年）思股肱之美，命人图霍光、张安世、韩增、苏武等十一人于麒麟阁，"法其形貌，署其官爵姓名"。[1] 王晓骊认为，这是最早的题画记载。《历代名画记》卷四引《东观汉记》载，汉

【1】［汉］班固撰：《汉书》卷五十四，北京：中华书局2013年版，第8册，第2468页。

灵帝（刘宏，157/156—189年）令工书画的蔡邕（133—192年）画五代将相于省，兼命为赞及书，书画与赞，皆擅名于代，时称三美。至东晋，被认为是"晋代书画第一"的王廙（276—322年）为勉励王羲之（303—361年）而画《孔子十弟子图》，并书写散文式的长赞。[1]《南史》卷八"梁本纪"载："帝（梁元帝萧绎，508—555年）工书善画，自图宣尼像，为之赞而书之，时人谓之'三绝'。"[2] 这均是早期的自书自画与自题。笔者以为，以上的题画与今天所论的书画题跋还有所区别。今天所理解的书画题跋，更多的是对书画作为艺术品看待而生成的品评与观感，而非单纯功能性的图示、图赞和后记。但早期的题写多类似于前述功能性的文字。

唐以前的绘画，实物已经不可多见。傅申先生认为，最早的题跋应是以佛经抄本之后的题记文字出现的（图1.1.1），大多数产生于五六世纪。他举出一件公元296年的写经，其后有五行文字，注明了年、月、日和字数，相当于是抄写人

【1】（日）冈村繁译注，俞慰刚译：《历代名画记译注》，上海：上海古籍出版社2002年版，第233、256页。
【2】［唐］李延寿撰：《南史》，第1册，北京：中华书局2012年版，第243页。

图1.1.1 晋代佛经题跋，公元296年（采自《海外书迹研究》，第166页）。

的后记。[1] 然而佛经在抄写之时，并非是作为艺术品进行制作的。若考虑到作为艺术品的书画，我们从《历代名画记》卷三《叙自古今跋尾压署》等文献出发，可见题跋的状况。

第一，文献表明唐代以前收藏的法书名画多采用押署的

【1】 傅申著，葛鸿桢译：《海外书迹研究》，北京：故宫出版社2013年版，第166页。

形式，一般不作钤印，此时题跋已经初步形成。

《历代名画记》卷三《叙自古跋尾押署》载："前代御府，自晋、宋至周、隋，收聚图画，皆未行印记，但署列当时艺人押署。"[1]刘涛提到，此意即在唐以前的绘画收藏中，不钤盖收藏印记，而是列出当时的鉴定者以及绘画者的署名。从西汉到东晋，虽有收藏，却无造伪，至南朝有人悬金购买二王书迹，导致趋利之徒伪造名迹。故他认为，鉴定的押署活动，是从南朝开始的。南朝的鉴定活动，主要偏重于书法。所谓押署，就是宫廷鉴识艺人在藏品上署名，作为秘藏和鉴定的标记。刘涛梳理出押署之人，南朝宋有张则、袁倩、陆绥；南朝齐有刘瑱、毛惠远；南朝梁有沈炽文、唐怀充、徐僧权、孙子真、庾於陵、法象、徐汤、孙达、姚怀珍、范胤祖、江僧宝、满骞、陈延祖、顾操；南朝陈有杜僧谭、黄高；北齐有丁道矜；隋代有江总、姚察、朱异、何妥。[2]如藏于台北故宫博物院的王羲之《平安何如奉橘三帖》中，《平安帖》右下有"（徐）僧权"（半），《何如帖》右下有"（姚）

【1】（日）冈村繁译注，俞慰刚译：《历代名画记译注》，上海：上海古籍出版社2002年版，第138页。

【2】刘涛著：《字里书外》，北京：三联书店2017年版，第118、120—121、128页。

察""（唐）怀充"押署。卷后有"开皇十八年（598年）三月廿七日。参军士学士诸葛颖（536—612年）。咨议参军开府学士柳顾言（537—605年）。释智果。"

《法书要录》卷四所录唐代韦述《叙书录》中，载二王、张芝、张昶等真迹，梁则满骞、徐僧权、沈炽文、朱异；隋则江总、姚察等署记其后。唐太宗（李世民，598/599—649年）又令魏、褚等卷下更署名记其后。这里魏、褚应是指魏征（580—643年）和褚遂良（596—658/659年）。可见唐代的押署延续了前朝的格式。从载录来看，押署这一形式至少从南朝延续到了初唐。而这些押署之人，许多是著名画家或书家，如南朝宋的张则、袁倩、陆绥；南朝齐的刘瑱、毛惠远等。《历代名画记》卷二《论鉴识收藏购求阅玩》中又道："夫识书人多识画，自古蓄聚宝玩之家，固亦多矣。"[1]可见当时鉴藏之人大多书画兼通。我们在《万岁通天帖》《快雪时晴帖》等唐代钩摹法书中可以见到南朝梁的满骞、姚怀珍、唐怀充押署的形式，当时人常将姓名题于本幅，甚至墨迹行文

【1】（日）冈村繁译注，俞慰刚译：《历代名画记译注》，上海：上海古籍出版社2002年版，第124页。

的字里行间。

第二，隋代至唐代与前朝相比又有所变化，除了押署，又出现了跋尾这一称谓，是后世书画题跋的滥觞。不过，跋尾和押署之间似乎并没有明确的区分，有时合称"押署跋尾"，记录绘画的诸种信息。如贞观年间，褚遂良监管绘画的装褙后，录入与鉴藏有关的简要信息，但很少出现对绘画本身的品评。因此跋尾的功能主要是信息的实用载录，如果信息有变动，可能就删去前人所录。如至开元年间，玄宗要求鉴定者押署跋尾，当时的刘怀信等人把前代的鉴定者姓名挖掉，署上自己的姓名。韦述《叙书录》也提到，开元五年（717年），陆元悌等割去前代名贤押署之迹，惟以己之名迹替代；另将前人的"三藐毋驮"印以墨涂去除等。此外，鉴藏钤印也在唐代开始出现："右军之迹，凡得真、行二百九十纸，装为七十卷；草书二千纸，装为八十卷；小王及张芝等亦各随多少，勒为卷帙，以'贞观'字为印印缝及卷之首尾。""至开元年间，玄宗自书'开元'二字，以印记之。"[1]

具体题跋的情况，如《历代名画记》卷三《叙自古今跋

【1】［唐］张彦远撰：《法书要录》，沈阳：辽宁教育出版社1998年版，第78—79、103页。

尾压署》中所录，"大业年月日（奉敕装）""开皇年月日（内
史薛道衡署名跋尾）""开皇年月日"（参军事学士诸葛颖，咨
议参军开府学士柳顾言，释智果。）与《平安何如奉橘三帖》
一致，"唐朝武德初秦王府跋尾。（主簿、上开府薛收，文学
褚亮，亦有褚亮下更署虞世南姓名。）"至初唐时期题跋的初
步形式完备："贞观年间，河南郡公褚遂良等监督书画装裱，
均记入当时鉴定者之押署、跋尾、官爵、姓名。贞观十一年月
日，兵曹史樊行整裱装、拼接数张纸。宣义郎、行参军李德
颖，数功曹参军、金川县开国男（爵）平俨，典司马、行相州
都督府司马苏勖监（修）。银青光禄大夫、行黄门侍郎、扶风
县开国男（爵）章挺监（修）。"[1]这样的题跋内容，与佛经抄
本之后的题记存在相似之处。

　　第三，跋尾上的钤印，开始注重美观的视觉效果，表现
为由收藏者（帝王）亲自书写。如《历代名画记》卷三《叙
古今公私印记》中所录，前述唐太宗自书"贞观"二字并做
成二小印，玄宗也自书"开元"二字做成一印。此外，印的种

【1】（日）冈村繁译注，俞慰刚译：《历代名画记译注》，上海：上海古籍出版社2002年版，
　　第139页。

类、形式、内容也逐渐丰富，又有集贤印、秘阁印、翰林印，这些属于收管图书之所的印；还有宫中图书寮"弘文之印"，印拓本书画的官印"元和之印"。属于品鉴收藏印的有东晋尚书左仆射周顗印，雌字（白文）"周顗"；南朝梁的徐僧权印"徐"；唐朝魏王泰印"龟益"；太平公主驸马武延秀印，采用胡书（梵文）"三藐毋驮"；还有作为画家所用的"周昉印"等等。张彦远认为，这些印鉴"千百年可为龟镜"，要识别图画，必须明了这些跋尾印记，此乃是书画之本业。[1]

第四，跋尾经由装裱的方式接裱于书画之后，扩充了题写的空间，为题跋的发展作了准备。从张彦远《法书要录》卷四中所载"唐褚河南《拓本〈乐毅〉记》"看，当时鉴藏人的品评意见，以记录的方式在案："贞观十三年（639）四月九日，奉敕内出《乐毅论》，是王右军真迹，令将仕郎、直弘文馆冯承素摹写，赐司空、赵国公长孙无忌，开府仪同三司、尚书左仆射、梁国公房玄龄，特进、尚书左仆射、申国公高士廉，吏部尚书、陈国公侯君集，特进、郑国公魏征，侍中、

【1】（日）冈村繁译注，俞慰刚译：《历代名画记译注》，上海：上海古籍出版社2002年版，第149—156页。

护军、安德郡开国公杨师道等六人，于是在外乃有六本，并笔势精妙，备尽楷则，褚遂良记。"从这段文字看，是关于《乐毅论》摹写、赐给和品质的记录。此外历朝历代的押署，也可以通过在卷后添加的方式得以保留。如《法书要录》卷四，唐韦述《叙书录》载："梁则满骞、徐僧权、沈炽文、朱异，隋则江总、姚察等署记其后。太宗又令魏、褚等卷下更署名记于后。"

第五，书画装褙的成熟，使题跋也被视为作品的一部分。根据张彦远在《历代名画记》卷三《论装背褾轴》中的载录，在晋代之前，书画的装裱水平不高；至南朝宋，范晔（398—445年）开始从事装裱工作；至宋武帝（刘裕，363—422年）时期的徐爱、宋明帝（刘彧，439—472年）时期的虞龢、巢尚之、徐希秀、孙奉伯编修宫廷的绘画和书帖，装裱才达到了十分优秀的水平。此外梁武帝命朱异、徐僧权、唐怀充、姚怀珍、沈炽文等又加以装护。由此可见，南朝宋至南朝梁时期，书画装褙多由编次人或品鉴人主持。至唐太宗时期，命起居郎褚遂良、校书郎王知敬等监督这项工作。张彦远提到，装裱时需要注意首尾的完整性，尤其是名品，不能随意

割截改移。而若将不同品级的作品装裱成一卷，则应将上等作品放在卷首，下等作品放在卷中，中等作品放在最后，以适应人们的观赏心理。[1]虽然前文提到有将跋尾割去的现象，但宫廷鉴藏将不同作品连缀在一起，合成"书集"或"画集"的卷轴，起到了对作品完整性（包括押署跋尾）保护的作用。

第六，由于唐代与西域的交流，书画中出现了外来文字的题跋和印鉴。前述武延秀的胡书（梵文）"三藐毋驮"即是一例。（图1.1.2）再如武平一所撰《徐氏法书记》，载曰："至中宗神龙中，贵戚宠甚，宫禁不严，御府之珍，多归私宅，先尽金璧，次及法书，嫔主之塚，因此而出。或有报安乐公主者，主于内出二十余函。驸马武延秀，久践房庭无功，于此徒闻二王之迹，强学宝重，乃呼薛稷、郑愔及平一评善恶。诸人随事答，为上者登时去牙轴紫褾，只以漆轴黄麻纸，标题云特健乐，云是虏语。"[2]清代梁章钜（1775—1849年）《浪迹丛谈》卷九有"特健药"："往见收藏家于旧书画之首尾，或题'特健药'字，亦有取为篆印者，考《法书要录》载武平一《徐氏法

【1】［唐］张彦远撰：《法书要录》，沈阳：辽宁教育出版社1998年版，第157—158页。

【2】［唐］武平一撰：《徐氏法书记》，［唐］张彦远撰，刘石校点：《法书要录》，沈阳：辽宁教育出版社1998年版，第54页。

图1.1.2 隋人书《出师颂》中"三藐毋驮"印，故宫博物院藏。

书记》曰……云是突厥语。其解甚明。"[1]"特健乐"与"特健药"应为同一词，汉学家高罗佩（1910—1967年）认为，这可能是某种突厥语中"杰出"一字的音译。[2]唐代徐浩《古迹记》中亦载，唐中宗（李显，656—710年）赐安乐公主的驸马武延秀法书真迹，"太平公主取五帙五十卷，别造胡书四字印缝。"[3]但这类外来文字题跋和印鉴主要出现在唐中宗时期，

【1】［清］梁章钜撰：《浪迹丛谈》，《浪迹丛谈·续谈·三谈》，北京：中华书局1981年版，第165页。

【2】（荷）高罗佩著，万笑石译：《中国书画鉴赏：以卷轴装裱为基础的传统绘画研究》，长沙：湖南美术出版社2020年版，第116页。

【3】［唐］徐浩撰：《古迹记》，［唐］张彦远撰，刘石校点：《法书要录》，沈阳：辽宁教育出版社1998年版，第57页。

因《旧唐书·武延秀传》载："延秀久在蕃中，解突厥语。"【1】可能与曾在突厥人地区活动的武延秀的鉴藏活动有关。【2】

第七，从一些史料中，亦能见到唐画有题画诗文的载录。如北宋米芾（1051—1107年）《画史·唐画》中提到唐太宗《步辇图》有李德裕（787—850年）题跋；文彦博（1006—1097年）曾把唐画《小辋川》的唐跋拆下，接在自己的模本上；唐代张璪松画上有八分诗一首，还有张璪的答诗。【3】米芾《书史》中提到智永《归田赋》后有白麻纸，上书一跋云："开成某年白马寺临一过，潭记。"【4】南宋周密（1232—1298/1308年）在《绍兴御府书画式》中提道："应搜访到法书，多系青阑道，绢衬背。唐名士多于阑道前后题跋。"【5】似乎唐代的题跋已像后世一样，题在法书的前后，但米芾与周密的时代，已不能观察到唐代书画题跋的当时面貌，只能备为一说。此外，王晓骊举出隋炀帝杨广（569—618年）《叙曹子建墨迹》："陈思王，魏宗室子也。世传文章典丽，而不

【1】［后晋］刘昫撰：《旧唐书》卷183，北京：中华书局2013年版，第14册，第4733页。

【2】李宁撰：《唐代"三藐毋驮"印记考》，《书法》2016年第4期。

【3】［宋］米芾撰：《画史》，太原：山西教育出版社2018年版，第7、9、63页。

【4】［宋］米芾撰，赵宏注解：《书史》，郑州：中州古籍出版社2013年版，第88页。

【5】［宋］周密撰：《齐东野语》，北京：中华书局1983年版，第101页。

言其书。仁寿二年，族孙伟持以遗余。余观夫字画沉快，而词旨华致。想象其风仪，玩阅不已。书以冠于褾首。"【1】可知也有题于卷首的载录。

要补充的是，由于书法中存在草书、篆书等较难识别的书体，往往还有对篇目、行字和释文的题录。如《徐氏法书记》中载"褾首各题篇目、行字等数，章草书多于其侧帖以真字楷书。""见托斯题，其篇目、行字列之如后。"【2】但这些题写均是对内容的补注，或是与前述写经的题记类似。这类题录或题记，是书法独有的题跋形式。

第二节　从实物看早期题跋形态

一、《快雪时晴帖》

首先，以台北故宫博物院所藏的王羲之《快雪时晴帖》作为实物案例（图1.2.1），来说明早期题跋的状况。王羲之

【1】 ［清］严可均校辑：《全隋文》卷六，《全上古三代秦汉三国六朝文》，北京：中华书局1958年版，第71页。

【2】 ［唐］武平一撰：《徐氏法书记》，［唐］张彦远撰，刘石校点：《法书要录》，沈阳：辽宁教育出版社1998年版，第54页。

神

前日往往風昨
日陰兩霄其
雪尚雜謀
詢
安到喜霆
緜篝勃叙遂
看花庠優閣
閘有堌遷誅
萬樣壺喜喪
不深沉朱音
溷停蕾優澤
益切水銃淮
坐隆
囬未埜日間
書遠至謀雲時
志未快庚寅小喪
上沭滿拳

琳瑯球璧世間所有若此帖乃希世珍耳

以滾屑阮山不汲免綫實

東晉至今近千年書跡傳流至今者絕
不可得快雪時晴帖晉王羲之書應代
寶藏者也刻本有之今乃得見真跡臣
不勝欣羡至延祐五年四月二十一日
翰林學承旨榮祿大夫知制誥兼脩
國史臣趙孟頫奉
勑恭跋

右軍此帖波語俱佳低亦清瑩而玩膜
題識叢沓喜亙與筆墨相和愛不釋手
得意搁書每擱欣羡也乾隆偶記

图1.2.1　东晋，王羲之，《快雪时晴帖》，唐人摹本，册，本幅23×14.8 cm，台北故宫博物院藏。

（303—361年），字逸少，晋代琅琊临沂（今山东）人。他出身名门，祖正尚书郎，淮南太守王旷之子，王导之从侄。唐代张怀瓘《书断》卷八中记载他起家秘书郎，累迁右军将军，会稽内史，去世后赐金紫光禄大夫，加常侍，[1]后人称之为王右军。王羲之擅长草、隶、八分、飞白、章、行，备精诸体，自成一家法。现藏于台北故宫博物院的《快雪时晴帖》，学界认为是唐人的双钩精摹本，能够反映真实的时代面貌。

《快雪时晴帖》的文本内容："羲之顿首。快雪时晴，佳想安善，未果为结，力不次。王羲之顿首。山阴张侯。"

这是王羲之写给好友张侯的书信，他与王羲之同在山阴，即会稽（浙江绍兴一带）。"侯"在当时是尊称。在左下角有二小字"君倩"，根据学者的考证，可能是唐高祖时，邓州刺史吕子臧的女婿薛君倩，时任文物典藏官，因此押署签名。在传为米芾（1051—1107年）摹本的王献之《中秋帖》左下角，亦有"君倩"二字，但笔迹不同。这一押署方式，与《历代名画记》中所载录的"署列当时艺人押署"一致，押署位置则在书迹之

【1】［唐］张彦远撰：《法书要录》，沈阳：辽宁教育出版社1998年版，第132页。

图1.2.2 《定武兰亭真本》，卷，本幅25×66.9 cm，台北故宫博物院藏。

侧，并不另纸。再如，台北故宫所藏的定武本《兰亭序》中

（图1.2.2），也见到一"僧"字押署，有学者认为是徐僧权，

该字在"快然自足，不"之右，可见当时押署之习惯，是可

以题在本幅内的行间的。[1]

二、《万岁通天帖》

《旧唐书·王方庆传》载，王氏家族后人王方庆（不

【1】刘涛著：《字里书外》，北京：三联书店2017年版，第74页。

详—702年）进呈王氏家族法书十卷，武则天（624—705年）御武成殿示群臣，令中书舍人崔融为《宝章集》以叙其事，复赐回王方庆。[1] 这组王氏家族的墨迹的钩摹本，目前尚现存一部分。开头是王羲之的《姨母帖》《初月帖》，以下还有6人8帖，唐代或称全组为《宝章集》。南宋岳珂（1183—1243年）《宝真斋法书赞》卷七著录中，[2] 称残存的7人10帖连着题记的这一卷为《万岁通天帖》，[3] 因而得名。除了每帖前有王方庆小楷所写的祖辈名衔与官位之外，卷末还有小楷一行："万岁通天二年（697年）四月三日，银青光禄大夫、行凤阁侍郎、同凤阁鸾台平章事、上柱国、琅琊开国男臣王方庆进。"并钩摹了南朝梁姚怀珍、满骞、僧权（半）、唐怀充的押署（图1.2.3）。徐邦达先生认为目前所能见到的最古的书帖标题墨迹，当属此例（表1.2.1）。[4]

【1】［后晋］刘昫等撰：《旧唐书》卷八十九，北京：中华书局2013年版，第9册，第2899页。
【2】［宋］岳珂撰：《宝真斋法书赞》，卢辅圣主编：《中国古代书画全书》，上海：上海书画出版社2003年版，第2册，第223—224页。
【3】启功撰：《万岁通天帖》，《美术大观》2018年第3期。
【4】徐邦达著：《古书画鉴定概论》，北京：紫禁城出版社2005年版，第37页。

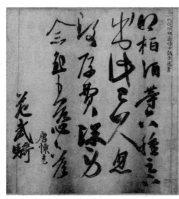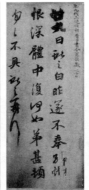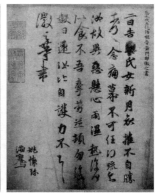

图1.2.3　唐模《万岁通天帖》，王徽之《新月帖》王献之《廿九日帖》王慈《柏酒帖》，辽宁省博物馆藏。

表 1.2.1　《万岁通天帖》中的题记和押署

名　　称	题　记	押　署
王羲之《姨母帖》	臣十代再从伯祖晋右军将军羲之书	
王羲之《初月帖》		
王荟《疖肿帖》	臣十代叔祖晋侍中卫将军荟书	
《翁尊体帖》		
王徽之《新月帖》	臣九代从伯祖晋黄门郎徽之书	姚怀珍、满骞
王献之《廿九日帖》	臣九代三从伯祖晋中书令宪侯献之书	僧权（半）
王僧虔《王琰牒》		
王慈《卿柏酒帖》	臣六代从伯祖齐侍中懿子慈书	唐怀充
《汝比帖》		

（续表）

名　　称	题　　记	押　署
王志《喉痛帖》	臣六代从叔祖梁中书令临汝安侯志书	
	万岁通天二年（697年）四月三日，银青光禄大夫、行凤阁侍郎、同凤阁鸾台平章事、上柱国、琅琊开国男臣王方庆进。	

三、（传）顾恺之《女史箴图》

唐以前绘画的题跋极少见于实物，大英博物馆所藏的

图1.2.4　（传）顾恺之，《女史箴图》（局部），约5—6世纪，绢本设色，手卷，镶板装裱，高24.37 cm，画心长343.75 cm，购藏自克拉伦斯·约翰逊上尉，1903年入藏。

《女史箴图》（图1.2.4）和波士顿美术馆所藏的《历代帝王图》中，在人物画旁配有题记说明，可以看作是早期的题画形式。

史载晋惠帝（司马衷，259—301年）时，贾后专权善妒，张华作《女史箴》一文来讽刺她，并借此教育宫廷妇女。"女史"指宫廷妇女，"箴"则为规劝之意。《女史箴》以历代贤妃事迹为鉴戒，被当时奉为"苦口陈箴、庄言警世"的名篇。收录于《文选》卷五十六"箴"一类。[1]

【1】［南朝梁］萧统撰，［唐］李善注：《文选》，上海：上海古籍出版社1986年版，第6册，第2403—2405页。

《女史箴图》传为东晋顾恺之所作,目前有两个版本,较早的摹本藏于大英博物馆。根据北宋米芾《画史·晋画》中所言的"唐摹本",[1] 一般认为是唐人所临摹,但也有不同意见。《女史箴》原文12节,所画亦为12段,现存自"冯媛挡熊"至"女史司箴,敢告庶姬"共9段。北京故宫博物院另藏有宋代摹本,纸本墨色,水平稍逊,但多出樊姬、卫女2段。

傅申指出,《女史箴图》的文字在画之先,并非在画上题字,而是用画来说明文字。因此,虽然一般将其看作绘画,但如《女史箴图》这样的作品究竟是画卷,还是有图示的书卷,是值得进一步考虑的。[2] 1966年山西出土的较完整的五块北魏(484年)司马金龙墓屏风《彩绘人物故事漆屏》(图1.2.5),也有类似的图画和榜题,亦可见早期的书画合一形式。笔者以为,此类绘画与书法的组合,应仍以图像为主,其制作的目的是与之联系的文本的呈现与补充。

【1】 [宋]米芾撰:《画史》,太原:山西教育出版社2018年版,第3页。

【2】 傅申著,葛鸿桢译:《海外书迹研究》,北京:故宫出版社2013年版,第163—164页。

图1.2.5 北魏，司马金龙墓出土漆屏，木板双面髹朱漆彩画，约80×20×2.5 cm，大同市博物馆藏。

四、(传)阎立本《历代帝王图》

阎立本(不详—673年)，雍州万年(今陕西西安)人，唐代初期的著名人物画家。他的父亲阎毗，兄弟阎立德都长于绘事，兼善工艺、建筑和绘画。阎立本曾任将作大匠、工部尚书、右相，工于写真，尤长于重大题材的历史人物画，如《秦府十八学士图》

《凌烟阁功臣图》等，有"右相驰誉丹青"之称。[1]

归于阎立本名下的《历代帝王图》（图1.2.6），现藏于波士顿美术馆。画面从右到左共13位帝王，分别为前汉昭帝刘弗陵、汉光武帝刘秀、魏文帝曹丕、吴主孙权、蜀主刘备、晋武帝司马炎、陈宣帝陈顼、陈文帝陈蒨、陈废帝陈伯宗、陈后主陈叔宝、北周武帝宇文邕、隋文帝杨坚、隋炀帝杨广。

图1.2.6 （传）唐，阎立本，《历代帝王图》（局部），卷，绢本设色，51.3×531 cm，波士顿美术馆藏。

[1]［后晋］刘昫撰：《旧唐书》卷七十七，北京：中华书局2013年版，第2680页。

陈葆真女士的论文《图画如历史：传阎立本〈十三帝王图〉研究》综合前人观点，[1] 提出图画前段的"前汉昭帝刘弗陵、汉光武帝刘秀、魏文帝曹丕、吴主孙权、蜀主刘备、晋武帝司马炎"六位君王，是另一画家根据后段画家创造的形象而画的，显得有些类似和单调，这六位君王仅仅象征着朝代的更替，题记也非常简化。

在后段图像中，每组群像上均附有一段榜题，可以分为几类。有一些榜题比较复杂，有十六至二十四字，比如说"后周武帝宇文邕，在位十八年，五帝共廿五年，毁灭佛法，无道"。再如"隋文帝杨广，在位廿三年，三帝共卅六年。"第二种题记的文句稍短，计有十一字到二十字，包括朝代，皇帝谥号，名讳，在位年数和宗教活动。例如"陈宣帝讳顼，在位十四年，深崇佛法，曾招朝臣讲经。""陈文帝蒨，在位八年，深崇道教"。第三种题记最短，只有九字，包括朝代、皇帝名号和在位时间。如"陈废帝伯宗，在位二年。""陈后主叔宝，在位七年。""隋炀帝广，在位十三年。"画中的题记

【1】 陈葆真撰：《图画如历史：传阎立本〈十三帝王图〉研究》，《美术史研究集刊》2008年3月，第16期。

书迹，有欧阳询（约557—641年）、虞世南（558—638年）之风，推测是唐人所题。

在图像中，只有后周武帝和隋文帝戴着平天冠，身着冕服，左边佩剑，作帝王打扮。周、隋皇帝都站立，而梁、陈皇帝除陈后主外，都采取坐姿。此外，冠冕象征统治天下，如后周武帝和隋文帝，而地方便服则象征偏安一隅，陈代君王（或梁代君王）都手持如意，体现出南朝较为文弱的形象。深崇佛法和道教的也都是南朝君王，毁灭佛法的则是后周武帝。陈葆真提出，该画可以看作是向唐太宗进谏之作，或许是唐太宗对梁、陈、周、隋四朝帝王功过的总评，与之相关的榜题也并非仅仅是对文本的抄录，而是带有作者主观的选取和评述。

整体而言，唐代及更早的时期已经出现了后世题跋的滥觞，但从文献与实物看，绝大多数都是押署跋尾的书写，或是对与之联系的文本的呈现与补充。此时题跋并未独立成篇，还是书画文本的附庸，可以归为题跋的早期形态。

第二章　北宋书画题跋

宋代的文化事业取得了突出的成就，绘画的创作达到了新的高峰。北宋继承了五代西蜀、南唐和中原的旧制，在王朝建立的初期，就在宫廷中成立了"翰林图画院"，吸引和集中了全国的优秀画家。就题跋而言，北宋可谓是书画自题的兴起时期，诗画互注的发展时期，鉴赏跋文的开创时期。

第一节　北宋宫廷画家款识

《图画见闻志》卷六载，南唐李后主（李煜，937—978年）鉴藏书画，或亲题画人姓名，或有押字，或为诗歌杂言。[1]

《梦溪笔谈补笔谈》卷二载："诸书画中，时有李后主题跋，然未尝题书画人姓名；唯钟隐画，皆后主亲笔题'钟

【1】［宋］郭若虚撰，俞剑华注释：《图画见闻志》，南京：江苏美术出版社2007年版，第238页。

隐笔'三字。后主善画，尤工翎毛。或云："凡言'钟隐笔'者，皆后主自画。"[1] 从郭若虚和沈括所载来看，南唐时宫廷画家似不落题识，被认为可信的南唐卫贤的《高士图》亦无款。至北宋时期，从实物可见，作者在纸绢本幅上题款字，除了姓名之外，也记录作画时间、画者身份等信息，部分款识书写十分简略，且往往藏于画面较为隐蔽之处；宫廷制作的绘画，款识多布置于画面左边缘，也有落于其他位置的，同时也会出现前述"藏款"的现象。

图2.1.1 南宋，赵大亨，《薇省黄昏图》款识。

"藏款"的相关记载可见米芾《画史》："李冠卿少卿收双幅大折纸，一千叶桃，一海棠，一梨花。一大枝上，一枝向背，五百余花皆背；一枝向面，五百余花皆面，命为徐熙。余细阅，于一花头下金书：'臣徐崇嗣上进。'"另载荆浩山水中有"洪谷子荆浩笔"，在合绿色抹石下，王耀庭先生在书中曾提

【1】［宋］沈括撰，胡道静校证：《梦溪笔谈校证》，上海古籍出版社1987年版，下册，第957页。

到辽宁省博物馆的《薇省黄昏图》，"赵大亨画"款即在石绿下（图2.1.1），可谓是米芾载录的实物注解；[1]此外，亦可见文献提到范宽于瀑水边题："华原范宽"；前蜀李昇小字题松身"蜀人李昇"，后被人改为"李思训"。[2]赵希鹄《洞天清录·古画辩》亦载："郭熙画，于角有小'熙'字印。赵大年永年，则有'大年某年笔记'，'永年某年笔记'。萧照以姓名作石鼓文书。崔顺之书姓名于叶下。易元吉书于石间。"[3]换言之，就是当时的落款隐于画面，并没有固定的位置。可以参考的实物有现藏于大阪市立美术馆的，李成名下的《读碑窠石图》，画一骑驴老人在古碑前观看碑文，碑侧隐然可见"王晓人物，李成树石"款（图2.1.2），[4]也是题于画面之中。至北宋末期，李唐的《万壑松风图》的款识则落于画中后山之上。

　　从绘画的实物来看，也能印证此时宫廷画家较多见的款识布置方式。如梁师闵的《芦汀密雪图》本幅卷末，用小楷题"臣梁师闵画"五字；李嵩的《花篮图》夏、冬二景，用小楷在

【1】 王耀庭著：《书画管见集》，台北：石头出版公司2017年版，第108页。

【2】 ［宋］米芾撰：《画史》，太原：山西教育出版社2018年版，第39、42、49页。

【3】 ［宋］赵希鹄等著，尹意点校：《洞天清录》（外二种），杭州：浙江人民美术出版社2016年版，第60页。

【4】 《遗珠：大阪市立美术馆珍藏书画》，台北：台北故宫博物院2021年版，第259页。

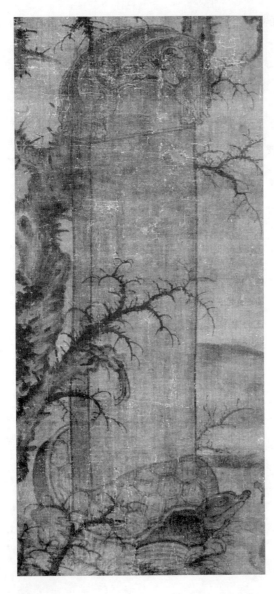

图2.1.2 （传）北宋，李成、王晓，《读碑窠石图》，款识。

左下角题"李嵩画"三字；南宋马远在所画《梅石溪凫图》左下用小行楷题"马远"二字；马麟在《层叠冰绡图》右下用小楷题"臣马麟"三字；北宋李迪在《猎犬图》右上用小楷字题"庆元丁巳（1197年）岁李迪画"八字。此类简略的小字款识，实际上是宫廷或职业画家创作后，用以标识画者身份，但又不欲喧宾夺主的题法。

款识的书仪在宋画中体现得最为明显。王耀庭先生曾经撰写过《宋画款识形态探源》[1]一文，进行了系统的整理。臣字款是宫廷画家进御的标准款识。宋宁宗赵扩（1168—1224年，1194—1224年在位）的法令汇《庆元条法事类》卷一六《文书令》："诸文书奏御者，写字稍大。（臣名小书）。"[2]王耀庭认为，"臣名小书"，意为"臣字与名"采用小字。如北京故宫所藏梁师闵的《芦汀密雪图》中，款署"芦汀密雪图臣梁师闵画"。"芦汀密雪"为画题，下面"臣"字，字体转小半格，姓氏"梁"字恢复正常，之后空一格，名字"师闵"的字体再度转小。这一卷保存了完整的宋徽宗"宣和装"，是

【1】 王耀庭著：《书画管见集》，台北：石头出版公司2017年版，第95—156页。
【2】 ［清］薛允升等编：《唐明律合编·宋刑统·庆元条法事类》，北京：中国书店1990年版，第185页。

无可置疑的进御画。姓大名小，以姓为尊是对自身家族的恭敬，以名为小表示谦恭。再如台北故宫博物院所藏的崔白（活动于11世纪）《双喜图》款识："嘉祐辛丑年崔白笔"，"崔"与"白"之间有空格，且"白"字小书，符合宋制。有所不同的是，《万壑松风图》中"皇宋宣和甲辰春河阳李唐笔"，"唐"字未采用小书，字与字之间没有空格，但该款似并非后人所加。（图2.1.3）从书体来看，北宋的款识多用隶书或楷书，以及采用具有隶书笔意的书体。而从前述《平安

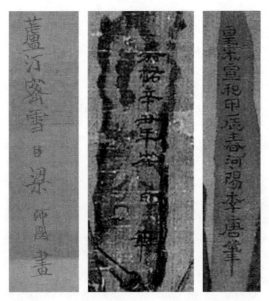

图2.1.3 《芦汀密雪图》《双喜图》《万壑松风图》款识

何如奉橘三帖》中的题记来看，诸葛颖、柳顾言、释智果三人的姓与名（字）之间空一格，且名（字）写得更大一些，可见自隋至宋的书仪有所变化。

至南宋，宫廷画家的款识变得更为自由。王耀庭总结道，北宋多以隶书体落款，南宋以隶书转楷书，转折期大致在阎次于到阎次平之间，萧照等画家活动的时代。如南宋宫廷画家马远、马麟等，以及士人赵芾的《长江万里图》，已经带有行书笔意，梁楷画作中的款识则采用行草书。但在部分画家的款识中，"小书"的书仪仍然存在，此处不再赘述。

在此补充一点，在宋画款识中，容易有所混淆的是"马远"与"马逵"，因"远"与"逵"有字形相似的关系。《图绘宝鉴》卷四载马氏家族："马公显弟世荣，与祖子俱善花禽人物山水，得自家传。绍兴间授承务郎、画院待诏，赐金带。世荣二子，长曰逵，次曰远，世其家学。"[1]《画继补遗》卷下载："马逵，即远之弟也，与远齐名。但画禽鸟，疏渲极工，毛羽粲然，飞鸣生动殊过于其兄，其他皆不逮。"[2]由此可见，

【1】 近藤秀实、何庆先著：《图绘宝鉴校勘与研究》，南京：江苏古籍出版社1997年版，第50页。

【2】 ［元］庄肃撰：《画继补遗》，卢辅圣主编：《中国书画全书》，上海：上海书画出版社1993年版，第2册，第916页。

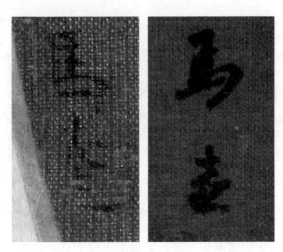

图2.1.4　马逵《石壁看云图》与马远《梅石溪凫图》款识对比

马逵是马远的兄弟辈。[1]在此举出一件"马逵"款的画作，即故宫博物院所藏，《宋画全集》载为马远名下的《石壁看云图》。若与"马远"款对比，虽字形相近，但"马远"款较多行书笔法，"马逵"款的提按顿挫皆更有平整的楷意，细观应为"马逵"（图2.1.4）。[2]另有学者认为故宫所藏《寒山子图》或亦为马逵之作，从"马"字书法来看接近"马逵"款的视感，[3]但尚需观原图方可认定。

【1】 黄朋撰：《马逵长治久安图》，《收藏夹》2005年第6期。

【2】 小哈撰：《马逵·石壁看云》，见于《象之》微信公众号，2021年9月30日文。按：图2.1.4中的"马逵"款识亦摘自前文。

【3】 按：故宫博物院梁勇在"马逵"款识的辨识与误读这一问题上曾给予提醒。

第二节　北宋士人书画题跋

明代唐志契（1579—1651年）《绘事微言》"院画无款"条："宋院画众工，凡作一画，必先呈稿本，然后上其所画山水人物花木鸟兽，多无名者。……唐伯虎常笑人以无名人画辄题写假款，如见牛必戴嵩，见马必韩幹之类，岂非削圆方竹，重漆古琴乎？"[1]清代方熏（1736—1799年）在《山静居画论》中云："款识题画，始自苏米，至元明人而备。遂以题语位置画境，画由题而妙，盖映带相须者也。题如不称，佳画亦为之减色，此又画后之经营也。"[2]清代钱杜（1764—1845年）在《松壶画忆》中曰："画之款识，唐人只小字藏树根石罅，大约书不工者多落纸背。至宋始有年月纪之，然犹是细楷一线，无书两行者。惟东坡款皆大行楷，或有跋语三五行，已开元人一派矣。元惟赵承旨犹有古风，至云林不独跋兼以诗，往往有百余字者。元人工书，虽侵画位，弥觉

【1】[明]唐志契撰，张曼华校注：《绘事微言》，济南：山东画报出版社2015年版，第86—87页。
【2】[清]方熏撰：《山静居画论》，杭州：西泠印社出版社2009年版，第138页。

其隽雅。明之文沈，皆宗元人意也。"[1]这几段描述当然并不涵盖所有个案，但可见题跋发展的大致趋势，早期的画家大都只落款识，不写跋语；从大多数传世的宋画来看，虽然有款识，但写得十分工整谨慎，只有如苏轼（1037—1101年）这样的士人，才以挥洒的大行楷撰写跋语，并开启了士人交游圈群题的先河。

文人题画之风，最初可能来自题壁诗文。唐宋之际，往往由过往游人士子在寺观、驿站、酒馆等"公共场所"题写诗文或作画。如邓椿《画继》卷三《轩冕才贤》："先生（苏轼）自题郭祥正壁，亦云：'枯肠得酒芒角出，肺肝槎牙生竹石。森然欲作不可留，写向君家雪色壁。'"[2]苏轼也曾在惠州灵惠院题过醉僧壁画。[3]另沈括的《梦溪笔谈·乐律一》："唐昭宗幸华州，登齐云楼，西北顾望京师，作《菩萨蛮辞》三章，其卒章曰：'野烟生碧树，陌上行人去。安得有英雄，迎归大内中。'今此辞墨本犹在陕州一佛寺中，纸札甚草草。予

【1】［清］钱杜撰：《松壶画忆》，杭州：西泠印社出版社2008年版，第73页。
【2】［宋］邓椿撰：《画继》，《图画见闻志·画继》，长沙：湖南美术出版社2005年版，第285页。
【3】［清］王文诰辑注，孔凡礼点校：《苏轼诗集》，北京：中华书局1982年版，第2558页。

顷年过陕，曾一见之。后人题跋多盈巨轴矣。"[1]此中记载的
"后人题跋"不知作于何时，但可见题跋是随着作品自然生
成的产物。所藏之地佛寺，仍然是公共场所。现在传世的绘
画，大都为私人观赏或收藏，题画之风要晚于题壁之风，且
在文人画兴起并成一定规模之后方才成熟。从文献和实物来
看，至北宋中后期，士人的书画题跋已蔚然成风。如《画继》
卷三有晁补之题自画山水，黄庭坚题晁说之《雪雁》，扬无咎
《题四弟横轴画》，张舜民自题扇，题刘明复《秋景》，以及苏
轼题宋子房画等载录。[2]

首先，士人题跋与宫廷画家题跋的主要区别在于，士人
常在题跋中引经据典，抒发情怀，脱离早期题跋押署的实用
功能，开创后世文人题跋带有交游和自娱色彩的源流。另士
人题书画，与宫廷中富丽典雅的诗书画合一也有所不同，显
出天真质朴之貌。

在台北故宫博物院所藏的苏轼《前赤壁赋》拖尾

【1】［宋］沈括撰，胡道静校证：《梦溪笔谈校证》卷五，上海：上海古籍出版社1987年版，
上册，第244页。
【2】［宋］邓椿撰：《画继》，《图画见闻志·画继》，长沙：湖南美术出版社2005年版，第
294、297、301页。

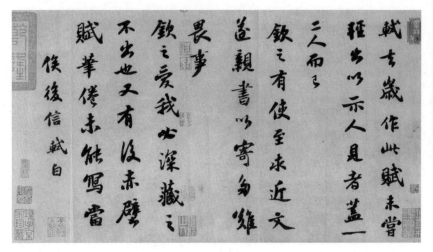

图 2.2.1 苏轼《前赤壁赋》自跋

（图2.2.1），有自跋："轼去岁作此赋，未尝轻出以示人，见者
盖一二人而已。钦之有使至，求近文，遂亲书以寄，多难畏
事。钦之爱我，必深藏之不出也。又有《后赤壁赋》，笔倦未
能写，当俟后信。轼白。"这段题跋作散文文体，属于"题
记"类的题跋，讲明了《前赤壁赋》的来由和交游的背景。
再如苏轼有《自题金山画像》，在后世成为名句："心似已灰
之木，身如不系之舟。问汝平生功业，黄州惠州儋州。"[1]是
一种对自我的反思和言说。周密在《志雅堂杂钞》卷三"图

【1】 ［宋］普济撰，苏渊雷点校：《五灯会元》卷十七，北京：中华书局1984年版，第1146页。

画碑帖"中记:"又王子庆携至伯时四卷天马图,绝妙飞动,有王诜亲书所和诗。又山阴图,伯时自书自画。又孝经,又于阗贡狮子图,伯时亲跋。"[1]笔者以为,士人自题、他题与倡和,是题跋完善的重要标志。

此时的士人题跋的另一特点是,部分题跋的内容主要从赞赏作者人品和作品内涵出发,较少涉及具体鉴藏信息。同时,知名士人留存的题跋与历史的载录相互交映,成为了珍贵的文化史料。

例如北宋名臣范仲淹(989—1052年)的小楷书《道服赞》就是一例(图2.2.2)。范仲淹字希文,吴县(今江苏苏州)人。大中祥符八年(1015年)进士,官至枢密副使,参知政事,卒谥"文正"。据故宫博物院资料,此帖是范仲淹为同年友人"平海书记许兄"所制道服撰写的一篇赞文,称友人制道服乃"清其意而洁其身"之举。宋代文人士大夫喜与道士交往,"道家者流,衣裳楚楚。君子服之,逍遥是与。"穿着道服,遂成一时风气。此卷行笔清劲瘦硬,结字方正端

【1】[宋]周密撰,邓子勉点校:《志雅堂杂钞》,《志雅堂杂钞·云烟过眼录·澄怀录》,北京:中华书局2018年版,第8页。

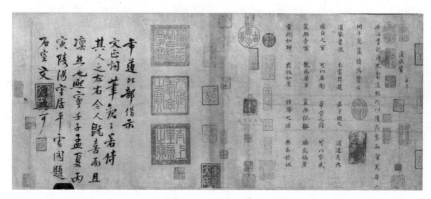

图 2.2.2　北宋，范仲淹，《道服赞》及文同、吴立礼、戴蒙题跋，北京故宫博物院。

谨，风骨峭拔。时人称此帖"文醇笔劲，既美且箴。"为范仲淹晚年书。[1]

卷后有四位北宋士人题跋，分别为文同（1018—1079年）、吴立礼、戴蒙；另黄庭坚一题，一般认为是后人抄录其文。文同题跋曰："希道比部借示文正词笔，观之若侍其人之左右，令人既喜而且凛然也。熙宁壬子（1072年）孟夏丙寅，陵阳守居平云阁题，石室文同与可。"钤"东蜀文氏"朱印。据《宋史·职官志》，"比部掌勾稽天下文账"，是掌管财政审计相关工作的官称。[2]《宋史·文同传》载，文同，字与可，

【1】 故宫博物院：《范仲淹楷书道服赞卷》。（dpm.org.cn）
【2】 ［元］脱脱撰：《宋史》卷一百七十九，北京：中华书局2013年版，第13卷，第4359页。

梓州梓潼人，蜀人犹以"石室"名其家。[1]成于明洪武九年（1376年）《书史会要》卷六载其书法"多纵健而少圆媚"，[2]与这段题跋风格契合。1072年文同题跋之时，范仲淹早已去世，文同此跋道出了对这位先辈的仰慕和尊敬之意，也记录了题跋的时间和地点，态度十分整肃。

其后还有吴立礼书："获观文正公之词翰，淳重清劲，如其为人，每展卷讽诵，未尝不想见风采。何名德之重，使人爱慕如此其深也。富川吴立礼题。"题跋采用端正的隶书，"文正公"另起一行以示尊崇。戴蒙书："窃观范文正道服赞，文醇笔劲，既美且箴，以尽朋契之义，有以见高阳公之德矣。传曰，不知其人视其友，谅哉。熙宁壬子年（1072年）十一月甲子吴兴戴蒙正仲题。"笔者将跋后朱文钤印释读为"言念君子"。三位士人题跋的落款，皆有郡望或号，再书名，字随名后，如"文同与可"，亦钤盖印章。在元代柳贯（1270—1342年）题跋之后，还有一归于黄庭坚名下的小楷题跋："范文正公当时文武第一人，至今文经武略，衣被诸儒，譬如著

【1】［元］脱脱撰：《宋史》卷四百四十三，北京：中华书局2013年版，第37卷，第13101页。
【2】［明］陶宗仪撰：《书史会要》，上海：上海书店出版社1984年版，第248页。

龟而吉凶成败不可变更也。故片纸只字士大夫家藏之，世以为宝，至其小楷笔精而瘦劲，自得古法，未易言也。黄庭坚书。"可能为后人所录。

黄庭坚跋苏轼《寒食帖》更是成为一段书法史的佳话："东坡此诗似李太白。犹恐太白有未到处。此书兼颜鲁公、杨少师、李西台笔意，试使东坡复为之，未必及此。它日东坡或见此书，应笑我于无佛处称尊也。"（图2.2.3）

衣若芬曾在论文中结合石守谦等学者的研究对这一题跋做了分析。颜鲁公指唐代的颜真卿（709—784年）；杨少师

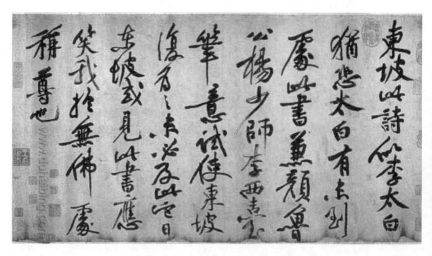

图2.2.3　北宋，《寒食帖》，黄庭坚题跋

指唐末五代的杨凝式（873—954年），黄庭坚在《跋法帖》中评颜真卿与杨凝式"大令似庄周也……仿佛大令尔"，杨凝式更是为"如散僧入圣"；"李西台"指北宋的李建中，号"西台"，黄庭坚评其为"如讲僧参禅"。[1]"无佛处称尊"，从禅宗思想的角度来说，对《寒食帖》的领会，既不能落于语言的桎梏，又不可不强作解人，只是一种灵犀相通的感受，因此"会心一笑"。[2]这一题跋还有自谦之意，如赵孟頫（1254—1322年）跋鲜于枢（1246—1302年）书迹云："仆与伯机同学书，伯机过仆远甚，仆极力追之而不能及。伯机已矣，世乃称仆能书者，所谓无佛处称尊耳。"

此外，文后尚有南宋张缜题跋，黄庭坚并非只题《寒食帖》一件，而是受张浩（永安大夫，张缜的伯祖）的请托题了三件苏轼诗文书法。张浩之父张公裕是黄庭坚舅父李常之友，黄庭坚因李常结识张浩，可见这是张浩家族收藏的书迹。北宋时期已经兴起了邀请名人题跋书画的风气，张缜的题跋道出了该卷的始末：

【1】［宋］黄庭坚撰，屠友祥校注：《山谷题跋校注》，上海：远东出版社2011年版，第93页。
【2】衣若芬撰：《苏轼"黄州寒食帖"山谷题跋析义》，《台北教育大学语文集刊》，2013年3月，第41—64页。

东坡老仙三诗，先世旧所藏。伯祖永安大夫尝谒山谷于眉之青神，有携行书帖，山谷皆跋其后，此诗其一也。老仙文高笔妙，粲若霄汉云霞之丽，山谷又发扬蹈厉之，可为绝代之珍矣。昔曾大父礼院官中秘书，与李常公择为僚。山谷母夫人，公择女弟也，山谷《与永安帖》自言，识先礼院于公择舅坐上。由是与永安游好。有先礼院所藏昭陵御《飞白记》及曾叔祖《庐山府君志》，名皆列《山谷集》。惟诸跋世不尽见，此跋尤恢奇，因详著卷后。永安为河南属邑，伯祖尝为之宰云。三晋张缋季长甫，懿文堂书。

黄庭坚的题跋与他的佛禅信仰有关，常常以禅语结尾，具有灵动清新的美感。如《画继》卷五所载其为华光和尚所作墨梅的题跋中，出现了"见山见水""磨钱作镜"等禅语典故。[1]在流传于日本的传李公麟《五马图》中，每匹马旁都注有黄庭坚的题识，卷后有黄庭坚题跋："余尝评伯时人物似南朝诸谢

【1】［宋］邓椿撰：《画继》，《图画见闻志·画继》，长沙：湖南美术出版社2005年版，第349页。

中有边幅者。然朝中士大夫多叹息伯时久当在台阁，仅为喜画所累。余告之曰：伯时丘壑中人，暂热之声名，傥来之轩冕，此公殊不汲汲也。此马驵骏，颇似吾友张文潜笔力。瞿昙所谓识鞭影者也。黄鲁直书。"《景德传灯录》卷二十七"外道问佛"："阿难问佛云：'外道以何所证，而言得入？'佛云：'如世间良马，见鞭影而行。'"[1]（图2.2.4）若与《寒食帖》"无佛处

图2.2.4　《五马图》黄庭坚题跋

【1】［宋］道原著，顾宏义译注：《景德传灯录》，上海书店出版社2010年版，第5册，第
　　　2198页。

称尊"对读，可见其评语的博识俏皮。虽有学者对该跋的真伪提出异议[1]，但可作为黄庭坚特色的跋文以备参考。

另有曾纡（1073—1135年）的题跋："余元祐庚午岁（元祐五年，1090年），以方闻科应诏来京师，见鲁直九丈于酺池寺。鲁直方为张仲谟笺题李伯时画天马图，鲁直谓余曰：异哉。伯时貌天厩满川花，放笔而马殂矣！盖神骏精魄皆为伯时笔端取之而去。此实古今异事，当作数语记之。后十四年，当崇宁癸未（崇宁二年，1103年），余以党人贬零陵，鲁直亦除籍徙宜州，过余潇湘江上，因与徐靖国、朱彦明道伯时画杀满川花事。云：此公卷所亲见。余曰：九丈当践前言记之。鲁直笑云：只少此一件罪过。后二年（1105年），鲁直死贬所。又廿七年，余将漕二浙，当绍兴辛亥（绍兴二年，1132年），至嘉禾，与梁仲谟、吴德素、张元览泛舟访刘延仲于真如寺。延仲遽出是图，开卷错遻，宛然畴昔，抚事念往，逾四十年。忧患余生，岿然独在，彷徨吊影，殆若异身也。因详叙本末，不特使来者知伯时一段异事，亦鲁直遗意。且以玉轴遗延仲，俾重加装饰云。空青曾纡公卷书。"（图2.2.5）

[1] 熊言安撰：《日藏本〈五马图〉卷的起点与终点》，《美术大观》2021年第12期。

图2.2.5 《五马图》曾纾题跋

　　曾纾，字公卷，晚号空青先生，江西临川南丰人，北宋
丞相曾布（1036—1107年）第四子，曾巩（1019—1083年）
之侄。他还有一处著名的题跋，是藏于台北故宫的《自叙帖》
跋。他的题跋风格与黄庭坚颇不一样，往往围绕作品的递藏
和鉴赏展开论述。

　　值得注意的是，长于文学和书法的士人所作的题跋，在
此时开始独立成篇。如《宋代书法》所论："这些题跋如果单
独存世，同样也是法书珍品。"[1] 米芾则在刊于《群玉堂帖》

【1】王连起主编：《宋代书法》，上海：上海科学技术出版社，2001年版，第16页。

卷八的行文中书道："芾自命此书为跋尾书，惟题于真跡后，不写以遗人。"[1]开启了对题跋内容和形式的独立审美旨趣。黄庭坚元符三年（1100年）的大行楷《行书赠张大同书》卷（图2.2.6），原来是附于他书赠张大同的《韩愈赠孟郊序》（已散佚）后的题跋。宋哲宗绍圣四年（1097年），新

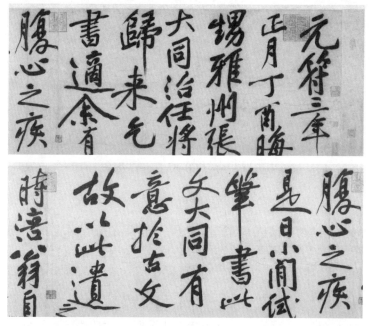

图2.2.6　北宋，黄庭坚，《行书赠张大同书》（局部），纸本，元符三年（1100年），34.1×552.9 cm，普林斯顿大学艺术博物馆，艾略特藏。

【1】 启功、王靖宪主编：《宋群玉堂帖·宋郁孤台法帖》，《中国法帖全集》，武汉：湖北美术出版社2002年版，第7册，第60页。

党得势，东坡贬岭南，黄庭坚也因修《神宗实录》落"不实"之罪，被贬黔南。此时黄庭坚体衰多病，"心腹中蒂芥，如怀瓦石"，精神上也很压抑。傅申提到，这件书法的字体之大，给人印象之深，已经超过一般的题跋，具有震撼的力量。[1]台北故宫博物院所藏的司马光《书跋语》和苏轼《书跋语》两件法书，均为陈泊（不详—1049年）诗稿后的十二家题跋之二，后经割配，入清宫后被装为《宋人法书册》中。[2]前者由陈泊孙陈师道请题，后者由陈泊孙陈师仲请题。[3]另学者考出，李公麟《维摩不二图》前方，曾有黄庭坚草字《心经》一幅。[4]由此可见，题跋的地位已经上升到与作品本身等同的状况，即便失去了作品，题跋也可独立成篇。

元符三年正月丁酉晦，甥雅州张大同治任将归，来乞书，适余有腹心之疾，是日小闲，试笔书此文。大同

【1】傅申著，葛鸿桢译：《海外书迹研究》，北京：故宫出版社2013年版，第168页。

【2】《宋代书画册页名品特展》，台北故宫博物院1995年版，第239页。

【3】［明］朱存理纂集，王允亮点校：《珊瑚木难》卷三，杭州：浙江人民美术出版社2012年版，上册，第255、256页。

【4】刘晓撰：《金末画家马天章杂考：以〈送马云汉还燕〉诗与〈维摩不二图〉为中心》，《故宫博物院院刊》2021年第8期。

有意于古文，故以此遗之，时涪翁自黔南迁于僰道三年矣。寓舍在城南屠儿村侧，蓬藋柱宇，鼪鼯同径，然颇为诸少年以文章翰墨见强，尚有中州时举子习气未除耳。至于风日晴暖，策杖扶寒蹩，雍容林丘之下，清江白石之间，老子于诸公亦有一日之长。时涪翁之年五十六，病足不能拜，心腹中蒂芥，如怀瓦石，未知后日复能作如许字否？

与此同时，从唐以前的官方押署发展出的集体性的文人题名款识，当时也已经出现。同样，文人的集体观款也有相似排列之例，如《平安何如奉橘三帖》后宋人观款即如此（但或为移配）。《志雅堂杂钞》卷上载李公麟画《草堂十志》，[1]有奉华堂印，瑞文图书印，并北宋书人姓名列于后：

> 幂翠庭，龙眠山人李伯时书。
>
> 洞玄室，高邮秦观书。

【1】［宋］周密撰，邓子勉点校：《志雅堂杂钞》，《志雅堂杂钞·云烟过眼录·澄怀录》，北京：中华书局2018年版，第33页。

草堂，乐圃居士朱长文书。

樾馆，吴郡周沔书。（内缺"永"字）

期仙磴，襄阳漫士米芾书。

涤烦矶，碧虚子陈景元书。

云锦淙，太平闲人仲殊书。

金碧潭，参寥子道潜书。

倒景台，静常居士曹辅书。

枕烟亭，缙云胡份书。

　　要补充的是，一般认为下限是北宋的唐代怀素《自叙帖》后出现了多种题跋形式，[1]包括押署、题识、观款三种形式，（图2.2.7、图2.2.8）其中题识的内容有诗歌、散文，还有法帖的鉴藏情况、法书的形式以及个人观感多个方面。另在一些写本佛经中，会出现后人"敬读"的题记，是将其作为文本而非法帖看待，其实与作为艺术品的书画的观款有些相似。也可见宋代的题跋大多采用行、楷书等书体，押署采用楷书（或带有隶书笔意）。在苏迟1133年的题跋中，提到有先人

【1】《晋唐法书名迹》，台北故宫博物院2008年，第132页。

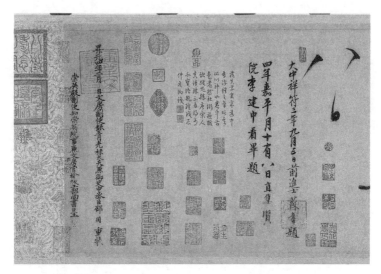

图2.2.7 《自叙帖》苏耆、李建中观款，邵周、王□押署

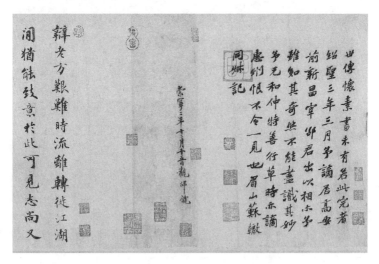

图2.2.8 《自叙帖》苏辙题跋、邵鼣观款

表 2.2.1 《自叙帖》宋以前题跋内容

内　　容	人　名	类别
大中祥符三年（1010年）九月五日，前进士苏耆题。 印记：苏耆	苏　耆	观款
四年（1011年）嘉平月十有八日，直集贤院李建中看毕题。	李建中	观款
昇元四年（940年）二月日，文房副使银青光禄大夫兼御史中丞臣邵周重装。	邵　周	押署
崇英殿副使知崇英院事兼文房官检校工部尚书臣王□（漫漶）。	王　□	押署
题怀素自叙卷后。狂僧草圣继张颠，卷后兼题大历年。堪与儒门为至宝，武功家世久相传。太子太师致仕杜衍记，时至和甲午（1054年）中夏，在南都。	杜　衍	题识
草书有妙理，惟怀素为得之。元丰六年（1083年）十一月廿五日。蒋之奇书。	蒋之奇	题识
世传怀素书，未有若此完者。绍圣三年（1069年）三月，予谪居高安，前新昌宰邵君出以相示。予虽知其奇，然不能尽识其妙。予兄和仲，特善行草。时亦谪惠州，恨不令一见也。眉山苏辙同叔记。 印记：子由	苏　辙	题识
崇宁二年（1103年）十二月十五日观。邵𬸘。	邵　𬸘	观款
辩老方艰难时，流离转徙江湖间，犹能致意于此，可见志尚。又获观伯考少师品题，併以嘉叹。绍兴二年（1132年）仲春廿三日，阳羡蒋璨。	蒋　璨	题识

（续表）

内　　容	人　名	类别
藏真自叙，世传有三。一在蜀中石阳休家，黄鲁直以鱼笺临数本者是也；一在冯当世家，后归上方；一在苏子美家；此本是也。元祐庚午（1090年），苏液携至东都，与米元章观于天清寺。旧有元章及薛道祖、刘巨济诸公题识，皆不复见，苏黄门题字，乃在八年之后。遂昌邵宰，疑是兴宗诸孙，则苏氏皆丹杨里巷也，今归吕辩老。辩老父子，皆喜学书，故于兵火之间能终有之。绍兴二年（1132年）三月癸巳。空青老人曾纡公卷题。	曾　纡	题识
藏真草圣，所阅多矣，未有如《自叙》之精妙，笔法走龙蛇，悉具于此。壬子（1132年）闰夏五日，保之行父景晋同观。	保之行	题识
令畴夏日，与刘延仲、吕辩老过都统太尉王公，观法书名画，如行山阴道上，映照人目，殆不可言。遂知兵火之余，珍奇多大，莫此若也。因见辩老素师《自叙》，一洗累年胸中尘土，是真幸会。绍兴二年（1132年）五月十二日赵令畴德麟题。	赵令畴	题识
辩老藏怀素自叙，后有先人题字，盖绍圣三年（1069年）谪居高安时，为邵叶稽仲书也，不知流传几家，以至于辩老。绍兴癸丑（1133年）三月九日，迟观于婺女马君桥潘氏之第。	苏　迟	题识
绍兴癸丑（1133年）三月廿七日，洛阳富直柔观。		观款

（苏辙，1039—1112年）在1069年应邵叶之请所作题跋，体现了当时已经出现了"请题"的风气。

北宋士人题跋的多样性和灵活性，在米芾的自题中表露得十分明显。一个显著的例子，是米芾的《中秋诗帖》，也称为《中秋登海岱楼作诗帖》。绍圣四年（1097年），四十七岁的米芾出任涟水军使，当时涟水城内有一处胜迹名"海岱楼"，是米芾时常登临的场所。[1]他用行草书写下《中秋登海岱楼作》一诗："目穷淮海两如银，万道虹光育蚌珍。天上若无修月户，桂枝撑损向西轮。"随后写道："三四次写，间有一两字好，信书亦一难事。"从"好"字始便横向书写，这段米芾练字的跋语写得信手拈来。后将诗又书一遍，只是将最后的"西轮"改为"东轮"。（图2.2.9）

在《珊瑚帖》中，米芾写道："收张僧繇天王，上有薛稷题。阎二物，乐老处元直取得。又收景温《问礼图》，亦六朝画。珊瑚一枝。"其后画一枝大珊瑚，并在珊瑚左下角标注"金坐"二字，左上角题诗："三枝朱草出金沙，来自天支节相家。当日蒙恩预名表，愧无五色笔头花。"（图2.2.10）蔡京

【1】张一民撰：《米芾在涟水考》，《淮阴师范学院学报》（哲学社会科学版）2002年第3期。

图2.2.9　北宋，米芾，《中秋诗帖》，纸本，25.2×36 cm，大阪市立美术馆藏。

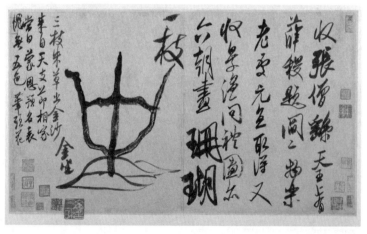

图2.2.10　北宋，米芾，《珊瑚帖》，纸本，纵26.6厘米，横47.1厘米，北京故宫博物院藏。

（1047—1126年）之子蔡绦（1096—1162年）所撰的《铁围山丛谈》卷四中云，米芾贬谪出京，曾致信蔡京自诉流落之苦："言举室百指（十人），行至陈留（河南开封），独得一舟如许大，遂画一艇子行间。"[1]这些配画题诗可看作补充说明所用的"类自题"，其中有一种文人书画不受束缚，天真自然的特色。

由于士人题跋的兴起，两宋成为题跋文学急速兴起的时期。陈谷香认为，题跋按风格可分为考证源流、订正讹误、以史核图或以图证史为主的客观题跋，以及偏于观（读）后感、互相唱酬等为主的主观性题跋。前者如欧阳修的《集古录跋尾》、米芾的《海岳题跋》和董逌的《广川画跋》《广川书跋》；后者如苏轼和黄庭坚的题跋。[2]这些士人不断地撰写题跋并形成规模，体现了这一时期题跋文学的兴盛。当时的题跋，除了提及观感、交游之外，也很关注对书画及相关文本内容的考据。如董弅（董逌之子）在《广川书跋》的序中所言："若书画题跋，若事干治道，必反复详尽，翼助教化。其本礼法可为世范者，必加显异，以垂模楷。或涉同异事出

【1】［宋］蔡绦撰：《铁围山丛谈》，北京：中华书局1983年版，第61页。
【2】陈谷香撰：《董逌及其〈广川画跋〉研究（上）》，《中国美术研究》2015年第4期。

疑似者，必旁证他书，使昭然易见。探古人用意之精，巧伪
不能惑；察良工之所能，临摹不能乱。"【1】可见当时的书画题
跋不仅仅将作品作为艺术品来解读，而是作为更广义的文本
来进行论述。

第三节　两宋史实画中的图文互补

宋代关于历史与政治事件的绘画，仍然延续了《女史箴
图》和《历代帝王图》的传统，即采用文字与图像相互补充
的方式加以表现，但存在两点不同。第一，文字附于图后，
且常以墨线隔开，以题识的方式呈现，而非早期的以图配文，
有"左史右图"之意。第二，出于政治宣传意识形态的需要
所制作的宫廷绘画，脱离了经典文本与图像的互衬互释，需
要以大量的文字描述和定义历史事件，因此文字与图像在幅
面上得以分离。

以北宋的《景德四图》为例。郭若虚《图画见闻志》

【1】［宋］董迪撰：《广川书跋》，卢辅圣主编：《中国书画全书》，上海：上海书画出版社
　　1993年版，第1册，第753页。

载："皇祐初元（1034年），上敕高克明等图画三朝圣德之事。人物才及寸余，宫殿川峦与仪卫，咸备焉。命学士李淑等，编次序赞之，凡一百事，为十卷，名《三朝训鉴图》。图成，复令传模镂版印染，颁赐大臣及近上宗室。"[1]当时宋仁宗赵祯（1010—1063年）命令宫廷画家高克明（活动于11世纪上半期）与其他的一些宫廷画家描绘一百件"圣德之事"，这些故事取材于发生于他的三位先皇，太祖赵匡胤（927—976年）、太宗赵光义（939—997年）和真宗赵恒（968—1022年）在位时期的事件。仁宗亲自为它写了序并且将这套画题为《三朝训鉴图》。这件作品完成于1049年早期，共有10幅手卷。皇祐元年（1049年）十一月初一，仁宗在崇政殿召集近臣、三馆台谏官和皇族宗室观赏这套《三朝训鉴图》，并且做成雕版，把印刷本赐给大臣和皇室成员们。

据研究，《景德四图》可能就是《三朝训鉴图》的一部分。从绢的连续情况判断，图文是原始的状态，但每个段落的绢之间被拼接过。每幅画后的说明文字都分为两个部

【1】［宋］郭若虚撰，俞剑华注释：《图画见闻志》，南京：江苏美术出版社2007年版，第225—226页。

分，首先用正楷按照年代顺序记录了事件，随后的部分则是未表明身份的汇编者所写的参差不齐的评注，位置比事件的书写约低一、两个字。这些评注都以"臣等曰"开始，指出上文所记载的事件的涵义和重要性，提到皇帝的时候，就另起一行表示尊重。[1]在画心中，每一块绢的上部中央都有一个长方形的榜题，其中的文字简明地表示了这四个事件的内容，分别是"契丹使朝聘"（图2.3.1）"北寨宴射""与驾观汴涨""太清观书"。

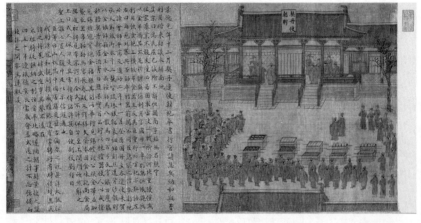

图2.3.1　宋，佚名，《景德四图·契丹使朝聘》，全卷33.1×252.6 cm，绢本设色，台北故宫博物院藏。

【1】《大观：北宋书画特展》，台北：台北故宫博物院2006年版，第139—141页。

　　"契丹使朝聘"指景德元年契丹派遣使者韩杞奉书行宫请息兵纳和，实际画的可能是景德二年（1005年）辽使来北宋皇宫祝贺"承天节"，即宋真宗（赵恒，968—1022年）生日的事件。从图后题记推测，应是景德元年（1004年）澶渊之盟后四五十年所作。"北寨宴射"表现的是景德元年（1004年）宋真宗亲征澶州，在澶渊之盟之后到北寨劳军宴，其中有真宗射箭，武将李隆继和石保吉射箭和赏赐的情节。"与驾观汴涨"画咸平五年（1002年）七月到景德三年（1007年）六月汴河泛滥后，宋真宗视察汴河涨水和河工修堤坝的事件。"太清观书"指景德四年（1008年）三月宋真宗在皇家藏书楼太清楼召集群臣观书的事件。虽然在这类题跋中，主要体现的是朝廷的意志，但在赞语和描述中，实际上呈现了题写者的文采和书法水平。此外，对事件详尽的记述和评论，可见当时是将此类绘画当作纪实类绘图像进行创作的。

　　契丹使朝聘

　　景德元年十二月，契丹遣使韩杞奉书行宫，请息兵纳和，与曹利用偕来，初议求关南地。真宗曰，为民屈

已诚所不辞，但关南事极无名。朕守祖宗基业，不敢失坠，必若固求，当决一战。所念河北重扰，傥岁以金帛济其不足，于体无伤。利用言，国母一车，别无供帐，亲与利用饮食，轭上横板布食器，主及其臣重行而坐。杞亦私语左右曰，尔见北寨兵否，劲卒利器，前闻不同，臣熟察之，傥求割地，必请会师平荡。及通好二年（1005年），十一月癸酉，国母主各遣使来贺承天节，致御衣十二袭，皆缀珠银貂裘，细锦刻丝，透背纱縠，贮以金银饰箱。金玉水晶鞍勒马八，散马四百，弓矢宾铁刀，鹰鹘抄腊，契丹新罗酒，青白盐，果实百品，贮以楝棵器。使人以戎礼见，赐毡冠窄袍金靽鞢；其副以华礼见，赐幞头公服金带，并加袭衣器帛鞍勒马。宴长春殿，又择膳夫赍本国食味，就尚食局撰进。初将见，李宗谔引令式，不许佩刀。至上閤门，欣然解之。上曰，戎人佩刀，是其常礼，传诏许其自便。副使刘经曰，圣上推心置人腹中，足以示信遐迩也。

臣等曰，凶奴为中国害旧矣，历古备御之说甚详。大抵征伐则诱寇，和亲则损威。惟赂遗有常，聘好有时，

保境息民，谓之得策。肆武生事，其鉴不远。在太祖时，
从抚纳之，利洧晋，平北略，遂隔朝事。繇景德之盟，
四五十年，边氓亿安。衣裳岁会，盖式遏之，计不忘豫，
备而款接之问，亦为远驭矣。

南宋延续了北宋史实画的制作格式，一个典型的案例就
是南宋早期李唐名下的《胡笳十八拍》。胡笳是北方民族的
一种乐器，类似笛子。《胡笳十八拍》是一首与北方有关的中
国古琴曲歌词，内容是汉末大乱，连年烽火，东汉文学家蔡
邕（133—192年）的女儿蔡琰（字文姬）被匈奴所掳，流落
塞外，后来与左贤王结成夫妻，生了一对儿女。虽然在塞外
度过了十二个春秋，但她无时无刻不在思念故乡。曹操平定
了中原，与匈奴修好，派使节用重金赎回蔡琰。蔡琰写下了
著名的长诗《胡笳十八拍》，叙述了自己一生不幸的遭遇。后
来唐代诗人刘商根据蔡琰的《胡笳曲》改写了琴曲词《胡笳
十八拍》。结局由传为蔡琰所写的哀叹和寂寞，改成了家族热
烈欢迎她归来。

这个虚构的幸福结局，表明蔡琰重归故土的重要性，要

高于离弃匈奴的丈夫和孩子的悲痛。这个改写，对宋高宗赵构（1107—1187年）来说是一个理想的文学典范，因为这可以证明宋高宗绍兴二年（1138年）的宋金议和是正确的，而金人根据合议在1142年释放了他那被囚禁在北方的母亲，韦太后。波士顿美术馆残存了四页《胡笳十八拍》的故事（图2.3.2）。另在美国大都会博物馆，藏有一件手卷（图2.3.3），和波士顿博物馆的残卷是一样的内容，但是采用分段叙述的方法，模仿高宗写刘商《胡笳十八拍》的书法和绘画交替出现，可能是波士顿手卷的明代摹本。方闻先生在《宋元绘画》一书中指出，高宗的楷书受钟繇的影响，水平笔画，字呈方形；行书字呈长方形，横笔倾斜，更受黄庭坚的影响，因此大都会手卷上的书法是高宗风格的字体，在宋代的母本上，可能由高宗或与之接近的宫廷写手撰写。[1]如庄肃《画继补遗》中载："旧有（李）唐画《胡笳十八拍》，高宗亲书《刘商辞》。"[2]

【1】 方闻著，尹晓彤译：《宋元绘画》，上海：上海书画出版社2017年版，第64页。

【2】 ［元］庄肃撰：《画继补遗》，卢辅圣主编：《中国书画全书》，上海：上海书画出版社1993年版，第2册，第915页。

图 2.3.2　宋，佚名，《文姬归汉图》残卷，第三拍：原野宿庐（佚名），24.7×49.8 cm，波士顿美术馆藏。

图 2.3.3　明，佚名，《文姬归汉图》残卷，第三拍：原野宿庐（佚名），大都会美术馆藏。

第三拍：

　　如羁囚兮在缧绁，忧虑万端无处说。使余力兮翦余发，

　　食余肉兮饮余血。诚知杀身愿如此，以余为妻不如死。

早被蛾眉累此身，空悲弱质柔如水。

陈垣先生在《史讳举例》中谈到，宋人避讳之例最严。如《宋史·礼制》载绍熙元年（1190年）四月，诏："今后臣庶命名，并不许犯祧庙正讳。如名字有犯祧庙正讳者，并合改易。"[1]在题跋的撰写中也有避讳之例，是书画鉴定的一项根据。宋高宗赵构曾命人绘制以《诗经》为题材的绘画，相传由高宗和孝宗亲书《毛诗》三百余首。[2]至18世纪，乾隆收藏了十四件有手书诗文，马和之绘制的《诗经》图卷，后十三卷散佚出清宫。北京故宫博物院和大都会艺术博物馆各藏一件《毛诗·豳风图》（图2.3.4、图2.3.5），都描绘了《诗经·豳风》中的七首诗篇，在"伐柯""久罢"中，如"觏"都避讳了赵构的"構"字的右半边，采用的方法是去掉了最后的笔画，可见年代的上限是赵构的时代。从书法风格来看，显得颇为工整。方闻认为是宫廷书手所写，而非出自赵构本人。

【1】［元］脱脱撰：《宋史》卷一〇八，北京：中华书局2013年版，第8卷，第2609—2610页。
【2】方闻著，尹晓彤译：《宋元绘画》，上海：上海书画出版社2017年版，第80页。

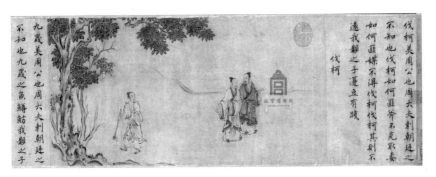

图2.3.4　南宋，马和之，《豳风图》局部，北京故宫博物院。

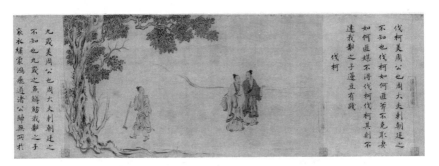

图2.3.5　南宋，马和之，《豳风图》局部，大都会艺术博物馆。

第四节　徽宗君臣绘画题跋与题画诗

宋徽宗赵佶（1082—1135年）作为宫廷绘画的创作者和

鉴藏者，开创君臣题跋之风气，从他与近臣蔡京的题画活动

中可见一斑。

　　宋徽宗赵佶（1082—1135年）御笔的《雪江归棹图》其上有蔡京的题跋（图2.4.1），提到宋徽宗画了春夏秋冬四景画，"雪江归棹"是其中的一件，这与宋代"四时"的绘画时间观是契合的。蔡京的用笔姿媚飘逸、字势雄健痛快，具有强烈的个人风格特征。如《宣和书谱》盛赞其"正书如冠剑大臣议于庙堂之上，行书如贵胄公子，意气赫奕，光彩射人。"[1]《铁围山丛谈》卷四称其："字势豪健,痛快沉着。追绍

图2.4.1　北宋，赵佶，《雪江归棹图》蔡京题跋，原画绢本设色，卷，30.3×190.8 cm，北京故宫博物院藏。

【1】　桂第子译注：《宣和书谱》，长沙：湖南美术出版社1999年版，第225页。

圣间，天下号能书，无出公之右者。"[1]他的书法水平在这件
题跋上得以充分体现：

> 臣伏观，御制雪江归棹。水远无波，天长一色。群
> 山皎洁，行客萧条。鼓棹中流，片帆天际，雪江归棹之
> 意尽矣。天地四时之气不同，万物生天地间，随气所运，
> 炎凉晦明，生息荣枯，飞走蠢动，变化无方，莫之能穷。
> 皇帝陛下以丹青妙笔，备四时之景色，究万物之情态于
> 四图之内，盖神智与造化等也。大观庚寅（1110年）季
> 春朔，太师楚国公致仕臣京谨记。

另一件同样有蔡京题跋的是《听琴图》（图2.4.2），此幅
描绘官僚贵族雅集听琴的场景。主人公道冠玄袍，居中端坐，
凝神抚琴，前面坐墩上两位纱帽官服的朝士对坐聆听，左面
绿袍者笼袖仰面，右面红袍者持扇低首，二人悠然入定，仿
佛正被牵引着神思，完全陶醉在琴声之中。叉手侍立的蓝衫
童子则注视着拨弄琴弦的主人公。作者以琴声为主题，以笔

【1】［宋］蔡絛撰，冯惠民、沈锡麟点校：《铁围山丛谈》，北京：中华书局1983年版，第76页。

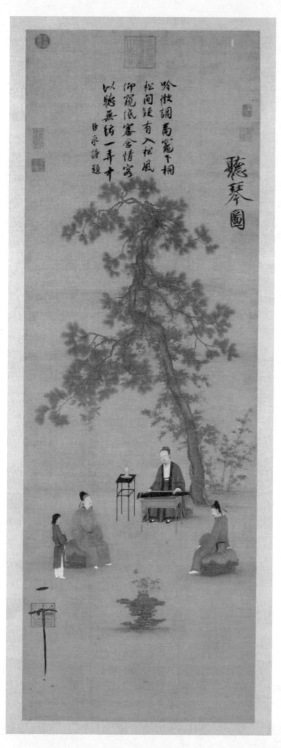

图 2.4.2　北宋，赵佶，《听琴图》，绢本设色，轴，147.2×51.3 cm，北京故宫博物院藏。

墨刻画出"此时无声胜有声"的音乐意境。画面上方有蔡京手书七言绝句一首，右中上处有宋徽宗赵佶瘦金书题"听琴图"三字，左下有"天下一人"花押与"御书"朱文长方印。

"吟徵调商灶下桐，松间疑有入松风。仰窥低审含情客，以听无弦一弄才。臣京谨题。"在此虽然署"臣京"，但京并未小书，也未空格，接近后世文人题跋格式。亦可见出徽宗与臣子交游时，并未过于顾及君臣之分，显示出一派"文艺天子"气息。

在题画方面，如高宗《翰墨志》所载，"标题品次，皆宸翰也。"[1]徽宗赵佶主持宣和画院，在鉴藏方面采用固定格式的"宣和装"，亲笔题写具有一定格式的画名。目前能见到的实物中，"宣和装"书画固然有徽宗所书标题，但品次却未见，但《翰墨志》所录显示，徽宗自己也书写题跋以品次绘画。

题写书画名，并非由徽宗始，除了前述《万岁通天帖》中王方庆题名之外，米芾《画史》载唐代戴嵩所画的白牛图，

【1】［宋］赵构撰：《翰墨志》，《历代书法论文选》，上海：上海书店出版社1979年版，上册，第371页。

其上有唐太宗（598—649年）御书"戴嵩牛"三字。[1]目前实物所能见到的最早的画名，是《江行初雪图》中的十二字题名"江行初雪图画院学生赵幹状"。（图2.4.3）学界一般认为是南唐后主李煜的书迹。如《宣和画谱》卷十七所论："然李氏能文善书画，书作颤笔樛曲之状，遒劲如寒松霜竹，谓之'金错刀'，画亦清爽不凡，别为一格。"[2]又提到南唐画家唐希

图2.4.3　南唐，李煜，《江行初雪图》题画名，台北故宫博物院藏。

【1】［宋］米芾撰：《画史》，太原：山西教育出版社2018年版，第72页。
【2】　王群栗点校：《宣和画谱》，杭州：浙江人民美术出版社2012年版，第186页。

雅学李煜错刀笔，画竹乃如书法，可谓是最早的"书画合一"之例。另要补充的是，题名中的"状"字有描写和上呈两种含义，有学者认为，此画可能与朝廷对民情的体察有关。[1]

在赵佶的"宣和装"（图2.4.4）鉴藏装裱固定格式中，若是书帖，一般在卷头的黄绢隔水处，用月白小签，金笔书字；绘画则书在黄绢隔水左上角，用墨题字，比绢签要稍大一些。但也有例外，如王羲之《远宦帖》即为墨题，[2]绘画也有偶见题在本幅之上的，御画《雪江归棹图》的题名"雪江归棹图"即为此例。（表2.4.1）[3]

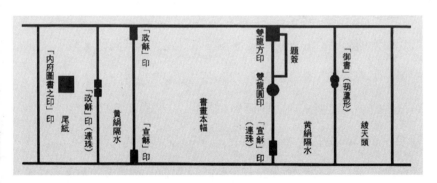

图2.4.4　"宣和装"格式

【1】《大观：北宋书画特展》，台北：台北故宫博物院2006年版，第134页。
【2】徐邦达著：《古书画鉴定概论》，北京：紫禁城出版社2005年版，第37页。
【3】徐邦达著：《古书画鉴定概论》，北京：紫禁城出版社2005年版，第40页。

表 2.4.1 "宣和装"题签举例

《平复帖》泥金月白签	《芦汀密雪图》	《远宦帖》（墨题）	《雪江归棹图》（本幅）

徽宗的题画，并不仅仅是题写画名，还包括了题诗文与押署。如南宋杨王休（1135—1200年）《宋中兴馆阁储藏图画记》记录当时南宋内府所藏911轴画，当时徽宗有御画14轴在库中，都是花鸟画。还有御题画31轴。其中有八件花鸟画为一套，其上都题有五言绝句，分别为《海棠通花凤》《杏花鹦鹉》《芙蓉锦鸡》《千叶碧桃苹茄》（碧桃）《聚八仙倒挂儿》（樱桃）《金林檎游春莺》（类似果树来禽图）《香梅山白头》。"以上八轴于御书诗后并有宣和殿御制并书七

字。"【1】这些载录，与现藏于北京故宫博物院的《芙蓉锦鸡图》（图2.4.5），台北故宫博物院的《腊梅山禽图》（图2.4.6）的实物可以对照。

在《芙蓉锦鸡图》中，徽宗题曰："秋劲拒霜盛，峨冠锦羽鸡。已知全五德，安逸胜凫鹥。"正如《初学记》卷三十"鸟部"引《韩诗外传》："头戴冠者，文也；足傅距者，武也；敌在前敢斗者，勇也；见食相呼者，仁也；守时不失者，信也。"【2】此外，《腊梅山禽图》中亦有诗："山禽矜逸态，梅粉弄轻柔。已有丹青约，千秋指白头。"均有"宣和殿御制并书"七字与"天下一人"花押。诗画相互焕然交映，一般认为徽宗之时开创了题诗入画心的先河，然文献载录表明，此时题诗入画心已然兴起，只是尚不算盛行。如《画继》卷三载晁补之（1053—1100年）在"春堂大屏"中题诗："胸中正可吞云梦，盏底何妨对圣贤；有意清秋入衡霍，为君无尽写江天。"【3】

【1】［宋］杨王休撰：《宋中兴馆阁储藏图画记》，黄宾虹、邓实选编：《美术丛书》，杭州：浙江人民出版社2013年版，第4册，第204页。

【2】［唐］徐坚等撰：《初学记》，北京：中华书局1962年版，下册，第728页。

【3】［宋］邓椿撰：《画继》，《图画见闻志·画继》，长沙：湖南美术出版社2005年版，第294页。

图2.4.5　北宋，赵佶，《芙蓉锦鸡图》，轴，绢本设色，81.5×53.6 cm，北京故宫博物院藏。

图2.4.6 北宋，赵佶，《腊梅山禽图》，轴，绢本设色，197×64 cm，台北故宫博物院藏。

　　此外，徽宗时期还制作了《宣和睿览册》，如《画继》卷
一所载："动物则赤乌、白鹊、天鹿、文禽之属，扰于禁籞；
植物则桧芝、珠莲、金柑、骈竹、瓜花、耒禽之类，连理并
蒂，不可胜纪。乃取其尤异者凡十五种，写之丹青，亦目曰
《宣和睿览册》。……累至千册，各名辅臣题跋于后，实亦冠
绝古今之美也。"【1】

　　目前学界普遍认可的现存的三件《宣和睿览册》之作，
是《五色鹦鹉图》《祥龙石图》和《瑞鹤图》。现藏于波士顿
美术馆的《五色鹦鹉图》（2.4.7）流传有绪，【2】幅上的"天历

图2.4.7　北宋，赵佶，《五色鹦鹉图》，卷，绢本设色，53.3×125.1cm，美国波士顿美术馆藏。

【1】 ［宋］邓椿撰：《画继》,《图画见闻志·画继》,长沙：湖南美术出版社2005年版,第266页。
【2】 余辉撰：《〈五色鹦鹉图〉中的道教意识》,《翰墨荟萃：细读美国藏中国五代宋元书画
　　　珍品》,北京大学出版社2012年版,第245页。

之宝"玺表明它为元内府所有，明末归戴明说（1609—1686
年），清初属宋荦（1634—1713年），后入清乾隆、嘉庆皇
帝时内府，全卷为乾隆内府重裱。重裱时，徽宗的题诗被移
到了前面，《石渠宝笈·初编》卷二十六著录。[1]此后，赏
赐恭亲王奕䜣（1833—1898年），辛亥革命后被其孙溥伟
（1880—1936年）、溥儒（1896—1963年）等售予古董商，
1925年为张允中在琉璃厂购得，他连题五跋，确认此系徽宗
之作，考证其流传过程，并核对与《石渠宝笈》的记载无误。
后为日本人山本悌二郎购得，著录于其1931年刊印的《澄怀
堂书画目录》卷一中。[2]二战后其后人售予波士顿美术馆。

　　该卷因为国祈祷鸿运而作，以工笔勾线填色完成，显得
工整而绚丽，充分表达了画家的虔敬心情。在画幅右侧，有
瘦金书题文和七律诗一首：

　　　　五色鹦鹉来自岭表。养之禁籞，驯服可爱。飞鸣自
　　适，往来于园囿间。方中春繁杏遍开，翔翥其上，雅诧容

【1】［清］张照等撰：《秘殿珠林石渠宝笈汇编》，北京：北京出版社2004年版，第2册，第
　　770页。
【2】（日）山本悌二郎著：《澄怀堂书画目录》，文求堂书店1932年铅印本，册1，第72—74页。

与，自有一种态度。纵目观之，宛胜图画，因赋是诗焉。

天产乾臯比异禽，遐陬来贡九重深。

体全五色非凡质，惠吐多言更好音。

飞鸶似怜毛羽贵，徘徊如饱稻粱心。

绷臆绀趾诚端雅，为赋新篇步武吟。

幅上的落款只剩下"制""并"二字和残损的花押，根据《祥龙石图》卷（图2.4.8）、《瑞鹤图》（图2.4.9）卷后的款书都作"御制御画并书"六字和花押"天下一人"，可以判定《五色鹦鹉图》卷破损的字为"御制御画并书"，押署"天下一人"，与《祥龙石图》卷、《瑞鹤图》卷一样，在"制"字

图2.4.8　北宋，赵佶，《祥龙石图》，卷，绢本设色，53.8×127.5 cm，北京故宫博物院藏。

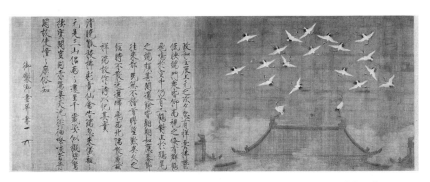

图2.4.9 北宋，赵佶，《瑞鹤图》，卷，绢本设色，51×138.2 cm，辽宁省博物馆藏。

处钤印"御书"（朱文）。

《祥龙石图》题跋：

祥龙石者，立于环碧池之南，芳洲桥之西，相对则胜瀛也。其势胜湧，若虬龙出为瑞应之状，奇容巧态，莫能具绝妙而言之也。乃亲绘缣素，聊以四韵纪之。

彼美蜿蜒势若龙，挺然为瑞独称雄。

云凝好色来相借，水润清辉更不同。

常带暝烟疑振鬣，每乘宵雨恐凌空。

故凭彩笔亲模写，融结功深未易穷。

《瑞鹤图》题跋：

政和壬辰（1112年）上元之次夕，忽有祥云拂郁，低映端门，众皆仰而视之。倏有群鹤飞鸣于空中，仍有二鹤对止于鸱尾之端，颇甚闲适，余皆翱翔，如应凑节。往来都民无不稽首瞻望，叹异久之。经时不散，迤逦归飞西北隅散。感兹祥瑞，故作诗以纪其实：

清晓觚稜拂彩霓，仙禽告瑞忽来仪；飘飘元是三山侣，两两还呈千岁姿。

似拟碧鸾栖宝阁，岂同赤雁集天池；徘徊嘹唳当丹阙，故使憧憧庶俗知。

赵佶字结体取黄庭坚，笔法取唐代薛稷（649—713年）、薛曜（不详—704年），[1]硬瘦中不失飘逸。以上三件均先文后诗，御制诗比文抬高三字左右，其后为"御制御画并书"与"天下一人"花押，当时为同一类鉴藏格式。关于花押，据文献载始于唐代。《图画见闻志·论气韵非师》中曰："且如世之相押字之术，谓之心印。本自心源，想成形迹，迹与心合，

【1】 段霄芸撰：《赵佶书法及其社会文化价值研究》，河北大学2017年硕士论文。

是之谓印。"[1]注释引周密《癸辛杂识》，提到花押即古人押字稍花之而成，唐代韦陟将其名押署如"五朵云"。北宋时人将押署或花押，看作是心之形迹，甚至有吉凶之相，这一点颇值得注意。元人为求简便，则多见花押印，此物或可追溯至五代。[2]值得一提的是，中国特有的花押也传入了日本。日本学者常识英明在《花押的由来和历史》中提到，花押大致在平安时代（794—1192年）中期东传到日本，称为"草名体"；至镰仓时代（1185—1333年），由于中日禅僧的交流再度传入日本，称为"二字合体"；至明代，流行的样式又随着贸易传入日本，称为"明朝体"。[3]

整体而言，北宋时期的士人和皇家题跋面貌已经完备，题跋的文体有散文和诗歌；接于卷后或题入画心。"宣和装"的出现使画名的题写采用了统一的形式；"臣小书"的款识则一直延续到后世。此外，唐代及以前的押署跋尾的形式仍有保留。北宋时期出现的历史画题跋，相比早期的《女史箴图》等，增加了内容与思想的书写，体例更长，更为详备。

【1】［宋］郭若虚撰，俞剑华注释：《图画见闻志》卷一，南京：江苏美术出版社2007年版，第23页。
【2】王志敏撰：《别样的范式：闲话"花押印"》，《老年教育（书画艺术）》，2017年第11期。
【3】（日）常石英明编著：《花押大集成》，金园社，1994年3月版，第3—18页。

第三章　南宋书画题跋

南宋是书画自题的发展与成熟时期，宫廷诗画合一的创作达到了高峰，士人自题、他题、群题与请题也已经出现，金代的题跋则较多地延续了北宋士人的风气。与此同时，日本保留的禅宗绘画中的题跋也得以保留，部分顶相题赞显示出仪式陈列的空间性，丰富了题跋的格式和形态。

第一节　南宋士人题跋

一、米友仁的鉴藏题跋

南宋的第一位皇帝高宗赵构（1107—1187年），同徽宗一样喜爱收藏，他自己又擅书，曾自撰书法理论著作《翰墨志》，其中言道：

本朝自建隆以后，平定僭伪，其间法书名迹皆归秘府。先帝时又加采访，赏以官职金帛，至遣使询访，颇尽探讨。命蔡京、梁师成、黄冕辈编类真赝，纸书缣素，备成卷帙。皆用皂鸾鹊木、锦褾褫、白玉珊瑚为轴，秘在内府。用大观、政和、宣和印章，其间一印以秦玺书法为宝。后有内府印，标题品次，皆宸翰也。舍此褾轴，悉非珍藏。其次储于外秘。余自渡江，无复钟、王真迹。间有一二，以重赏得之，褾轴字法亦显然可验。[1]

可见高宗时期，在拆除徽宗朝的品题之后，延续了内府书画的鉴藏格式。周密在《齐东野语·绍兴内府书画式》中记载：

思陵妙悟八法，留神古雅。当干戈俶扰之际，访求法书名画，不遗余力。清闲之燕，展玩摸拓不少怠。盖嗜好之笃，不惮劳费。故四方争以奉上无虚日。后又于

【1】［宋］赵构撰：《翰墨志》，《历代书法论文选》，上海书店出版社1979年版，上册，第371页。

権场购北方遗失之物，故绍兴内府所藏，不减宣、政。惜乎鉴定诸人如曹勋、宋贶、龙大渊、张俭、郑藻、平协、刘炎、黄冕、魏茂实、任原辈，人品不高，目力苦短。凡经前辈品题者，尽皆拆去。故今御府所藏，多无题识，其源委、授受、岁月、考订，邈不可求，为可恨耳。其装禠裁制，各有尺度，印识标题，具有成式。余偶得其书，稍加考正，具列于后，嘉与好事者共之，庶亦可想像承平文物之盛焉。[1]

但在后文又提道："前引首用机暇清赏印，缝用内府书记印，后用绍兴印。仍将原本拆下题跋捡用。""应搜访到法书墨迹，降付书房。先令赵世元定验品第进呈讫，次令庄宗古分拣付曹勋、宋贶、张俭、龙大渊、郑藻、平协、黄冕、魏茂实、任原等覆定验讫，装禠。""应古画如有宣和御书御题，并行拆下不用。别令曹勋等定验，别行撰名作画目进呈取旨。"[2]

【1】［宋］周密撰，张茂联点校：《齐东野语》卷六，北京：中华书局1983年版，第93页。
【2】［宋］周密撰，张茂联点校：《齐东野语》卷六，北京：中华书局1983年版，第93、100页。

由以上可见，高宗将徽宗内府所藏书画收回不少，但并未保留装池格式，尤其是将宣和题跋拆下不用。更重要的是，北宋时代的鉴藏已经系统化和标准化，题识中包括原委、授受、岁月、考订等诸多信息。

高宗不用徽宗朝鉴藏格式，可能也有去故就新之意。除了被载为鉴定能力不高的曹勋（1098—1174年）等人，更为高宗所信任的是马兴祖（马远之祖父）和米友仁（1074—1153年）。马兴祖主要的职责是鉴定绘画，米友仁则是主要鉴定法书。《古今画鉴》载："宋高宗每搜访至书画，必名米友仁鉴定题跋，往往有一时附会迎合上意者。尝见画数卷颇未佳，而题识甚真，鉴者不可不知也。"[1]《图绘宝鉴》卷四载："马兴祖，河中人，贲之后，绍兴间待诏。工花鸟杂画，高宗每获名宗卷轴，多令辨验证。"[2]事实上，米友仁的父亲米芾是当时的鉴定名家。米芾《书史》中记载其在赵令穰家鉴定《千文》，诸贵人都题作智永，米芾则鉴定为钟绍京（659—

【1】［元］汤垕撰：《古今画鉴》，卢辅圣主编：《中国书画全书》，上海：上海书画出版社1993年版，第2册，第901页。

【2】［元］夏文彦撰：《图绘宝鉴》，《图绘宝鉴・元代画塑记・学古编・墨史》，北京：北京师范大学出版社2016年版，第118页。

746年），并举出有力证据。赵令穰剪去诸人题跋，米芾才进行题跋鉴定。此外，在鉴定欧阳询《千文》时，蔡襄鉴定为智永，米芾要求其改正才作题跋，蔡襄欣然从之。[1]可见当时米芾的鉴定功力为众所信服，亦体现出北宋时，题跋尚未作为鉴藏文献保留，只是一份附于其后的个人意见，剪去亦不可惜。至南宋高宗的时代，题跋已成为鉴定的重要依据。

马兴祖的鉴定，现在已经没有实物传世，但米友仁的鉴定跋文却留下了颇多例证，可参见梁勇所撰《米友仁对绍兴内府书画收藏的鉴定与题跋》一文。[2]米友仁鉴定的主要是唐、五代和米芾的法书。《绍兴御府书画式》中留下了诸多载录："引首前后，用内府图书、内殿书记印。或有题跋，于缝上用御府图书印，最后用绍兴印。并降付米友仁亲书审定，题于暊卷后。""米芾书杂文、简牍……并降付米友仁定验，令曹彦明同共编类等第，每十卷作一帖。""上、中、下等唐真迹。内上、中等。并降付米友仁跋。""钩摹六朝真迹，

【1】［宋］米芾撰，赵宏注解：《书史》，郑州：中州古籍出版社2013年版，第97—98页。
【2】梁勇撰：《米友仁对绍兴内府书画收藏的鉴定与题跋》，《紫禁城》2017年11期，第72—85页。

并系付米友仁跋。"^[1]与此同时，岳飞的第三子岳霖在父亲平反后，从内府要到了高宗当年赐给岳飞的御札、手诏和名家法帖，其子岳珂更是广泛搜集名家法帖，并收录于《宝真斋法书赞》中。现存的实物，如故宫博物院所藏的五代杨凝式《神仙起居法》后："右杨凝式书《神仙起居法》八行，臣米友仁鉴定真迹恭跋。"米芾《研山铭》后："右《研山铭》，先臣芾真迹，臣米友仁鉴定恭跋。"有部分学者认为，《研山铭》中的米芾、王庭筠、米友仁书迹皆伪，单国强先生则认为未必如是。^[2]（图 3.1.1）

此外，米友仁为帝王书写题跋，一般以"恭跋"落款，但为朋友鉴定，即以姓名字号并列落款，且书写中也展示出更多个人意见。如故宫博物院所藏的文彦博《行草书三札》后（1006—1097 年），米友仁题道："潞公于草法极留心，家中旧亦藏数纸，今不复有。忽观此书，想见其功业之伟，缙绅先觉余韵，灿然在目，是可叹赏。米友仁元晖跋。"（图 3.1.2）再如《宝真斋法书赞》卷十九"米元章灵峰行记

【1】［宋］周密撰，张茂联点校：《齐东野语》卷六，北京：中华书局 1983 年版，第 97 页。
【2】单国强撰：《米芾〈研山铭〉是否全卷皆伪》，《紫禁城》2005 年第 8 期。

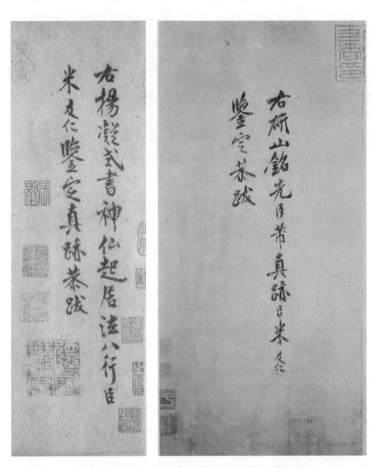

图3.1.1 《神仙起居法》《研山铭》卷后米友仁鉴定意见

帖"条记载了米友仁为李清照鉴定米芾书法的题跋:"易安居士一日携前人墨迹临颜,中有先子留题,拜观不胜感泣。先子寻常为字,但乘兴而为之。今之数句,可比黄金千两耳,呵

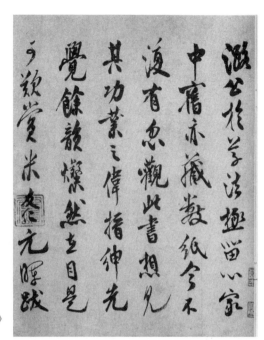

图3.1.2 《行草书三札》
米友仁鉴定意见

呵。敷文阁直学士，右朝议大夫，提举佑神观友仁谨跋。"[1]这样的题跋语气自然，与宋元后文人所题已无太大的差别。

在唐代及以前的书画鉴定活动中，主要通过题写押署跋尾的方式来证明目鉴书画真迹。但米友仁的鉴定中逐渐出现了意见、观点和态度。从实物来看，书法的鉴定押署，早期

【1】［宋］岳珂撰：《宝真斋法书赞》，《景印文渊阁四库全书》，台湾商务印书馆1983年版，第813册，第788页。

有书于本幅上的,《快雪时晴帖》《定武兰亭》拓本中均有此例;绘画则有押署跋尾。米友仁无论书画,大多书写在尾纸上,与苏轼、黄庭坚、蔡京等北宋人士同开文人题跋之先河,也可见书画题跋格式走向合流之现象。

二、南宋文人画题跋

除了鉴定意见之外,米友仁也作文人画长跋。相比苏黄等北宋士人,内容更为多样。邓椿在《画继》卷三中载:"友仁宣和中为大名少尹。天机超逸,不事绳墨。其所作山水,点滴烟云,草草而成,而不失天真,其风气肖乃翁也。每自题其画曰'墨戏'。"[1] 从这段载录可见,米友仁的自题,已经进入了对作画态度和旨趣的书写。

北京故宫博物院所藏的米友仁《潇湘奇观图》,以长卷形式展现了江南云雾缭绕、充满灵动的湖光山色。开卷便是浓云翻卷,远山坡脚隐约可见,随着云气的游动变化,山形逐渐显露,重叠起伏地展开,远处尖形的峰峦终于出现在云雾之中。中段主峰耸起,宛如镇江一带尖峰起伏之状。末段一

【1】[宋]邓椿撰:《画继》,《图画见闻志·画继》,长沙:湖南美术出版社2005年版,第307页。

转，山色又隐入淡远之间，处处体现了造化生机。

作者在本幅后纸自题一段："先公居镇江四十年，作庵于城之东高岗上，以海岳命名，一时国士皆赋诗，不能尽记。翰林承旨翟公诗：'楚米仙人好楼居，植梧崇冈结精庐。下瞰赤县宾蟾鸟，东西跳丸天驰驱。腹藏万卷胸垂胡，论议如何决九渠。掀髯送目游八区，欲叫虞舜浮苍梧。'云云，馀不能记也。此卷乃庵上所见，大抵山水奇观，变态万层，多在晨晴晦雨间，世人鲜复知此。余生平熟潇湘奇观，每于登临佳处，辄复写其真趣成长卷以悦目，不俟驱使为之，此岂悦他人物者乎。此纸渗墨，本不可运笔，仲谋勤请不容辞，故为戏作。绍兴乙卯（1135年）孟春建康□□官舍，友仁题。羊毫作字，正如此纸作画耳。"[1]（图3.1.3）

在这段题跋中，米友仁首先言说的是作画的缘起，即米芾居住镇江并作海岳庵。接下来提及绘画的内容，即庵上所观之山水。第三则叙述了作画的方式，即"写其真趣"，最后记录了作画的请托之人、时间、地点、纸笔等具体信息。虽然这一题跋作于南宋初，但米友仁活动于两宋之间，上承苏

【1】 故宫博物院官网《潇湘奇观图》页面。

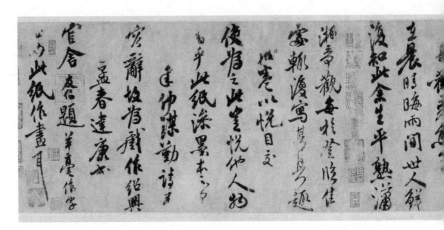

图3.1.3 《潇湘奇观图》卷后米友仁自跋

黄，米芾，这一题跋应是北宋题画方式成熟的产物。

　　值得注意的是，米友仁的题跋多喜记录地名，这可能与其在北宋灭亡之后，南下避乱的经历与心境有关，笔者以为开启了早期行旅诗画的先河。除上述《潇湘奇观图》之外，克利夫兰艺术博物馆还藏有归于米友仁名下的《云山图》，画心左端上部分有题诗与款识："好山无数接天涯，烟霭阴晴日夕佳。要识先生曾到此，故留笔戏在君家。庚戌岁（1130年）辟地新昌作，元晖。"（图3.1.4）画作的风格虽与其他米友仁传世之作有所差距，但青绿与水墨的混合，令人想起赵伯骕的《万松金阙图》，即北宋晚期徽宗画院风格，而山峦和水域

的布局，也符合两宋之间的"卧游"山水长卷。"辟地"意
为离开混乱之地，此诗很明确地试图留下"到此"之录。只
是书风较《远岫晴云图》等显得略为纤细，该作存疑，但一
些学者仍将它作为米友仁北宋风格之作来看待。[1]此外，藏
于大阪市立美术馆的米友仁《远岫晴云图》，诗塘中的题跋，
亦留下地名，"绍兴甲寅（1134年），元夕前一日，自新昌泛
舟，来赴朝参，居临安七宝山，戏作小卷付与禀收。虎。"只
是自题为"小卷"，诗塘部分是否为割配，还需进一步研究，

【1】（日）小川裕充：《卧游》，台北：石头出版有限公司2017年版，第188页。美国学者石
　　慢（Peter Sturman）2021年8月21日艺度演讲《云山得意：逍遥海外的两件米友仁山水》。

图3.1.4 《云山图》画心传米友仁自跋

在此暂不作为最早的诗塘讨论，但亦能见其记录行旅之所。米友仁的"虎"字，可以看作是花押的形式。画心右上方有"元晖戏作"，"作"亦是米友仁款识多用之字，体现其文人画墨戏特色。（图3.1.5）

南宋时，多位士人的长篇群题出现。目前保留较为完整的，有南宋前期李结的《西塞渔社图》，以及李生的《潇湘卧游图》等，前者围绕文人心境，具有文学笔法，后者则带有禅宗旨趣，当在后章详叙。《西塞渔社图》中有10位南宋士人题跋，[1]且为李结多次请托同时代士人所作，当时的题跋已经显示了文人较大规模和较长时间的交游状况。

【1】 据大都会艺术博物馆官网资料。

图3.1.5 《远岫晴云图》诗塘米友仁自跋

范成大（1126—1193年），1185年书（图3.1.6）：

始余筮仕歙掾，宦情便薄，日思故林。次山时主簿休宁，盖屡闻此语。后十年，自尚书郎归故郡，遂卜筑石湖。次山适为昆山宰，极相健美，且云亦将经营苕霅间。又二十年，始以渔社图来。噫，余虽蚤得石湖，而违己交病，奔走四方，心剿形瘵，其获往来湖上道，不过四五年。今退闲休老，可以放浪丘壑，从容风露矣。属抱衰疾，还乡岁余，犹未能一迹三径间，令长须检校松菊而已。次山虽晚得渔社，而彊健奉亲，时从板舆，徜徉胜地，称寿献觞，子孙满前。人生至乐，何以过此。余复不胜健美，较次山畴昔美余时，何止相千万

图3.1.6 《西塞渔社图》卷后范成大题跋

哉！尚冀拙恙良已，候桃花水生，扁舟西塞，烦主人
买鱼沽酒，倚棹讴之，调赋淞溪词，使渔童樵青辈歌
而和之。清飔一席，兴尽而返。松陵具区，水碧浮天，
蓬窗雨鸣，醉眠正佳。得了此缘，亦一段奇事，姑识
卷末，以为兹游张本。淳熙乙巳（1185年）上元石湖
居士书。

　　钤印：顺阳范氏、石湖居士、寿栋堂书、吴郡侯
印、□菊□龙□韦扬杜之后范氏世为兴家。

洪迈（1123—1202年），1188年书（图3.1.7）：

先公从朝廷还，得元真子所作《清江渔钓》一轴，

宣和故物也。天笔题识其上，由存挂之素壁，正不识画者，知其为超妙入神，视丹青蹊径漠然相绝。虽钓竿蓬艇，葛巾野服，常羊于蔌菁风露间，使人之意也消。若

图3.1.7 《西塞渔社图》卷后洪迈题跋

著脚于绛阙清都之上，玩其位置，直与西塞，溪山写真，缥缥陵云，人间世无此境也。而河南李次山一旦实得之，不得从元真子游，得从次山游足矣。不得至西塞山，得见此《渔社图》足矣。次山三为二千石，而苦贫如窦士，物莫能两大，岂桃花流水，天固有以啬其享邪。西塞在吴兴，故元真有"霅溪湾里钓鱼翁"之句，而黄州亦有之，乃唐曹成王用师处。东坡公尝以偶散花洲被诸乐府，姑借为齐安重至于云天篛笠江海簑衣之章，则固表其下，曰吴兴矣。淳熙戊申（1188年）十月廿三日野处洪景庐书。

周必大（1126—1204年），1190年书（图3.1.8）：

唐元结字次山，尝家樊上，与众渔者为邻，带苓箬而歌欸，乃自号聱叟。今河阳李君，名元名也，字元字也，卜筑霅溪，又号渔社，其善学柳下惠者耶？始乾道间，予官中都，君以先世之契，数携此图求跋。自念身游东华尘土中，欲为西塞溪山下语难矣。属者奉祠归庐

图 3.1.8 《西塞渔社图》卷后周必大题跋

陵，所居在城东隅，去江无五十步。洲名白鹭，横陈其前。日以扁舟寅缘苇间，沤来相从，百住而不止。虽未敢窃比张志和，亦庶几乎元次山矣。而君方以尚书郎奉使全蜀，凡六十一郡之官吏，数十万之将士，莫不敛板受约束，衔枚听号令。犹念旧社不置，万里遣书与图偕来，督践前约。予欲遽数忘机之乐，则君权任如此，顾岂招隐时邪。须君它日奉计甘泉，厌直承明，尚寄声于我，当有以告君，今未可也，姑题卷轴归之。绍熙元年（1190年）三月三日适逢丁巳。青原野夫周必大。

王蔺（1128—1192年），1191年书（图3.1.9）：

余十数年前备官周行，闻毗陵守李次山政术敏健，而持身甚廉，以不得识面为恨。忽报台评罢去，昉疑焉。有来自毗陵者必询之，其说不异于前。最后一故人，家毗陵之外邑，诚笃可信，适调官来谒，坐定首扣所疑。故人曰："某虽居是邦，与之情分绝疏。然公论不可掩。"且言其罢去之日，阖郡之人下至胥史走卒，皆称叹其廉，

图3.1.9 《西塞渔社图》卷后王蔺题跋

以为前未之见。余疑顿释，屡为称屈于侪辈间。后二三
年次山以亲养之迫造朝，余时在从班，一见知其为磊落
人，又过于所闻矣。剖符蕲春复来访，别袖出此图相示，
欲丐数语。余披图惊喜，谓次山曰："顷年过霅上，霅之
二三子邀余游道场诸山。望西塞，指似白鹭飞处曰'此
即元真子之故栖。'小舟夷犹，举酒相属，爱其清绝，而
想见其人，安得有此山而居之，不知乃今为次山物也。
它时得归浮家迁路，系西塞下，求见次山，当承雅命。

今则未有暇。"次山即持图去。自是出处参差，不相值者复七八年。今春余罢政还淮乡，而次山自四蜀总计，奉祠东下，舟过江上，不远数十里肯来访余。余方杜门扫轨，得次山来，相对话旧，衰病顿醒。次山复出图与诸公题跋，求践前约。余虽未得重为西塞游，然不可辞也。余中间立朝近十年，以忧去国，来归故庐。上漏下湿，不庇风雨，竭使北之橐，仅成此屋。旁辟数亩园，粗有卉竹，杖屦觞咏，日与兄弟同之。偶与次山话其故，次山顾视栋宇朴陋，不觉发笑。余亦从旁自笑。次山犹未见荒芜之园，当不一笑而足。然余知次山清贫，渔社新筑，想必不能宏壮，因询其规模，则曰："此行息肩，将伐松诛茅，随宜创数十椽，管领溪山，以娱暮景。若必宏壮而后居，则贫不异昔，猝未可辨，是俟河之清也。"余因抚掌大笑曰："然则渔社之图特画饼尔，又何暇笑余之朴陋哉。"次山亦复大笑曰："此可书也。"乃并书以与之。绍熙二年（1191年）五月既望轩山居士王蔺。

赵雄（1129—1193年），1190年书（图3.1.10）：

图3.1.10 《西塞渔社图》卷后赵雄题跋

　　始予识次山于吴中，知其才术敏疆，所至辨治，号一时能吏。或曰"此特见于用者耳。"次山官业虽隆，宦情寔薄，其胸次恢廓，韵度清远，有高人□士之风，予姑唯唯否否。绍兴嗣之诏，以次山为尚书郎，出总蜀计。予适叨守潼川，潼川盐策之□□计府至多，月课不登，郡邑俱病。次山则蠲其苛取，而舒其期会，潼川于是复为乐国，予益知次山之能。居无何，予以请祠得归。方增治衡宇于内江之阴。□领僮奴，□松种菊。自所居达江上可里所，亦欲葺成小圃，为终焉之计。然规模狭隘，景物寒俭，犹恐不及□彭泽之三径，况大焉者乎。俄而次山□来言曰："万里孤官，岂人之情。有词吁天蒙恩报

可，今移节湖右，出峡有日，将归老于西塞山下矣。旧则山趾卜筑，名曰渔社。敢图此，献其丐我一言。"予披图阅之。西塞霅溪盖吴兴胜绝处，渔社寔据其会，山水明秀，花木奇丽，延袤十数里，皆为几席间物，猗欤盛哉。退视予之所营，益芜陋可笑。因叹次山胸次韵度，诚如曩时或人之言云。然次山方以才术闻，今天子缵祚，首加识擢，岂终隐于渔社者耶。予虽未登渔社堂，然得阅其图，图末又有周益公、范吴公大书，记述颇详。二公予平生所敬信，敢嗣书其后。绍熙庚戌（1190年）日南至资中赵雄温叔书。

阎苍舒（1157年进士），1191年书（图3.1.11）：

始予在朝行，李公次山守毗陵，书疏往来，知其才气不群，风流可想，恨未识之。距今十有六年。次山自总领蜀计归吴，予自荆州还蜀，始识面。相与倾倒，如平生欢，出此图相示，索西塞渔社及西塞山七大字。舟中摇兀，勉彊书之。若夫次山所以追迹钓徒，景慕聱叟

图3.1.11 《西塞渔社图》卷后阎苍舒题跋

者，则前钜公伟人瑰词杰笔固已尽之，兹不复赘。顾关山脩岨，江湖渺茫，未知见日。时展斯卷，如接胜游于苕霅之上云。绍熙二年（1191年）正月廿五日太原阎苍舒书。

钤印：阎苍舒印章、晋原开国、宝守堂记。

尤袤（1124—1193年），1191年书（图3.1.12）：

渔社主人以尚书郎万里使蜀，洗手奉法，一毫不以自污。归装枵然，止朝天石一二块，真不负朝家委任之意。出示《渔社图》及赵、周、范三老跋语，欲余附名

图 3.1.12 《西塞渔社图》卷后尤袤题跋

其间。夫自古湖山风月，渔人樵子，有而不能享。诗人
词士，爱而不能有。今公袖功名之手，归休林壑，又得
元真子之故居，其乐何可胜道。老子于此兴复不浅，为
我问讯。山前白鹭，未知元真子，何如今日尔。予生甲
辰与公同岁，而衰病特甚，方丐祠未得，请见公还浙，
复披此图，茫然起冥鸿之慕。行当归耕故园，望西塞山，
一苇可航。挈舟访公云水间，扣舷歌"青箬绿蓑"之
句，道旧故而笑乐亦一快也，因书轴尾。东坡所谓异日

不为山中生客云。绍熙辛亥（1191年）暮春中澣锡山尤

袤书。

垄（活动于13世纪后半叶），1275年书（图3.1.13）：

山人家住万山里，十八面峰鸾凤峙。自从来发读坡

词，人间知有元真子。西塞山边白鹭飞，西塞山从何处

起。桃花流水鳜鱼肥，桃花何处随流水。寤寐此景不可

见，掩卷三叹而已矣。我今往来茗雪间，维舟几度上衡

图3.1.13 《西塞渔社图》卷后垄题跋

山。客爱青山山爱客，白鹭飞去又飞还。不知西塞在此境，望云惆怅空盘桓。自从今日见此图，酒边不觉为破颜。恍如舟遇桃源仙，翻疑身在八节滩。名公题跋语言妙，云烟满纸辉林峦。渔社主人何处去？空留遗迹与人看。渔社子，在何许？君昔慕张今慕汝。猿惊鹤怨蕙帐空，满地白云谁是主？山川如昼人物非，此度经过须记取。只呼白鹭作主人，白鹭飞来无一语。山青水绿思悠悠，船头一蓑斜风雨。德祐乙亥（1275年）良月莆阳笔峰翁垫敬书。

从以上南宋诸人题跋可见（明清题跋不附），士人们的议论围绕几个方面。首先是归隐之心意，即范成大首跋中的"将经营苕霅间"，因此李结为其绘制《西塞渔舍图》之来由。第二则提到张志和（元真子）的《渔父词》文学传统，也就是"渔社"的文化源头。《历代名画记》卷十载："张志和，字子同，会稽人。性高迈，不拘检，自称烟波钓徒。著玄真子十卷，书迹狂逸，自为渔歌便画之，甚有逸思。肃宗朝，官至左金吾卫录事参军。本名龟龄，诏改之。颜鲁公与之善，陆羽等

尝为食客。"[1]第三是对画者李结为人和画作的赞誉。第四是
落款常用号,如范成大自称"石湖居士";周必大自称"青原
野夫"。以上都是文人题跋的较为常见的内容。此外,在题跋
中也能见到书仪,如阎苍舒一跋中,"始予在朝行",朝之前
空一格以示尊崇;尤袤的题跋中,"公"字前另起一行也是
如此。

最重要的是,这件画作的题跋实际上体现了"求跋"之
事。如范成大隐退之后卜筑石湖,李结"又二十年,始以渔
社图来。"周必大先是说"始乾道间,予官中都,君以先世
之契,数携此图求跋。自念身游东华尘土中,欲为西塞溪山
下语难矣。"他退隐之后,"而君方以尚书郎奉使全蜀,凡
六十一郡之官吏,数十万之将士,莫不敛板受约束,衔枚听
号令。犹念旧社不置,万里遣书与图偕来,督跋前约。"再
如王蔺题跋中说"剖符蕲春复来访,别袖出此图相示,欲丐
数语。"当时没有闲暇题跋,又把图拿回,此后罢政还淮乡,
"次山复出图与诸公题跋,求践前约。"赵雄题跋中道:"敢图
此,献其丐我一言。"阎苍舒"次山自总领蜀计归吴,予自

【1】(日)冈村繁译注,俞慰刚译:《历代名画记译注》,上海古籍出版社2002年版,第488页。

荆州还蜀，始识面。相与倾倒，如平生欢，出此图相示，索西塞渔社及西塞山七大字。舟中摇兀，勉彊书之。"有趣的是，尤袤说李结"出示《渔社图》及赵、周、范三老跋语，欲余附名其间。"也就是具有一定的名士题跋之后，李结给予了"滚雪球"效应的心理暗示，越来越多的人士也乐意参与题跋，留下墨迹。可以想见，当时的文人画家作画有"自娱""言志""交游"三重非功利的意义，一份有题跋的画作也是一份友人圈相互交游的纪念。

另该图引首上有"明仁殿"泥金印（图3.1.14）。据故宫博物院网站资料，明仁殿为元代的一个殿名，明初尚存，今不可见。[1]"明仁殿"印记表明，该纸是元代宫廷内府专门使用的艺术加工纸。质量极佳，为一时之最。《石渠随笔》卷八"论纸笺"载："明仁殿纸，与端本堂纸略同，上有泥金隶书'明仁殿'三字印。乾隆年间亦有仿明仁殿纸，亦用金字印。"[2]既然在元代经由宫廷收藏，因此很可能有元人题跋，并流传到明代。但从1275南宋末年垫的题跋后，便接董

【1】 参见故宫博物院官网"明仁殿"条。

【2】 [清]阮元撰，钱伟疆、顾大朋点校：《石渠随笔》，杭州：浙江人民美术出版社2019年版，第170页。

图3.1.14 "明仁殿"泥金印

其昌的题跋，可能元明诸跋被去除。从钤印来看，有王时敏（1592—1680年）"烟客"的"客"残半印和梁清标（1620—1691年）"冶溪渔隐"骑缝印，可能在王时敏到梁清标递藏期间失去元明题跋。

　　现存的实物表明，南宋后期题写诗词的跋似有增多的趋势。前述《西塞渔社图》中最后一位题跋者"埜"即采用了诗歌的形式。宋代是词兴起的时代，题画词也在这一时期得以盛行。如现藏辽宁省博物馆的南宋徐禹功（1141年—不详）、吴瓘、吴镇（1280—1354年）的《宋元梅花合卷》，其

图3.1.15　扬无咎题《宋元梅花合卷》(局部)，辽宁省博物馆。

中有宋元明清诸家题跋，包括南宋扬无咎(1097—1171年)的《柳梢青》词十首(图3.1.15)，赵孟坚(1199—1264年)的题跋，含《梅谱》二诗之一。张雨小楷次韵《柳稍青》一首、高仪甫题跋两段。还有徐禹功、吴瓘、吴镇自题。虽然扬无咎题跋可能移配而来，但亦可见诗词题画的兴盛。[1]此外，画中左下一杆竹上徐禹功的款识"丁酉人禹功作"，与故宫博物院扬无咎《四梅图》中1165年的题款"丁丑人扬无咎补之"相似，应是指其生年(1141年)。《四梅图》卷后亦有扬无咎书《柳梢青》四首(图3.1.16)，题跋中又提到"旧有《柳梢青》十首"，可见自画，自填词与自题可能是扬无咎的特色，尤为擅长填《柳梢

【1】 江秋萌、车旭东撰：《一夜相思几枝疏影落在寒窗：徐禹功、吴瓘、吴镇〈宋元墨梅〉合卷小考》，《紫禁城》2021年第1期。

青》。此二件题跋格式，均为前写诸词，每首词都另起一行，最后为题跋文与落款。赵希鹄在《洞天清录·古画辩》中曰："临江扬无咎补之，学欧阳率更楷书，殆所逼真，以其笔画劲利，故以之作梅，下笔便胜花光仲仁。"【1】欧阳率更，即欧阳询（557—641年）。扬无咎书法清丽，峻峭方笔中带有潇洒圆转之意，出入欧体与二王之间。

在大都会艺术博物馆所藏的南宋赵孟坚的《水仙图》中，两位南宋末题跋者周密（1232—1308年）和仇远（1247—1327年）也分别采用了题画词和题画诗的形式，从诗文来看带有惆怅的遗民之感。如傅申所论："在蒙古军毁灭性的征服之后，诗与画在南方已成为低下的文化活动，从伤悼逝去的时代，转成一种抗敌的艺术，也逐渐赋予花卉画以象征的意义。"【2】

周密题跋（图3.1.17）：

玉润金明，记曲屏小几，剪叶移根。经年汜人重见，

【1】［宋］赵希鹄撰：《洞天清录（外二种）》，杭州：浙江人民美术出版社2016年版，第58页。
【2】傅申著，葛鸿桢译：《海外书迹研究》，北京：故宫出版社2013年版，第169—170页。

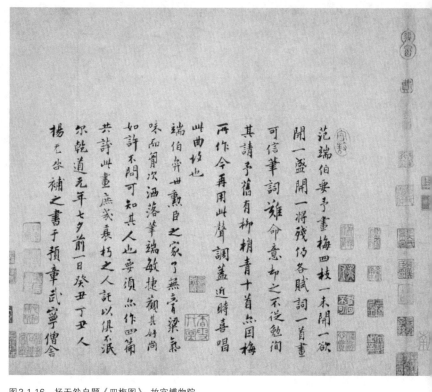

图3.1.16　扬无咎自题《四梅图》，故宫博物院。

瘦影娉婷。雨带风襟零乱，步云冷，鹅管吹春。相逢旧
京洛，素靥尘缁，仙掌霜凝。

国香流落恨，正冰销翠薄，谁念遗簪？水空天远，
应想樊弟梅兄。渺渺鱼波望极，五十弦，愁满湘云。凄
凉耿无语，梦入东风，雪尽江清。

《夷则商国香慢》，弁阳老人周密。

钤印：齐周密印章、嘉遁贞吉、周公董父、周公子孙

仇远题跋（图3.1.18）：

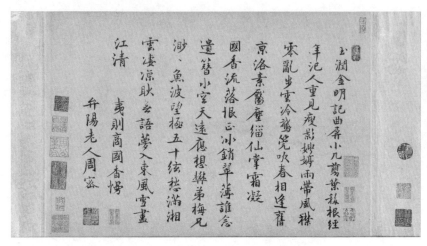

图 3.1.17　赵孟坚《水仙图》后周密题跋

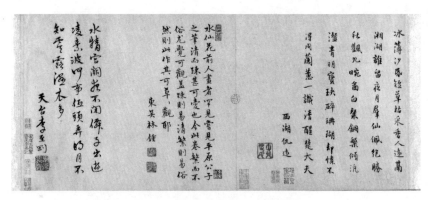

图 3.1.18　赵孟坚《水仙图》后仇远题跋

冰薄沙昏短草枯，采香人远鬲湘湖。谁留夜月群仙佩，绝胜秋风九畹图。白粲铜槃倾沅澧，青明宝玦碎珊

瑚。却怜不得同兰蕙，一识清醒楚大夫。西湖仇远。

　　钤印：山村遗民

　　类似的题跋方式，直接影响了元代文人画的题跋。在留存的宋代书画实物中，已经兴起了题写诗词的风气，到了元代更是往往题诗一首，如南宋初的郑思肖《墨兰图》，钱选《双鸠图》画心中都有题诗。此后并影响到了日本室町时代的"诗画轴"，当在后文再叙。

第二节　南宋帝后书画题跋

　　据学者朱惠良的研究整理，[1]南宋在中国书法史上，不能算是一个绘画灿烂的时期，它没有晋唐二王，以及欧、颜等开创典范之韵度，但是在短短的150年间，南宋皇室帝后却为中国画题跋史和书法史写下破纪录的一页，从高宗起，吴皇后、刘贵妃、孝宗、光宗、宁宗、杨皇后至理

【1】朱惠良撰：《南宋皇室书法》，《无形之相：故宫法书管窥》，台北：台北故宫博物院2016年版，第30—51页。

宗，几乎代代能书，书法造诣达到相当高的水准，且多有御题宫廷绘画，可谓实现了诗书画的"三绝"。因朱惠良的梳理细致而全面，本节对南宋帝后的书画题跋的论述对其文有诸多借鉴。

高宗赵构生于徽宗大观元年（1107年），卒于孝宗淳熙十四年（1187年）。他在建炎元年（1127年）登上帝位，绍兴二十三年（1162年）退位，称太上皇，退居德寿宫。朱惠良认为，高宗的书风，可以分为早中晚三期。30岁之前，书法黄庭坚、米芾，为早期。30岁以后至56岁退位，全效二王，然书迹仅见楷行二体，为中期。退位至驾崩，书风成熟，楷行草兼备，为晚期。据统计，现在南宋皇室书迹中，归为高宗名下的不下50件，其中署有年款，或是据文献得证年代者计14件，余下的多钤有高宗的"绍兴""损斋书印""德寿御书""德寿殿宝"或"太上皇上之宝"等御玺。其中十余件可以确证为高宗的书法，大致可以看到高宗书法演变的大略。

目前最早的高宗纪年题跋，见于游相兰亭拓本。这是赵构在绍兴时，宣取定武本《兰亭序》，御笔题跋后刻之行世。在拓本的本帖后，刻有宋高宗一跋："揽定武古本兰亭叙，因

思其人与谢安共登冶城，安悠然遐思，有高世之志。羲之谓曰：'夏禹勤王，手足胼胝，文王旰食，日不暇给。'今四邻多垒，宜思自效。而虚谈废务，浮文妨安，恐非当今所宜。且羲之挺拔俗迈往之资，而登临放怀之际，不忘忧国之心，令人远想慨然。又斯文见于世者，摹刻重复，失尽古人笔意之妙。因出其本，令精意勾摹，别付碑板，以广后学，庶几仿佛不坠于地也。绍兴元年（1131年）秋八月十四日书。"王连起先生认为，这一题跋，体现了高宗在多事之秋不忘忧国之心的内涵，而曾被授予定武军节度使的高宗期望"定武"，借镌刻定武兰亭早日结束宋金战争的心情。将兰亭称为"禊帖"，则有仿效晋室南渡后受江南大族拥戴之意。[1]田振宇认为，该跋笔意近于大都会艺术博物馆所藏《晋文公复国图》中辑录《左传》文的无款书跋，可见《晋文公复国图》中题跋亦为高宗相近时期所书。[2]笔者以为，拓本中的高宗书迹结体较为紧凑，笔法舒张，方折峻峭；另据朱惠良文，

【1】 王连起撰：《游相兰亭及其百种第一件〈甲之一御府本〉简述》，《中国书法》2015年第6期。

【2】 按：该观点出于2021年12月3日田振宇讲座《天下第一是如何炼成的：由游相兰亭之一看兰亭序的成名史》（在艺直播）。按：方闻先生亦认为是高宗之书，但时间更晚。（方闻著：《宋元绘画》，上海书画出版社2017年版，第64页。）

图3.2.1　游相兰亭拓本与《晋文公复国图》中题跋比对

至绍兴三年（1133年）高宗书碑仍有黄庭坚笔意，《晋文公复国图》中笔势稍为舒缓，部分竖画与钩笔带弧度，可能晚于1133年，或近于上海博物馆藏《鸭头丸帖》后接续或移配的高宗题跋时间（1140年）。由以上所举，可见题跋与史实及鉴藏断代的密切关联。（图3.2.1）

此外，高宗时代开创了扇面对开画的题跋方式。如题传为北宋宗室画家赵令穰的《橙黄橘绿图》就是一例（图3.2.2）。此团扇画水岸两侧遍植橙橘情景，岸上黄绿果实

图 3.2.2　宋，赵令穰，《橙黄橘绿图》，册页，绢本设色，本幅与对幅均 24.2×24.9 cm，台北故宫博物院藏。

与水上大小卵石，色彩多样变化。坡岸染以淡青绿，再以墨笔擦染沙渚，为画面营造不少静谧情调。间有水草茂生，鹎鸽一对、水鸭二双，更添缀生意。高宗在对开题苏轼《赠刘景文诗》：

> 荷尽已无擎雨盖，
>
> 菊残犹有傲霜枝。
>
> 一年好处（景）君须记，
>
> 正是橙（橙）黄橘绿时。

　　题诗后钤"德寿"连珠印,扇面正上方有"内府书画",
这个印在重裱的时候,仍然挖补保留,可能是南宋宁宗时期
的收藏印。另有题《太液荷风图》(图3.2.3),扇面画池中荷
花盛开,团叶茂密,偃仰倾侧,风姿万千。花叶下浮萍点点,
群鸭悠游觅食,上有燕蝶飞舞,显出一派盛夏的荷风满塘,
生意勃发的景象。对开高宗题的是唐代王涯的诗:"宫连太液
见沧波,暑气微消秋意多。一夜清风萍末起,露珠翻尽满池
荷。"此外,在扇面对开题跋的制作中,高宗使用了泥金字,
显示了皇室的富贵清雅之气。现藏于山东省博物馆,出土于

图3.2.3　宋,《太液荷风图》,册页,绢本设色,本幅与对幅均23.8×25.1 cm,台北故
宫博物院藏。

鲁荒王朱檀（1370—1390年）墓的《葵花图》中，即有高宗题金字草书七绝一首："白露才过催八月，紫房红叶共凄凉，黄花冷淡无人看，独自倾心向夕阳。"

高宗的题画有其独特的形式美感。他在《秋江暝泊》（图3.2.4）中的题写与画面融为一体。扇面画秋天，黄昏，江岸楸树，水中孤舟，对岸迷茫的山林，林中隐现的庙宇，山下蜿蜒流淌的小溪，勾勒出了一幅典型的秋江景致。宋代院体山水画，对自然景物有丰富的表现力，从画风看应为南宋翰林院中高手所为。其上有高宗"秋江烟暝泊孤舟"的题

图3.2.4　南宋，高宗题，《秋江暝泊》，册页，绢本设色，23.7×24.5cm，北京故宫博物院藏。

句，钤印为"御书之宝"，应是晚年的书风。与徽宗不同，高宗的题诗文入画心，往往只是单句，体现出一种潇洒的疏散之美。与之类似的，还有《长夏江寺图》（图3.2.5）中"李唐可比唐李思训"之句。从视觉上来看，虽然墨迹题于画面之中，却并不影响美感，反而起到了为图像增色的作用，这无疑与高宗行笔自由的高超书法密不可分。

宋孝宗赵昚（1127—1194年）学习高宗书法，如辽宁省博物馆所藏的《泥金书赤壁赋》，就是学习高宗笔迹，而《老

图3.2.5　南宋，高宗题，《长夏江寺图》（局部），绢本设色，长卷，44×264/全卷44×448 cm，北京故宫博物院藏。

学庵笔记》卷十中载:"史丞相言高庙尝临《兰亭》,赐寿皇
于建邸。后有批字云:'可依此临五百本来看。'"[1]台北故宫
博物院所藏的孝宗题画的《篷窗睡起》图册(钤盖孝宗退位
后所用的"寿皇书宝"之印)(图3.2.6),岸边有两株柳树随
风飘荡,水波粼粼,篷舟上有一个白衣高士,睡起作欠伸状。
柳叶用汁绿,矶石薄罩石绿,湖波尽头一抹远山,幅面右边
有"渔父词"一首,书风和孝宗相近。题写的内容是:"谁
云渔父是愚公,一叶为家万虑空,轻破浪,细迎风,睡起篷
窗日正中。"《宝庆会稽续志》记载,高宗在绍兴元年(1131

图3.2.6　南宋,孝宗题,《篷窗睡起》,册页,绢本设色,24.8×52.3 cm,台北故宫博物院藏。

【1】［宋］陆游撰:《老学庵笔记》,北京:中华书局1979年版,第129页。

年）七月览黄庭坚所书张志和《渔父词》十五首，戏同其韵，赐辛永宗。[1]孝宗所书的词，正是《宝庆会稽续志》中高宗的一阙，体现了他在忧患之中羡慕渔父闲逸，也体现了宋人艺文风气的流行。

孝宗之后的宋光宗在位时间很短，因此对他的书法的研究和记载很少，事实上，光宗继承家风，书法造诣也有相当的水准，并且学习二王书法。据朱惠良研究，传为光宗的书法，有藏于大都会艺术博物馆的《五言联团扇》（图3.2.7），

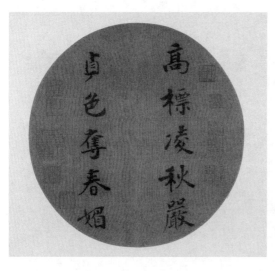

图3.2.7　南宋，（传）光宗，《行楷书高标贞色联句》，绢本，21.3×21 cm，大都会艺术博物馆藏。

【1】［宋］张淏纂修：《宝庆会稽续志》，《宋元方志丛刊》，北京：中华书局1990年版，第7册，第7165页。

在卷上书写"高标凌秋严，贞色夺春媚"。该句出自韩愈《新竹》。其中的"贞"字，缺了最后的一点，如前所述，为了避君主、尊长的名讳，即避北宋仁宗赵祯（1010—1063年）的名，这样的题诗可能是纨扇画作的对页。

宁宗书法亦传家学，可惜今天流传下来的很少。《宝晋斋法书赞》收录宁宗书毛诗篇后记："侧闻在宥天下时，万机之暇，留心翰墨，侍臣正讲，随辄自课，文艺数万言，并入辰藻，表以岁阳之玺，申以御墨之篆，以纪次序，流传人间，随寓宝慈，今他篇不复见矣。"知宁宗习练书法甚勤，将六经（《诗》《书》《礼》《易》《乐》《春秋》）等数万言皆入于书。[1]被认为是宁宗书迹的至少有三件，即台北故宫博物院藏马远的《山径春行》（图3.2.8），题马麟《芳春雨霁》（图3.2.9），题马麟《暮雪寒禽》（图3.2.10）。

马远《山径春行》册的主题是江南春晴，小径上柳条长出嫩芽，下杂灌木野花。一个身着白袍的高士，头戴漆莎笼冠，捻着胡须正在吟诗，宽袖触动了野花，惊吓到了树上的

【1】［宋］岳珂撰：《宝真斋法书赞》，《景印文渊阁四库全书》，台北：台湾商务印书馆1983年版，第813册，第600页。

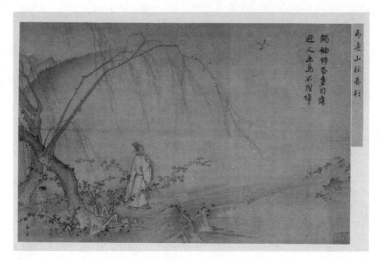

图3.2.8 南宋，马远，《山径春行》，册页，绢本设色，27.4×43.1 cm，台北故宫博物院藏。

图3.2.9 南宋，马麟，《芳春雨霁》，绢本设色，册页，27.5×41.6 cm，台北故宫博物院藏。

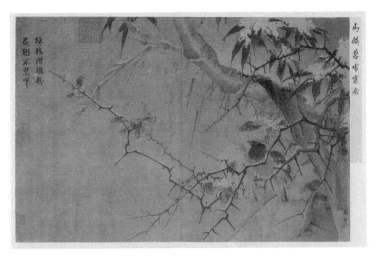

图3.2.10　南宋，马麟，《暮雪寒禽》，绢本设色，册页，27.6×42.9 cm，台北故宫博物院藏。

一对黄莺。正如宁宗所题："触袖野花多自舞，避人幽鸟不成啼。"相比高宗，宁宗的书迹用笔提顿较大，横划重起重收，中间提笔几成一线，捺笔略带雁尾，转折带圆，书风率意秀雅。画家马远的行楷书款识，则出现在画面的左下角。

马远之子马麟的《芳春雨霁》册（图3.2.8）左上角，有四个字"芳春雨霁"，墨迹与《山径春行》册上相似，应是出自宁宗之手。旁边钤有杨皇后的坤卦印，可能帝后同赏画并由宁宗题写了画名。马麟的款识，在于画幅的右下角。画作中绘制的是早春时节，雨后初晴，烟岚之气弥漫林间，近景

是江边竹枝疏朗，红花点点，群鸭戏水。"芳春"指的是花
开的春季，根据成书于1290年的周密的《武林秘事》记载，
杭州都城临安"故都宫殿"的"堂"条目下，有"芳春"一
地；"赏花"一节中记载"芳春堂"为观赏杏花之所，可见
"芳春"一词对皇家而言，可能是宫苑胜景的一处，画中所绘
制的，也可能是临水杏林。

题写四字画名的书法，可以追溯到宋徽宗在画中的题
名。南宋张澂《画录广遗》载："徽庙御画，居卷之首，不第
门目。徽庙万机之余，游艺天纵神明，用意兼有顾、陆、曹、
吴、荆、关、李、范之长，花竹翎毛专徐熙、黄荃父子之美。
尝于辛企宗处见高丽匹纸写江乡动植之物，莫不臻妙。又见
鬻画者持十二景十四幅，每幅用观音纸一张，长可五丈许，
作《朝云弄日》《晚雨昏江》《鱼市晨烟》《江村晚霭》《遥山
骤雨》《叠嶂残霞》《雾锁松溪》《雪迷山路》《澄江印月》《晴
麓横云》《春谷冰销》《官桥雨柏》《野渡风松》。每景御题其
目，印以"御书"之宝。宝纵横五寸，泱泱哉天人之趣也！
回视宋迪之八景，什么何足道哉？又有《八胜横看》，无《朝
云》《晚雨》《春谷》《秋山》《官桥》《野渡》六段景，题云：

"因阅宋迪八景，戏笔作此，名之《八胜图》云。"【1】这样的题名方式延续到了南宋。《画继补遗》卷上载："宋高宗天纵多能，书法复出唐宋帝王之上，而于万几余暇时作小笔山水，专写烟岚昏雨难状之景，非群庶所可企及也。予家旧藏小景横卷上亲题'西湖雨霁'四字，又二扇头，其一题一联曰：万木云深隐，连山雨未晴；其二曰：子猷访戴，极有天趣。"【2】卷下又曰："杨士贤，亦郭熙门弟子，……予家旧有士贤画一雪景横卷，高宗题作溪峰飘雪，可见圣人酷嗜好。"【3】类似的题法同样体现在宁宗题写《芳春雨霁》的实物之中。

第三件有宁宗书法题跋的，是题马麟《暮雪寒禽》左上角的"疎枝潜缀粉，并翅不禁寒。"画中的内容，是暮冬寒天之时，严壁下的荆棘和翠竹都覆盖着白雪，有一对黄尾鸲栖息在疏枝上，雄鸲凝视天空，雌鸲闭目御寒。画翎毛的趣味，与宋徽宗《宣和睿览册》里的精工细作已经相去甚远，采用

【1】［宋］张澂撰：《画录广遗》，卢辅圣主编：《中国古代书画全书》，上海：上海书画出版社1993年版，第2册，第725页。
【2】［元］庄肃撰：《画继补遗》，卢辅圣主编：《中国书画全书》，上海：上海书画出版社1993年版，第2册，第913页。
【3】［元］庄肃撰：《画继补遗》，卢辅圣主编：《中国书画全书》，上海：上海书画出版社1993年版，第2册，第915页。

染笔草草画就。全画色泽浑厚，用笔潇洒，用淡墨染出底色，留白部分稍稍染出白色处即为积雪。画中的竹叶用淡墨勾画，加上赭石之色，用笔放逸，趣味简远，脱离了宫廷绘画装饰性的画法，颇有诗画合一的意味，也可见南宋宫廷绘画是诗画合一意境最早的实现品。

宁宗时代另一位皇室书法家，就是宁宗的杨皇后。杨皇后生于孝宗隆兴元年（1162年），卒于理宗绍定五年（1232年），享年七十一岁。她在嘉泰二年（1202年）被立为皇后，时年四十一岁。杨皇后虽然出身低微，却是一位性情机警，颇有才学的女性，并且参与许多国家重大事件的决策。她的书法类似于宁宗，御府画作多命题咏，现今所见杨皇后的书迹中也多有题画诗句。《书史会要》卷六："少以姿容选入宫，颇涉书史，知古今书法，类宁宗。"宁宗皇后妹，人称杨妹子，书法类宁宗，马远画多所题。往往诗意关涉情思，人或讥之。[1] 这里的杨妹子其实就是宁宗杨皇后，并非皇后之妹。据朱惠良的研究，杨皇后的题画书迹可以分为三类。第一类结字紧，用笔尖，笔画瘦，有一丝不苟之风。

【1】［明］陶宗仪撰：《书史会要》，上海：上海书店出版社1984年版，第280、299页。

宋人《桃花》册页（图3.2.11）上有题诗："千年传得种，
二月始敷华。"敷华，就是开花。这首题诗，讲的是仙桃树
三千年一结果，如唐代薛能《桃花》"香色自天种，千年岂易
种。"体现出桃花的出尘和珍贵。另外，周密的《武林旧事》
卷二也记载，"起自梅堂赏梅、芳春堂赏杏花、桃源观桃，粲

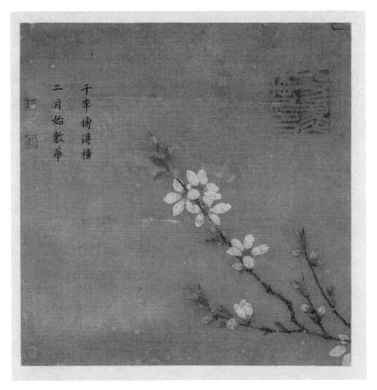

图3.2.11　宋，佚名，《桃花》，绢本设色，册页，25.2×25.4 cm，台北故宫博物院藏。

景堂金林擒，照妆亭海棠，兰亭修禊，至于钟美堂赏大花为极盛。"【1】该画可能是宫廷赏花文化的产物。

第二类受到颜真卿的影响，字体整秀，笔画较粗，方圆并用，捺笔呈雁尾状。藏于北京故宫博物院的马麟《层叠冰绡图》（图3.2.12）中的题诗书法就是类似的特征。诗句"浑如冷蝶宿花房，拥抱檀心忆旧香。开到寒稍尤可爱，此般必是汉宫妆。"并有"赐王提举"小字一行。上端钤印："丙子坤宁翰墨"朱文长方印，可见是嘉定九年（1216年），杨皇后54岁所题，下端钤印为"杨姓之章"。画的左边书"层叠冰绡"四字画题，右下角有"臣马麟"款。这件作品中体现了南宋时的画轴题诗位置，一般在于画心的上端。至元代，为不影响画面，立轴周边便出现了嵌入空白纸方，专用于题写诗文的"诗塘"。较早的实物，有前述米友仁的《远岫晴云图》（诗塘自题）、陈琳与赵孟頫合作的《溪凫图》（仇远和柯九思诗塘题跋），萨都剌的《严陵钓艇图》（诗塘自题）等。但《远岫晴云图》的诗塘是否原装还可探究，《溪凫图》在清

【1】［宋］周密撰，李小龙、赵锐评注：《武林旧事》，北京：中华书局2007年版，第65页。

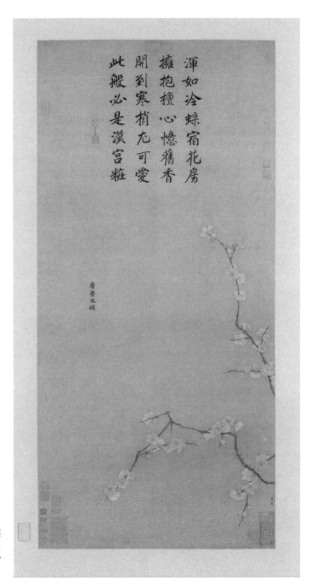

图 3.2.12　南宋，马麟，《层叠冰绡图》，绢本设色，101.7×49.6 cm，北京故宫博物院藏。

初曾经重装，[1]至《严陵钓艇图》中出现了可信的原装诗塘。

日本所藏的《洞山渡水图》（图3.2.13）《云门大师图》

（图3.2.14）《清凉法眼》《云门大师图》（图3.2.15）中，杨皇

后所题赞语，也与《层叠冰绡图》相类，属于较为雄壮的颜

图3.2.13　南宋，马远，《洞山渡水图》，绢本设色，轴，77.6×33 cm，东京国立博物院藏。

图3.2.14　南宋，马远，《清凉法眼图》，绢本设色，轴，79.4×32.8 cm，京都天龙寺藏。

图3.2.15　南宋，马远，《云门大师图》，绢本设色，轴，79.3×33.1 cm，京都天龙寺藏。

【1】刘芳如著：《书画装池之美》，台北：台北故宫博物院2008年版，第58页。

体书风。《洞山渡水图》"携藤拨草瞻风，未免登山涉水。不知触处皆渠，一见低头自喜。""大地山河自然，毕竟是同是别。若了万法唯心，休认空花水月。""南山深藏龙鼻，出草长喷毒气。拟议捋须丧身，唯有韶阳不畏。"这三件绘画的题跋格式相似，且在同样的位置钤盖"坤宁之殿"朱文方印，很可能是出自禅宗"五祖"的组画，尚缺沩仰宗和临济宗两位祖师。[1]

第三类结字较扁，横划多呈弧形，捺笔仍有雁尾之形，转折全用圆笔，有朴拙柔美之态，是杨皇后晚年书法面貌。

朱惠良认为，台北故宫博物院所藏的无款《华灯侍宴图》（图3.2.16）中的题画诗，显示了杨皇后晚年的书风，一说为宁宗所题，但对照马远《水图》，较似杨后书迹。画心上方墨迹为："朝回中使传宣命，父子同班侍宴荣。酒捧倪觞祈景福，乐闻汉殿动欢声。宝瓶梅蕊千枝绽，玉栅华灯万盏明。人道催诗须待雨，片云阁雨果诗成。"

这首诗是为杨皇后之从兄杨石题写的，从诗画来看，是

【1】 按：禅宗于北魏时期传入中国，至初唐形成了体系。从达摩至六祖慧能（638—713年）的时代分南北宗，此中，北宗禅主张渐悟，不久即衰落；南宗禅主张顿悟，在中唐以后渐兴，成为禅宗主流，到了宋代，又衍生出五家七宗。即临济宗、曹洞宗、沩仰宗、云门宗、法眼宗等五家，加上由临济宗分出的黄龙派和杨岐派，合称为七宗。

朝回中使傳宣命
父子同班侍宴榮
酒捧觽酡新景福
樂闌漏趨靳鏘聲
寶粧檐菜蕤千枝耀
玉栅華燈萬叠明
人道催詩須待雨
片雲關雨果詩成

图3.2.16　南宋，马远，《华灯侍宴图》，轴，绢本设色，111.9×53.5 cm，台北故宫博物院藏。

在宫中赏梅之处，雨后书写。宫殿厅堂安装大片"落地明照"格子门，且撤去大半，以便观赏户外御前宫女，各持杖鼓，在梅林中翩翩起舞之态。殿内有三名男性，与诗意对读，就是杨石和他的两个儿子"父子同班侍宴荣"，而天子宣命皇亲朝臣侍宴，是皇家恩宠与荣光的公开性宣示。从"赐画"的角度来看，题跋与画面相互交映，是必不可少的书画合一。

藏于北京故宫博物院的马远《水图》（图3.2.17），也被认为是杨皇后晚年所题。《水图》原为十二幅册页，后被装裱在

图3.2.17　南宋，马远，《水图》"湖光潋滟"，绢本设色，每段26.8×41.6 cm，北京故宫博物院藏。

同一长卷之上。这十二幅水图每幅均由南宋宁宗皇后杨氏以楷书书写图名。开卷第一幅因残缺而无名，其他十一幅分别为：洞庭风细、层波叠浪、寒塘清浅、长江万顷、黄河逆流、秋水廻波、云生苍海、湖光潋滟、云舒浪卷、晓日烘山、细浪漂漂。从明代俞允文（1512—1579年）题跋可见，残卷题名应为"波蹙金风"。由此亦可见，题跋之间的相互对照，对绘画的鉴定考证是极为重要的依据。

　　除了第一幅画只留下一半之外，每幅图上皆有杨皇后亲题楷书画名，并书"赐大两府"，并钤印"壬午坤宁杨姓之章"，杨皇后生于1162年，正是壬午年。《水图》所言的"赐大两府"，指的是杨皇后之兄杨次山的儿子杨谷。宋人以中书、枢密为两府。杨谷作为杨皇后之长侄曾入枢密，封永宁郡王，故"赐大两府"指的即是赏赐杨谷。

　　要补充的是，南宋宫廷多喜取苏轼诗文入画，与徽宗朝风气形成反向。如《南宋院画录》卷三引明代的沈津（活动于16世纪）《吏隐录》："尝观马和之二小景，有杨妹子各题一首绝云：'人道中秋明月好，欲邀同赏意如何。华阳洞里秋坛上，今夜清光从此多。''石楠叶落小池清，独下平桥弄扇

行。蔽日绿阴无觅处,不如归去两三声。'清献先生无一钱,故应琴鹤是家传。谁知默鼓无铉曲,时向珠宫舞幻仙。'雨洗东坡月色清,市人行尽野人行。莫嫌荦确坡头路,自爱铿然曳杖声。'"其中的第二首取自北宋词人贺铸(1052—1125年)的《游庄严寺园》,只是贺铸诗中的"花落"作"叶落"。[1]第四首则取苏轼的《东坡》诗,[2]另二首为杨后自题。此四首题画诗均为咏月色之诗。《南宋院画录》卷三引《樊榭山房续集》,一件《杨皇后题马和之小景》,上有清代厉鹗(1692—1752年)的题诗:"便绢小楷媚多姿,似见杨家弄笔时。南渡已无文字禁,宫闱也爱写苏诗。"[3]很有可能就是《吏隐录》中所载的题诗,亦可见杨后对苏诗的喜爱之情。

宋理宗赵昀(1205—1264年)的书法在南宋诸帝中,有着突出的个人风貌,其用笔好取方转姿态,瘦长尽挺的结体,似由欧褚而来。而楷书中部分笔法又参用颜体,与高宗以来,

【1】北京大学古文献研究所编:《全宋诗》卷1110,北京:北京大学出版社1999年版,第19册,第12593页。

【2】[清]王文诰辑注,孔凡礼点校:《苏轼诗集》卷22,北京:中华书局1982年版,第4册,第1183页。

【3】[清]厉鹗辑,胡小罕、胡易知校笺:《南宋院画录校释图笺》,杭州:浙江人民美术出版社2015年版,第86、87页。

一脉相承取法二王之书风大相径庭。朱惠良指出，现存理宗书法约20件，其中有年款的约10件左右，行草居多，楷书为台北故宫博物院所藏的《道统十三赞》五轴，以及大都会博物馆藏顾洛阜捐赠的《潮声五言联句纨扇》等。

宋理宗的早期书迹从《道统十三赞》中得以体现。《宋史·理宗本纪》和《玉海》中记载，淳祐元年（1241年）理宗至太学，作《道统十三赞》赐国子监，再命马麟绘成画像，共计伏羲、尧、舜、禹、汤、文、武、周公、孔、颜（回）、曾（点）、子思（孔伋，孔子的孙子）、孟子十三位历代帝王和圣贤，借此彰显其道统与政统合一的政治理念，理宗各为之赞并分书其上。《道统十三赞》现存五轴，即伏羲（图3.2.18）、帝尧、夏禹、商汤、周武王。当时理宗37岁，题跋略见颜体风貌，撇的弧度较大，捺笔收尾短促，执笔颇有力度，略有板滞，显示出对高宗一系书风的继承，是理宗相对较早期的书风。

朱惠良认为，中期书迹主要包括台北故宫博物院藏"题马麟《静听松风图》"（图3.2.19、图3.2.20），书于淳祐六年（1246年），理宗42岁时。还有日本根津美术馆所藏50岁时

圖3.2.18　南宋，馬麟，《伏羲像》，軸，
絹本設色，112×249.8 cm，台北故
宮博物院藏。

的"题马麟《夕阳秋色图》"等。"题马麟《静听松风图》"画
中就是理宗化身陶渊明，头戴"漉酒巾"，身着野服（便服），
坐在双松之间。理宗行笔流畅不少，下方有"丙午"和"御

图3.2.19　南宋，马麟，《静听松风图》，绢本设
色，226.6×110.3 cm，台北故宫博物院藏。

图3.2.20　南宋，马麟，《静听
松风图》题画名。

书"二印，宋理宗的丙午年，也是淳祐六年（1246年），左下角有"缉熙殿宝"之印。还有"臣马麟画"的款识。

马麟的《夕阳秋色图》（图3.2.21），其上有理宗的题诗

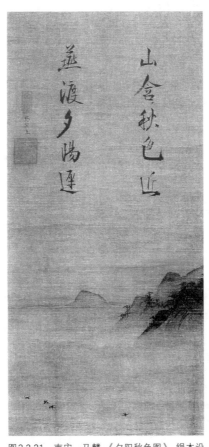

图3.2.21 南宋，马麟，《夕阳秋色图》，绢本设色，轴，51.3×26.6 cm，日本根津美术馆藏。

"山含秋色近，燕渡夕阳迟"，书后有"赐公主"三个小字，并钤印"甲寅"（1254年）"御书"。而此句出自唐代诗人刘长卿（约726—786年）的诗歌《陪王明府泛舟》："花县弹琴暇，樵风载酒时。山含秋色近，鸟度夕阳迟。出没凫成浪，蒙笼竹亚枝。云峰逐人意，来去解相随。"[1] 为增添画意，鸟在此被理宗改为了燕。另画面右下角有"臣马麟"题署。石守谦先生认为，四只燕子象征着理宗全家四口，即理宗帝后、周汉国公主（1241—1262年）和养子赵禥（1240—1274年），即后来的宋度宗。[2] 南宋院画中并无与《夕阳秋色图》类似的上松下宽、题画诗句占画心一半的构图，该图是流传到日本之后，将两个册页的对幅上下接裱，改成画轴的，因此形成了独特的视觉感受，即更强化了光影的视效。江户时代（19世纪），德川幕府画师狩野荣信（1775—1828年）曾创作一件画面和题诗完全一致的摹本（图3.2.22），可见在此时之前该画作已经进入幕府的收藏。

【1】［清］彭定求等辑，中华书局编辑部点校：《全唐诗》卷147，北京：中华书局1999年版，第8册，第1498页。

【2】石守谦撰：《从马麟〈夕阳秋色图〉谈南宋的宫苑山水画》，《千年丹青：细读中日藏唐宋元绘画珍品》，北京大学出版社2010年版，第168—176页。

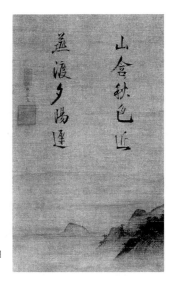

图3.2.22　江户时代，狩野荣信，《摹马麟夕阳秋色图》，（尺寸不详），东京国立博物馆藏。

　　此外，理宗还有《行书录光宗赵惇题扬补之红梅图》团扇（图3.2.23），右侧"乾卦"印，左侧"御书"朱文长方印，这是理宗扇面册页书法较多见的钤印格式。"御书"印下有"赐贵妃"三字，亦为赠予贾贵妃之题。诗句颇为旖旎："去年枝上见红芳，约略红葩傅浅妆。今日庭中足颜色，可能无意谢东皇。"书迹有上紧下松之意，是理宗较晚期书法的特色。再结合杨皇后《层叠冰绡图》"赐王提举"，《水图》所题"赐大两府"等例，可以注意到类似题法是南宋帝后书画"赐某"的一种惯用格式。

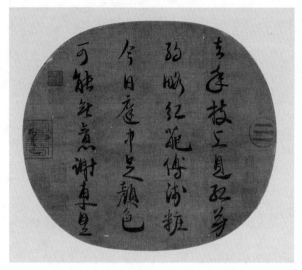

图3.2.23 南宋，理宗，《行书录光宗赵惇题扬补之红梅图》，团扇，绢本，27.9×24.1 cm，大都会艺术博物馆藏。

　　夏圭所作《山水十二景》卷（图3.2.24），原有十二景，现留存了长卷最后的四景。夏圭的题款"臣夏圭画"在画面的左下角。四景分别为："遥山书雁、烟村渡归、渔笛清幽、烟堤晚泊。"笔迹接近宋理宗的手笔，所钤盖的双龙印也为理宗所用。[1]《式古堂书画汇考》卷四十四"画十四"中曾载《夏待诏山水图》，"绢本高几八寸，长一丈六尺余，图首元印五方"，其中共有十二景，分别为："江皋玩游、汀洲静钓、晴市炊烟、清江写望、茂林佳趣、梯空烟寺、灵岩对奕、

【1】王耀庭著：《书画管见集》，台北：石头出版股份公司2017年版，第124页。

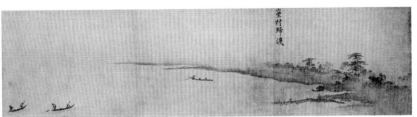

图3.2.24　南宋，夏圭，《山水十二景》，卷，绢本水墨，28×230.8 cm，纳尔逊埃特金斯美术馆藏。

奇峰孕秀、遥山书雁、烟村归渡、渔笛清幽、烟隄晚泊。"后有题款"臣夏圭画"笔意与画中相似，又载双龙小印。[1]《式古堂书画汇考》所载《夏待诏山水图》中最后的四景、尺寸、题款与钤印，与纳尔逊所藏本一致，应是此本无疑。目前有两个明清时代的临本，一是耶鲁大学美术馆的明人临《山水

【1】［清］卞永誉撰：《式古堂书画汇考》，《景印文渊阁四库全书》子部，台北：台湾商务印书馆1983年版，第828册，第862页。

十二景》，二是美国的大都会博物馆有一明临本，拖尾上有清代汪恭的题跋："宿雨欣初霁，晨曦冠林际。推道饱挂帆，绘出江山意。富春江舟中作画之作"。[1] 从原作和临本来看，十二景山水相互联系，成为一个长卷，每一景致上有榜题，与《潇湘八景图》的格式较为接近。类似的用山峦树石分隔画面，营造既可以单独成景，又有连续视感的多景山水延续到元代，在张远的《潇湘八景图》中还能见到。由此可见，宋代时题写画名，也起到了将"卧游"山水长卷分段的作用。此时理宗的书法提按明显，笔画粗细变化流畅，已经步入成熟阶段。

由理宗的诗意也可见出，当时宫廷绘画的创作，除了题画之外，可能也根据皇帝题跋的诗意来进行画的创作，为理解南宋宫廷诗意画的形成又多出了一个角度。而朱惠良总结道，纵观南宋帝后书迹，以高宗钻研最深，也最富才情。孝宗承袭高宗，自有帝王气度，能入能品。宁宗、杨皇后、理宗别参颜体，格局面貌。尤其是理宗书法，摆脱前人影响，别具一格，

【1】按：另卷头有卞永誉的"式古堂书画"印，画心末尾有笪重光（1623—1692年）的"江上笪氏图画印"、耿嘉祚（17—18世纪）的"会侯珍藏"印等。

可谓是帝王书法中的逸品。在中国绘画史上，南宋帝后与宫廷绘画的诗书画三绝，也是独一无二的诗情画意之作。

第三节　金代书画题跋

辽朝（907—1125年），是中国历史上由契丹族建立的朝代，开国君主为辽太祖耶律阿保机（872—926年），共传九帝，享国218年。947年定国号为"辽"，983年曾复更名"契丹"，1066年恢复国号"辽"，1125年被金朝所灭。辽亡后，耶律大石（1087/1094—1143年）西迁到中亚楚河流域，建立西辽。1218年，西辽被蒙古所灭。

在1004年的澶渊之盟后，辽的文化逐渐地受到北宋的影响，逐渐地潜移默化，影响到了各个阶层。1974年在辽宁法库叶茂台第七号辽墓中，出土了两件立轴画，《深山会棋图》（图3.3.1）和《竹雀双兔图》（图3.3.2）。两画出土时基本完好。天杆为竹料制成，竹理清晰可见，惟由绫绢包裹的圆木画轴则已朽烂，画心两侧没有套边和镶嵌，可见是简单的民间装裱。这是考古的第一手资料，最可信的辽代绘画，但这

图3.3.1 《深山会棋图》，绢本设色，106×
54.6 cm，叶茂台辽墓出土，辽宁省博
物馆藏。

图3.3.2 《竹雀双兔图》（画心），绢本设色，106×54.6cm，
叶茂台辽墓出土，辽宁省博物馆藏。

两件画作上均没有出现题跋。目前还未出现学界公认的可信的辽朝的书画题跋，因此本节主要讨论金代的书画题跋。

一、金代士人题跋

北方兴起的女真族首领完颜阿骨打（1068—1123年），灭亡了辽和北宋，占有了辽国的疆土和黄河以南，淮河以北一带的中原地区。金代与南宋在政治上对峙，但在书画艺术方面，金在灭亡北宋的时候获得了大批内库所藏的法书名画，也掳掠了北宋的皇室成员，大批画家和工匠，再加上一部分留在北方的士人传统的留存，金代在一定程度上继承了北宋的文艺传统，达到了较高的水平。如南宋徐梦莘《三朝北盟会编》卷七十八："诸局待诏，手艺染行户，……文思院等处匠，……并百使工艺等千余人，赴军人。""是日又取画匠百人……"卷七十九："上皇（徽宗）平时好玩珍宝……，雕镂、屏榻、古书、珍画，络绎于路。"[1]元代张翥（1287—1368年）《蜕诗集》题金代画家李早的《女真三马图》："金源六叶全盛年，明昌正似宣和前；宝书玉轴充内府，时以李早

【1】［宋］徐梦莘撰：《三朝北盟会编》，上海：上海古籍出版社1987年版，第586、587、596页。

比龙眠。"说明至明昌年间（1190—1196年），金代内府收藏的书画已十分丰富，甚至可以和北宋宣和内府相提并论。

金初的山水画家主要来自北宋遗民，其中也可能有宣和内府的宫廷画家。山水画的代表作，是武元直的《赤壁图》（图3.3.3）。《图绘宝鉴》卷四载，武元直，字善夫，明昌名士，能画，有《巢云》《曙雪》等作。[1]可见其长于山水，《赤壁图》表现的是"苏子与客泛舟游于赤壁之下""纵一苇之所如，临万顷之茫然"之诗意。此图无款，前隔水有项元汴题签："北宋朱锐画赤壁图。赵闲闲追和坡仙词真迹。槜李天籁阁珍秘。"杨仁恺先生从元好问《遗山先生集》考出为

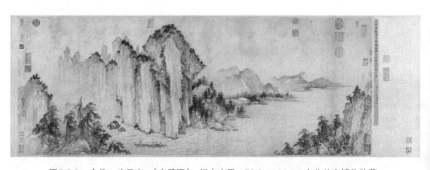

图3.3.3　金代，武元直，《赤壁图》，纸本水墨，50.8×136.4，台北故宫博物院藏。

【1】［元］夏文彦撰：《图绘宝鉴》，《图绘宝鉴·元代画塑记·学古编·墨史》，北京：北京师范大学出版社2016年版，第137页。

武元直之作。[1]拖尾有金朝诗人赵秉文（1159—1232年，号
闲闲居士）大字行书和苏轼《赤壁赋》原韵一阕（图3.3.4），
行气章法得黄庭坚笔意，一列约4至6字，与黄庭坚所作《行
书赠张大同书》卷格式相似。《图绘宝鉴》卷四载："赵秉文，
字周臣，号闲闲，滏阳人，官至翰林学士。书效钟王。画梅
花竹石，笔力雄健，命意高古。"[2]

赵秉文题跋：

图3.3.4　赵秉文《赤壁图》题跋

【1】杨仁恺著：《中国书画》，上海：上海古籍出版社1990年版，第272页。

【2】［元］夏文彦撰：《图绘宝鉴》，《图绘宝鉴·元代画塑记·学古编·墨史》，北京：北京
　　师范大学出版社2016年版，第138页。

追和坡仙赤壁词韵。

清光一片，问苍苍桂影，其中何物？一叶扁舟波万顷，四顾粘天无壁。叩枻长歌，姮娥欲下，万里挥冰雪。京尘千丈，可能容此人杰？

回首赤壁矶边，骑鲸人去，几度山花发。澹澹长空今古梦，只有归鸿明灭。我欲乘云，从公归去，散此麒麟发。三山安在，玉箫吹断明月。

正大五年（1228年）重九前一日书于玉堂之署。秉文。

正大五年（1228年）重九前一日书于玉堂之署。秉文。

从这件题跋中可见，宋人南渡之后，留在北方的士人，如赵秉文、武元直等金代文人书画家仍然延续了北宋苏轼、黄庭坚和米芾一路的诗画传统，并且影响到了金朝的书画创作。

文人的诗书画传统，在金朝统治区留存的画作中得以充分的展现。金代的文人墨戏代表作，是王庭筠（1151—1202年）的《幽竹枯槎图》。《图绘宝鉴》卷四载："王庭筠，字子端，号黄华老人，辽东人，大定中进士，官至翰林修撰。善山水、古木竹石，上逼古人，论者谓：'胸次不在米元章下。'

尤善草书。"[1] 他出身书香门第，外祖父是金朝的左相张浩，父亲是金朝进士，翰林直学士。舅父张汝霖曾任秘书郎，擅长书画鉴定，侄子王万庆也擅长文章字画。因此是在金朝做到高官的汉人家族。

《幽竹枯槎图》（图3.3.5）用枯笔淡墨疏疏写出槎干，笔迹之间出飞白，笔画之间有空白，然后用略浓之墨补写几笔并点节疤，使其形完整。画槎枝亦然。仅在枝头用浓墨如草如篆写出，再以浓墨点苔。竹叶也以浓墨撇写，似乎不十分熟练，竹叶的生长规律也似乎掌握得不十分准确，但用笔生拙，却具逸趣，这皆是文人业余作画的特点。其上有王庭筠大字自题："黄华山真隐，一行涉世，便觉俗状可憎，时拈秃笔作幽竹枯槎，以自料理耳。"这样的大字题跋也让人想起黄

图3.3.5　金，王庭筠，《幽竹枯槎图》，卷，纸本水墨，38×69.7 cm，日本京都藤井有邻馆。

【1】［元］夏文彦撰：《图绘宝鉴》，《图绘宝鉴·元代画塑记·学古编·墨史》，北京：北京师范大学出版社2016年版，第136页。

庭坚的《行书赠张大同书》，并与赵秉文题跋《赤壁赋》类似，是源自北宋士人圈的题法。

从题跋的内容来看，王庭筠该画继承的正是北宋士人风气。这里写到竹和俗的关系，恰恰是苏轼做杭州通判时，其《于潜僧绿筠轩》所论："可使食无肉，不可居无竹。无肉令人瘦，无竹令人俗。人瘦尚可肥，俗士不可医。旁人笑此言，似高还似痴。若对此君仍大嚼，世间那有扬州鹤。"[1] 苏辙（1039—1112年）有《墨竹赋》："与可以墨为竹，视之良竹也。"[2] 意为文同所画墨竹能得竹之神韵。据元代李衎（1244—1320年）的《竹谱详录》卷一所载，李衎向王万庆学画竹，王万庆学自王庭筠，王庭筠学自文同。[3] 作画的方法则是"每灯下照竹枝横影写真，宜异乎常人之为者"。

王庭筠的书法学自米芾，甚至被传说是米芾的外甥，但没有米芾的超异，显得沉稳平正，自具品格。金代李山的

【1】［清］王文诰辑注：《苏轼诗集》卷九，北京：中华书局1982年版，第448页。

【2】［宋］苏辙著，曾枣庄、马德福点校：《栾城集》卷十七，上海：上海古籍出版社1987年版，上册，第416页。

【3】［元］李衎撰：《竹谱详录》，卢辅圣主编：《中国书画全书》，上海书画出版社1993年版，第2册，第733页。

《风雪杉松图》（图3.3.6），画作款云：平阳李山制。钤印：
"平阳"朱文长方印。其后有王庭筠题跋："绕院千千万万峰，
满天风雪打杉松。地炉火暖黄昏睡，更有何人似我慵。此参
寥诗，非本色住山人，不能作也。黄华真逸书。书后客至，
曰贾岛诗也。未知孰是。"（图3.3.7）"贾岛"诗之意，即
为"二句三年得"，意指句子精炼，并有僧诗的"清寂"之
感，这与《风雪杉松图》的画意是契合的。其后还有王万庆

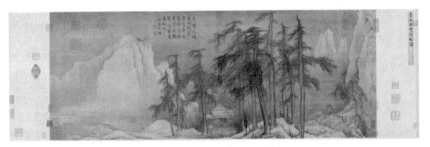

图3.3.6　金，李山，《风雪杉松图》，绢本墨笔浅设色，卷，29.7×79.2 cm，弗利尔美术馆藏。

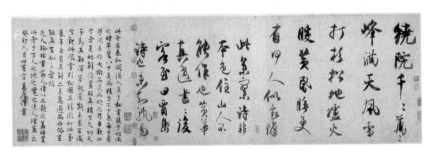

图3.3.7　王庭筠题跋《风雪杉松图》

题跋，道出李山的生平："此老在泰和（1201—1208年）间，犹入直于秘书监。予始识之，时年几八十矣，而精力不少衰。每于屋壁间喜作大树石，退而睨之，乃自叹曰：今老矣，始解作画！非真积力久，功夫至到，其融浑成就处，断未易省识。今观此《风雪杉松图》，其精致如此。至暮年自负其能，亦未为过，而世俗岂能真有知之者？故先人翰林书前人诗以品题之，盖将置此老于古人之地也。览之使人增感云。癸卯（1243年）六月廿有二日，万庆谨书。""谨书"是题于上级和长辈之后的恭敬之语。

为我们所熟知的《清明上河图》后，有五位金朝士人，张著、张公药、郦权、王磵和张世积的题跋（图3.3.8—图3.3.11），除了张著之外，另四位士人款识皆作小书，杨仁恺先生称之为"集金人墨迹之大成"。据余辉先生综合诸家资料与成果的考证，张著字仲扬，永安（今北京）人，主要活动于金世宗、章宗两朝（1161—1208年），长于诗文和鉴定书画，泰和五年（1205年），授监御府书画其书法行楷兼施，有颜真卿之遗风。[1]五位金人的题跋表现了忧思亡国的心情，

[1] 杨仁恺著：《中国书画》，上海：上海古籍出版社1990年版，第285页。

图3.3.8 《清明上河图》张著题跋

图3.3.9 《清明上河图》张公药题跋

图3.3.10 《清明上河图》郦权题跋

图3.3.11 《清明上河图》王磵、张世积题跋

张公药、郦权和王磵是友人之交，他们的诗句在一次雅集中应和而成，张世积（经考证为金代遗民）则独自题写。余辉同时还道出，《清明上河图》的接纸，由三张纸（80×50 cm）纵剖而成，因此是6张偶数的接纸。若每张接纸的长度不一致，即可考出题跋的改配状况。[1] 由以上可见，近代北方士人圈中，自题和为他人题跋已经具备了后世文人画的样貌，就题跋的内容而言，主要是对画家的生平，以及画作的文化寓意作阐发。余辉认为，对宋徽宗的挞伐是当时文人的"时尚评论"。

张著：

翰林张择端，字正道，东武人也。幼读书，游学于京师，后习绘事。本工其界画，尤嗜于舟车市桥郭径，别成家数也。按《向氏评论图画记》云：《西湖争标图》《清明上河图》选入神品。藏者宜宝之。大定丙午（1186年）清明后一日，燕山张著跋。

【1】 余辉著：《隐忧与曲谏：〈清明上河图〉解码录》，北京：北京大学出版社2015年版，第2、202页。

张公药：

通衢车马正喧阗，只是宣和第几年。当日翰林呈画本，升平风物正堪转。

水门东去接隋渠，井邑鱼鳞比不如。老氏从来戒盈满，故知今日变丘墟。

楚袘吴樯万里舡，桥南桥北好风烟。唤回一饷繁华梦，箫鼓楼台若个边。

竹堂张公药

郦权：

峨峨城阙旧梁都，二十通门五漕渠。何事东南最阗溢，江淮财利走舟车。

车毂人肩困击磨，珠帘十里沸笙歌。而今遗老空垂涕，犹恨宣和与政和。（宋之奢靡至宣政间尤甚）。

京师得复比丰沛，根本之谋度汉高。不念远方民力病，都门花石日千艘（晚宋花石之运来自此门）。邺城郦权。

王�：

　　歌楼酒市满烟花，溢郭阛城百万家。谁遣荒凉成野草，维垣专政是奸邪。

　　两桥无日绝江舡（东门二桥俗谓之上桥、下桥），十里笙歌邑屋连。极目如今尽禾黍，却开图本看风烟。临洺王green。

张世积：

　　画桥虹卧浚仪渠，两岸风烟天下无。满眼而今皆瓦砾，人犹时复得玑珠。

　　繁华梦断两桥空，唯有悠悠汴水东。谁识当年图画日，万家帘幕翠烟中。

　　博平张世积。

　　正如余辉所论，金代群题之风和题咏的取向，既带有对北宋后期朝政失误的批评，又带有汉族遗民的惆怅之意。整体而言，金代士人题跋取北宋苏黄文化的余韵，诗文的格调和书法的水准皆为不俗。

二、金代宫廷题跋

在金代人马画，赵霖的《昭陵六骏图》中（图3.3.12），出现了如南宋一样，将题赞与画面结合的样式。六骏来自突厥人控制下的西域诸国。唐太宗在贞观二十三年（649年）驾崩，在陕西醴泉昭陵北面祭坛东西两侧树立了六块骏马青石浮雕石刻，据说图样是阎立本所画。每块石刻宽约2米，高约1.7米，浮雕高10厘米。六骏是李世民在618年至622年五年间转战南北时所乘过的六匹战马，名字分别为：拳毛䯄、什伐赤、白蹄乌、特勒骠、青骓、飒露紫。这六匹马的名字，被学者认为是突厥文中的官号或者尊号翻译的谐音。

这六匹马大都是来自中亚粟特一带。石刻马的鬃毛都是修剪过并捆扎成束的样式，这种装饰起自伊朗一带，体现

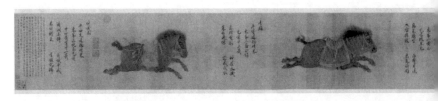

图3.3.12　金，赵霖，《昭陵六骏图》，卷，绢本设色，27.4×444.9 cm，北京故宫博物院藏。

了马的来源和唐代人对外来文化的接受。后来宋人游师雄（1038—1097年）主持刻立《昭陵六骏碑》，上部刻碑文，下部线刻六马、马名及赞诗。至金世宗完颜雍（1123—1189年）时期，待诏赵霖画了《昭陵六骏图》，将每匹马的形貌都画在绢本上，和唐代的昭陵六骏形象一致。卷前有赵秉文题写的画名"唐太宗六马图"，及丘行恭的事迹（图3.3.13）。每匹马旁都由赵秉文题写了图赞，并记录了石刻所在的位置，对唐太宗所作之赞有语句顺序的改动。卷后接纸上则有长跋，类米家书风，同样，在"世宗"前另起一行，以示尊敬。从卷前、卷中题跋的书法字体作大小基本一致的行楷书，卷后题跋的书法由行楷书逐渐转为行草书来看，赵秉文的题写颇为放松，可能并非在朝中所作。杨仁恺认为前行后草，得力于欧、米居多，行笔草草似陆游路数，与王庭筠书法也有互通之处。[1]

【1】 杨仁恺著：《中国书画》，上海：上海古籍出版社1990年版，第273页。

图3.3.13 《昭陵六骏图》卷前题跋

图3.3.14 《昭陵六骏图》卷后题跋

卷前：

唐太宗六马图。

唐史云，丘行恭，京兆郡城人。武德初为秦府将，从讨王世充，战印山，太宗欲尝贼虚实，与十数骑冲出阵后，多所杀伤，而限长堤，与诸骑相失，唯行恭从贼骑追及，流矢著太宗马，行恭回射之，发无虚镞，贼不敢前逐。下以己马进太宗，步执长刀，大呼导之，斩数人，突阵而还。后累功，至大将军，陕冀二州刺史，数坐事免官，太宗思其功，不逾时，辄复其官。贞观中，诏斫石为人马，象拔箭立于昭陵阙前，故用以旌武功云。

画中：

飒露紫，平东都时来，骝前中一箭，西第一紫燕。气詟三川，威凌八阵，紫燕超跃，骨腾神骏。

拳毛騧，平刘闿时来，前中六箭，背三箭，西第二黄马黑喙。弧矢载戢，氛埃廓清，月精按辔，天驷横行。

白蹄乌，平薛仁果时来，色四蹄皆白，西第三纯黑。倥偬平陇，回鞍定蜀，倚天长剑，追风骏足。

特勒骠，平宋金刚时来，东第一黄白，色喙微黑色。

应策腾空，承声半汉。入险摧敌，乘危济难。

青骓，平窦建德时来，东第二苍白雄色，前中五箭。足轻电影，神发天机。策兹飞练，定我戎衣。

什伐赤，平世充德时来，东第三纯赤色，前中四箭，背中一箭。足轻电影，神发天机。策兹飞练，定我戎衣。瀍涧未静，斧钺申威。朱汗骋足，青旌凯归。

卷后：

洛阳赵霖所画天闲六马图。观其笔法，圆熟清劲，度越俦侣。向时曾于梵林精舍览一贵家宝藏韩幹画明皇射鹿并试马二图，乃知少陵丹青引为实录也。用笔神妙，凛凛然有生气，信乎人间神物。今归之越邸，不复见也。

襄城王□□持此图，欸若昨梦间也。霖在世宗时待诏，今日艺苑中无此奇笔。异乎韩生之道绝矣。因题其侧云。闲闲醉中殊不知为何等语耶。庚辰（金宣宗兴定四年，1220年）七月望日。

由赵秉文卷后题跋可见，金世宗在大定年间主持多项皇家艺术工程，都是学唐比宋的直接体现。如始于大定八年的衍庆宫功臣像绘制工程，是向唐代凌烟阁功臣像和宋代景灵宫功臣像学习的成果。而现藏于故宫博物院的《六骏图》等，则是借拓本而直追昭陵六马。彰显了女真文化与汉文化的互动与融合。金世宗反省检讨历朝的施政之道，彰显其政治主张，体现对"太祖皇帝功业不坠，传及万世"的期待，在中国历史上再造了一位盛世明君的形象。[1]

第四节　禅画中的题赞

本章的最后要论及的是关于自南宋伊始流传日本的禅画中的题赞。这部分的内容，相关的研究有学者韩天雍的《中日禅宗墨迹研究：及其相关文化之考察》等。禅宗绘画中的题跋，大多以"题赞"的形式出现，内容多为禅偈。题赞可以书写在画轴或画卷的本幅上，图像的内容包括肖像、山水和花鸟等，本节以肖像与山水为例进行论述。

【1】　张鹏撰：《穿越古今的逐梦之旅：〈六骏图〉研究》，《美术研究》2014年第2期。

一、禅宗顶相中的题赞

在禅宗内部，肖像画是重要的传法凭据，也称为顶相，绘制的一般是禅师的全身和半身像，也称为"挂真"，常在丧葬仪式和礼拜仪式中张挂。顶相上的题赞，是自宋代以来发展出的形式，可以采用自题，也可以请高僧或同门代题。[1]赞语的文字一般书于肖像的上方，书写的方向往往和禅师面容朝向的方向一致。方向的设计，和寺院悬挂顶相时的布置有一定的关联，可能是对幅、三幅对或左右对称的系列顶相。赞的文体则以四六文的形式为多，或采用偈颂的文体。顶相中的题赞，体现了禅师传法的形象及其禅宗的思想。

在日僧荣西（1141—1215年）传入临济宗黄龙派之后，杨岐派也传入了日本，并发扬光大。杨岐派在宋初有圆悟克勤（1063—1135年），编撰《碧岩录》十卷，弟子大慧宗杲（1089—1163年）提倡"看话禅"，就是参究禅宗公案中

【1】韩天雍著：《中日禅宗墨迹研究：及其文化相关考察》，杭州：中国美术学院出版社2008年版，第138页。

的一句话，某个字来觉悟。在现藏日本的南宋时代的大慧宗杲顶相（图3.4.1）中，即出现了禅师自赞的形式，曰："似马不马，似驴不驴，诸高著眼，普贤文殊，祖元写真乞赞，宗杲。"钤"宗杲之印"朱文方印并有花押。

圆悟克勤还有一位弟子叫虎丘绍隆（1077—1136年），他的法系传应庵昙华、密庵咸杰。密庵咸杰传弟子破庵祖先，破庵祖先传无准师范（1177—1249年）。无准师范号佛鉴禅师，对日本临济宗影响很大，因为日本僧人圆尔辩圆（1202—1280年）跟随他学法，回到京都之后在东福寺传法。无准师范对临济宗东传寄予很大的期望，圆尔在淳祐元年（1241年）四月回国，无准赠予他密庵咸杰禅师的法衣和自己的自赞顶相。圆尔开创京都东福寺，传授禅法的同时，也兼修天台，真言二宗等等，扩大临济宗的影响。《无准师范像》（图3.4.2）就是圆尔带回的传法凭据，其上有无准自赞："大宋国，日本国，天无垠，地无极。一句定千差，有谁分曲直，惊起南山白额虫，浩浩清风生羽翼。日本久能尔长老写予幻质请赞，嘉熙戊戌（1238年）中夏（农历五月或盛夏）住大宋径山无准老僧。"花押。

图3.4.1　南宋,《大慧宗杲顶相》,自赞,轴,绢本设色,78.8×38.5 cm,东京国立博物馆藏。

图 3.4.2 南宋,《无准师范像》,绢本设色,124.8×54.6,东福寺藏。

此题赞书风浑厚质朴，有出入颜欧之感。就题赞内容而言，禅师的书写明确地体现了一脉相承的临济宗风。法眼宗清凉文益禅师（885—958年）曾批评五代时期禅宗的歌颂作品："任情直吐，多类于野谈；率意便成，绝肖于俗语。自谓不拘粗犷，匪择秽屑，拟他出俗之辞，标归第一之义。"[1]周裕锴先生将其总结为"解构经典，颠覆权威，蔑视神圣"；"面向平民，贴近生活，标榜通俗"；"任情率意，自由无拘，大胆出格"。[2]这些文风在各类顶相题赞中都得以体现。

此外禅宗的顶相悬挂的方式也与题赞的形式密切相关。在日本入宋禅僧所作，大约成于南宋晚期淳祐八年（1248年）的《五山十刹图》中记载了禅寺中的纲纪堂。所谓纲纪堂，是禅林祖师堂的别称，"纲纪"，意指达摩之纲，百丈之纪，丛林由此得以确立。其中安奉祖师及历代住持的顶相或牌位。[3]据《敕修百丈清规》卷二载："海会端公谓宜祀达摩于

【1】［唐］文益撰：《宗门十规论·不关声律不达道理好作歌颂第九》，见于《卍续藏经》，台北：新文丰出版公司1994年版，第110册，第881页。

【2】周裕锴著：《禅宗语言》，杭州：浙江人民出版社1999年版，第380—381页。

【3】张十庆编著：《五山十刹图与南宋江南禅寺》，南京：东南大学出版社2000年版，第51页，图版2－12。

中，百丈陪于右，而各寺之开山祖师配焉，见于《祖堂纲纪序》云。"[1]可见是日常的配享陈设，因此并未列出所有祖师。这样的制度显示了与儒家宗庙礼制中"昭穆"制度的相近之处，如《周礼·春官·小宗伯》："辨庙祧之昭穆。"《汉书·韦玄成传》云："礼，王者始受命，诸侯始封之君，皆为太祖，以下五庙而迭毁，父为昭，子为穆，孙复为昭，古之正礼也。"[2]由此可见，在空间陈列中的禅师顶相，有对称分布的特点，因此，在实物中题赞的方向，也并非全如文人画那样由右至左，而是对称排列，这样的形式也在日本禅宗列祖顶相中流传了下来。

如现藏京都妙心寺的《六代祖师像》，包括初祖达摩、二祖慧可、三祖僧璨、四祖道信、五祖弘忍、六祖慧能（图3.4.3），由宋元之际的禅僧西涧子昙（1247—1306年）分别题赞，每句为七言，一赞四句，落款为"子昙拜赞"。画法采用禅师顶相的写真风格，禅师的面容方向与题赞的开始一致，每两轴形成一个对幅。这类挂轴装的"列祖图"的特点

【1】［元］德辉编，李继武校点：《敕修百丈清规》，郑州：中州古籍出版社2011年版，第39页。
【2】［清］孙怡让撰，王文锦、陈玉霞点校：《周礼正义》，北京：中华书局1987年版，第1435页。

图 3.4.3 镰仓时代（13世纪），西涧子昙赞，《六代祖师像·初祖达摩》《六代祖师像·六祖慧能》，轴，绢本设色，92.4×40.6 cm，妙心寺藏。

是有公众展示性，可以连续添加，或拆分，数量也可以按照需要改变。

虽然南宋士人参与绘画活动并不多见，但禅宗的创作在

此时达到了新的高峰，尤其体现在带有朝暮光影意味的绘画中，最为突出的画题即是《潇湘八景》。

二、禅宗山水画中的题赞

在南宋时代，"潇湘八景"已经成为禅宗诗画的重要方语，这从南宋释智昭（生卒年不详）所编撰的《天人眼目》卷六中收入的唯一的画题"潇湘八景"可见一斑，其次序为："洞庭秋月、江天暮雪、烟寺晚钟、山市晴岚、平沙落雁、渔村夕照、远浦归帆、潇湘夜雨。"[1] 而南宋的禅僧与宫廷同处江浙一带，《西湖游览志馀》卷十四曰："杭州内外及湖山之间，唐已前为三百六十寺，及钱氏立国，宋朝南渡，增为四百八十，海内都会，未有加于此者。"嘉定年间（1208—1224年）所品第的"禅院五山"是余杭径山寺，钱唐灵隐寺、净慈寺，宁波天童寺、育王寺。[2] 其中前三所都在临安一带。这是此时宫廷和禅林都在创作《潇湘八景图》的缘由之一。

【1】［宋］智昭编撰，尚之煜校读：《人天眼目释读》，上海：上海古籍出版社2015年版，第253页。
【2】［明］田汝成辑撰：《西湖游览志馀》，上海：上海古籍出版社1958年版，第260页。

目前传世的南宋《潇湘八景图》均藏于日本,据传出自牧溪(名法常,约1207—1281年)和玉涧(生卒年不详)之手,被认为在镰仓时代(1185—1333年)从中国浙江一带被禅僧带回日本,[1]对日本山水画的发展造成了深远的影响。关于牧溪的师承和生平资料颇为稀少,元代吴大素(生卒年不详)《松斋梅谱·方外缁黄》载:"僧法常,蜀人,号法常,善画龙虎、猿鹤、禽鸟、山水、树石、人物,不曾设色。多用蔗渣草结,又皆随笔点墨而成,意思简当,不费妆饰。松竹梅兰,不具形似,荷鹭芦雁,俱有高致。一日造语伤贾似道,广捕而避罪于越丘氏家,所作甚多,惟三友帐为之绝品。后世变事释,圆寂于至元间,江南士大夫家今存遗迹,竹差少,芦雁亦多赝本,今存遗像在武林长相寺中,云爱于此山。"[2]一般认为,牧溪因事从蜀地迁徙到了杭州一带,并成为知名的画僧。

牧溪流传到日本的《潇湘八景图》,有大轴和小轴二种。传入之时,八景原为一卷,由室町幕府的三代将军足利义

【1】(日)根津美术馆编:《潇湘八景画集》,东京:根津美术馆1962年版,图版页。
【2】[元]吴大素撰:《松斋梅谱》,卢辅圣主编:《中国书画全书》,上海:上海书店出版社1994年版,第2册,第702页。

满（1358—1408年）切开并重裱。大轴现存四件：《远浦归帆图》（京都国立博物院）、《渔村夕照图》（东京青山的根津美术馆）、《烟寺晚钟图》（东京白金台的富山纪念馆明月轩）、《平沙落雁图》（出光美术馆，图3.4.4），四画皆钤有足利义满的"道有"印。另外的《山市晴岚图》《洞庭秋月图》《潇湘夜雨图》和《江天暮雪图》四幅去向不明。牧溪的小轴原作尚存三件，《江天暮雪图》（个人藏）、《洞庭秋月图》（德川美术馆藏）、《潇湘夜雨图》（个人藏）。[1]

图3.4.4　南宋，牧溪，《平沙落雁图》，轴，纸本墨笔，33.3×109.9 cm，出光美术馆藏。

【1】五岛美术馆：《牧溪：憧憬的水墨画》，五岛美术馆1996年版，第73页。按：小川裕充教授根据真迹上的虫蛀小洞判断，八景进入日本的诗画，卷为二轴，顺序应为（1）渔村夕照图、（2）山市晴岚图、（3）烟寺晚钟图、（4）潇湘夜雨图、（5）江天暮雪图、（6）平沙落雁图、（7）洞庭秋月图、（8）远浦归帆图。

　　玉涧是宋末元初的天台宗僧人,《松斋梅谱·方外缁黄》载:"僧若芬,字仲石,号玉涧,婺州金华人,著姓曹氏子,九岁得度,著受业宝峰院。幼颖悟,学天台教深解意趣,受具为临安天竺寺书记,遍游四方,或风日晴好,游目骋怀,必摹写云山,托意声画,寺外求者渐众。……有竹石图,西湖、潇湘、北山等图传于世。"[1]因此若芬虽然可能属于天台宗,但其创作活动与杭州一带的禅师并无差别。玉涧的《潇湘八景图》在第六代将军足利义教(1394—1441年)或七代将军足利义政时期被裁成八幅,[2](图3.4.5—图3.4.7)目前尚存《山市晴岚图》(出光美术馆)、《洞庭秋月图》(日本文化厅)和《远浦归帆图》(德川美术馆),其本幅左方均有题赞如下:

　　　　雨施云脚敛长沙,隐隐残虹带晚霞。最好市桥宫墙外,酒旗摇曳客思家。山市晴岚。

【1】［元］吴大素撰:《松斋梅谱》,卢辅圣主编:《中国书画全书》,上海:上海书店出版社1994年版,第2册,第702页。

【2】按:日本学者凑信幸提到,在足利义满的《御物御画目录》中,"纸横"一栏是"八景",可见当时还是长卷。在长谷川等伯(1539—1610年)所著的《等伯画说》中载,第七代将军足利义政(1436—1490年)时被裁成8幅,但在第六代将军足利义教(1394—1441年)时期所著的《室町殿行幸御餝记》中已经载为图轴了。(上海博物馆编:《千年丹青:日本中国藏唐宋元绘画珍品》,上海:东方出版中心2010年版,第2册,第160页。)

四面平湖月满山，一阿螺髻镜中看。岳阳楼上听长笛，诉尽崎岖行路难。洞庭秋月。

无边刹境入毫端，帆落秋江隐暮岚。残照未收渔火动，老翁闲自说江南。远浦帆归。

从玉涧的题诗来看，具有前人诗句中的互文要素。如"一阿螺髻镜中看"，苏轼的《蝶恋花》中有句："北固山前三面水，碧琼梳拥青螺髻。"[1]《李思训画长江绝岛图》中的："沙平风软望不到，孤山久与船低昂。峨峨两烟鬟，晓镜开新妆。"[2]"岳阳楼上听长笛，诉尽崎岖行路难"与画中的楼台，对应了刘禹锡的《洞庭秋月行》中的"岳阳楼头暮角绝，荡漾已过君山东。""荡桨巴童歌竹枝，连樯估客吹羌笛。"[3]另一值得注意的细节，是在北宋惠洪的《潇湘八景诗》中的"山市晴岚"应是晨景，在玉涧的题赞中，却成为黄昏之景。

【1】 唐圭璋编，王仲闻参订，孔凡礼补辑：《全宋词》，北京：中华书局1999年版，第1册，第387页。

【2】 ［清］王文诰辑注，孔凡礼点校：《苏轼诗集》卷十七，北京：中华书局1982年版，第4册，第791—873页。

【3】 ［清］彭定求等辑，中华书局编辑部点校：《全唐诗》卷三五六，北京：中华书局1999年版，第6册，第4006页。

图 3.4.5 南宋，玉涧，《山市晴岚图》，轴，纸本墨笔，33.3×83.3 cm，出光美术馆藏。

图 3.4.6 南宋，玉涧，《洞庭秋月图》，轴，纸本墨笔，33.3×83.3 cm，日本文化厅藏。

图 3.4.7 南宋，玉涧，《远浦归帆图》，轴，纸本墨笔，33.3×83.3 cm，德川美术馆藏。

若顾名思义，"山市晴岚"从题名来看确实应是山中早市的场景，但此处也体现了《潇湘八景图》主题的模糊性和创作的宽度。另外，玉涧之作中，也能见出将画心留白三分之一用作题赞的意图。

从禅宗书画的题跋样式来看，题跋的形式，与宋代宫廷与士人题跋没有太明显的差别。但禅画题跋的内容大多是具有禅意的诗偈，题跋的位置则根据空间和仪式中的排列可能会出现方向上的对称分布，这是禅宗绘画题跋的最主要特征。

第四章 元代书画题跋

明代沈灏（1586—1661年后）在《画麈》中道："元以前多不用款，款或隐之石隙，恐书不精，有伤画局。后来书绘并工，附丽成观。"[1]虽然并非严谨之说，却也道出了元代书画题跋的面貌，那就是绘画题跋开始展现出独特性，在形式上开始成为绘画布局的组成部分，在内容上也能作为绘画的补充；书法题跋也有一定的变化，增加了新的形式。

第一节 元代前期文人书画题跋

元代延续了宋代的题跋传统，尤其是南宋以来文人交游或结社题跋的风气。值得注意的是，在宋元之际文人画的题

【1】［明］沈灏撰：《画麈》，卢辅圣主编：《中国书画全书》，上海：上海书画出版社1993年版，第4册，第815页。

跋状况。

一、以诗入画

首先，根据学者黄小峰（引用高居翰的研究）的论文，[1]
南宋遗民郑思肖《墨兰图》的题跋中出现了有趣的形式。高
居翰注意到，大阪《墨兰图》中（图4.1.1），郑思肖的两则
题款文字是用不同的方式制作的。右边是手写的一首楷体

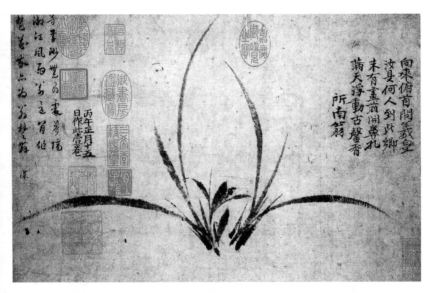

图4.1.1　元，郑思肖，《墨兰图》，纸本，25.7×42.4 cm，大阪市立美术馆。

【1】黄小峰撰：《遗民的经济头脑：郑思肖〈墨兰图〉》，《中华遗产》2013年第7期。

诗："向来俯首问羲皇，汝是何人到此乡，未有画前开鼻孔，满天浮动古馨香。"（图4.1.2）左边有一则年款，却是用木版印制的："丙午正月十五日作此壹卷"。（图4.1.3）仔细看，这则年款是木版印制和手书的混合体。十一个字中，表示月日的"正""十五"三字是手写后添的。高居翰认为，这样的方式节约了时间，也省去了大量落款的麻烦。而黄小峰注意到，"壹卷"之"壹"，在捐献财物给佛教寺院作为供养品的

图4.1.2 《墨兰图》中的题诗

图4.1.3 《墨兰图》中的年款

时候，常会需要把所献物品的名称和数量一一列出，为表示尊重，往往就会使用大写的数字，该画可能与庄严礼佛有关。这是一个很敏锐的见识，因为据笔者研究，在禅寺中就有批量制作顶相等绘画进行供养，并题跋同样的赞语和落款的现象，类似的印章落款的形式，也是用于佛教节日仪式上批量发送的。

　　另一件值得关注的是辛辛那提美术馆所藏的钱选的《双鸠图》(图4.1.4)，在画面左下方有钱选款识"雪溪翁钱选舜举"，并南宋牟巘(1227—1311年)的题诗："梨花雨外勃姑声，得得朝来又换晴。遮莫晴时花已老，一株香雪照人明。陵阳牟西巘翁题。"可见在南宋晚期，文人在画心上题写诗文已经很自然。在其后的接纸上有元代柯九思(1290—1343年)、鲍恂、钱良右(1278—1344年)的题诗，再后又有明人题跋。[1]同样的画心题跋，也出现在出土于鲁荒王墓的钱选《白莲图》中(图4.1.5)。钱选自题的位置同样在左下角，曰："嫋嫋瑶池白玉花，往来青鸟静无哗。幽人不饮闲携杖，但忆清香伴月华。余改号雪溪翁者，盖赝本甚多，因出新意，

【1】《元画全集》，杭州：浙江大学出版社2012年版，第5卷，第4册，图版介绍132。

图 4.1.4　元，钱选，《双鸠图》，卷，纸本设色，30.2×97 cm，辛辛那提艺术博物馆藏。

图 4.1.5　元，钱选，《白莲图》，卷，纸本设色，32.3×90 cm，山东省博物馆藏。

庶使作伪之人知所愧焉。"由这一题跋可见，钱选此画是他的
精心之作，也尝试了新的画风技法，使他在世时已经涌现的
造假者无法作伪。与此同时，这件画作的题跋书风，也可以
作为钱选书法的标准件采用。陶宗仪在《书史会要》中曰：
"（钱选）小楷亦有法，但未能脱去宋季衰塞之气耳。"【1】目前

【1】［明］陶宗仪撰：《书史会要》卷七，上海书店 1984 年版，第 314 页。

所存钱选的书法，皆为绘画题跋，小字行楷。欧阳逸川将其书风总结为"散淡简远"的隐逸特征，与其《白莲图》等作相互映衬，源自钟繇、二王、颜真卿和杨凝式，在这些前人书迹中，钱选更侧重于钟繇的高古淳朴。[1]

另据《元画全集》，《白莲图》后还有冯子振和赵岩二跋，二人共同题跋，还出现于展子虔《游春图》，王振鹏《伯牙鼓琴图》后，[2]另由袁桷（1266—1327年）载入《鲁国大长公主图画记》的黄庭坚《松风阁诗》后也有二人题跋，[3]可能与元代鲁国大长公主祥哥剌吉（1284—1332年）的收藏有关。

在画心中题写诗文的传统在此后也得以延续。现藏弗利尔美术馆《春消息图》的画心左侧，有画者邹复雷的自题诗："蓬居何处索春回，分付寒蟾伴老梅。半缕烟消虚室冷，墨痕留影上窗来。至正庚子（1360年）新秋。"钤印"蓬荜居""复雷"。（图4.1.6）位置与钱选《双鸠图》《白莲图》一致。

至元末，现藏于上海博物馆的王冕（1310—1359年）的

【1】欧阳逸川撰：《钱选的书法及其他》，《中国书画》2016年第5期。

【2】《元画全集》，杭州：浙江大学出版社2012年版，第3卷，第3册，图版介绍82。

【3】［元］袁桷撰：《清容居士集》卷四十五，《景印文渊阁四库全书》，台北：台湾商务印书馆1983年版，第1203册，第600页。

图4.1.6　元，邹复雷，《春消息图》，卷，纸本水墨，34.1×223.4 cm，弗利尔美术馆藏。

《墨梅图》（图4.1.7），可谓是画心题画诗的极致。在这件画作中，王冕自题诗五首，现录如下：

（一）城市山林不可居。古人消息近何如。年来懒做江湖梦，门演梅花自读书。王元章作。（二）明洁众所忌，难与群芳时。贞贞岁寒心，惟有天地知。冕。（三）冰雪团花缀玉枝，更于何处问春机。绝怜蜂蝶无知识，争逐残红上下飞。（四）山中昨夜雪初霁，窗前梅花参差开。卧看枝上月初满，梦到江南春已回。可笑阿娇贮金屋，却怜姑射下瑶台。故人知我有清兴，携取双鱼斗酒来。（五）江南十月天雨霜，人间草木不敢芳。独有溪头老梅树，面皮如铁生光芒。朔风吹寒珠蕾裂，千花万华开白雪。仿佛蓬莱群玉妃，夜深下踏瑶台月。银霜泠□动清韵，海烟不隔罗浮信。相逢谩说岁寒盟，笑我

图4.1.7　元，王冕，《墨梅图》，轴，纸本墨笔，67.7×25.9 cm，上海博物馆藏。

漂流霜满鬓。君家秋露白满缸，放怀饮我千古觞。兴酣脱帽恣槃礴，拍手大叫梅华王。五更窗前博山冷，么凤飞鸣酒初醒。起来笑把石丈人，门外白云二万顷。乙未年（1355年）春正月新写于草堂。

由画梅的构图来看，王冕画倒悬墨梅一枝，周围空间，由右提到左，再在画面下方题满，并署名年月，有预先设计之感。下方题画诗（五）的字形偏方，较大，墨色略浓，提顿明快，占据与梅花同样重要的视觉位置。题画诗（一）（二）（三）布局均较为舒朗，字形偏方，大小向类。（四）因题在纸边，字形偏狭长，下笔较纤细，行间布局略紧。石以品在其文中认为，该画体现了题画诗的"补白"与"挤白"，即参与营造画境态势的发展。[1]

二、赵孟頫的"再题"

在宋代绘画的题跋中，画者和题者都只一般题跋和题识

【1】 石以态撰：《诗题为染雪中梅：王冕〈墨梅图〉诗题的书法元素钩沉》，《中国书法》2021年第9期。

各一次，但在元代出现了作者自己"再题"的现象，而"再题"的开创者就是赵孟頫。关于赵孟頫的"再题"，学者卢素芬曾在2017年11月故宫博物院"赵孟頫书画国际研讨会"中，发表了系统的研究。[1]据卢素芳论文，在书法作品中，赵孟頫曾在20年后重题过《禊帖源流卷》；还有在40年后重题《杜甫秋兴诗卷》。初题内容为："右少陵《秋兴八首》，盖古今绝唱也。沈君以此纸求书，因为书此。纸短，仅得四首耳。子昂题。"重题内容为："此诗是吾四十年前所书，今人观之未必以为吾书也。子昂重题。至治二年（1322年）正月十七日。"（图4.1.8）这一重题十分关键，使研究者认识到赵孟頫的书风，早期以妍美为尚，晚年的书风却渗入雄强的因素，是对赵孟頫书法辩伪的重要依据。卢素芬提到，赵孟頫初学宋高宗书体，用笔细腻，结体端庄，因此这段题跋的书写正是他对自己四十年前风格差异的感叹，对艺术品的研究和鉴定有重要的意义。由此可见，自书自画者的自题，使作品不断得以补充和扩展。

【1】卢素芬撰：《怅然如梦：论赵孟頫的旧作重题》，《赵孟頫书画国际学术研讨会论文集》（未出版的内部印刷品），2017年11月，第80—100页。

图4.1.8　赵孟頫《杜甫秋兴八首》的重题

　　据卢素芬整理，在画作方面，赵孟頫重题的有《人骑图》（1296年题，1299年重题），《红衣西域僧卷》（1304年题，1320重题），《水村图》（1302年题，一个月后重题），《双松平远图》（画与重题时间相近），《秀林疏石图卷》（卷后题跋落款有"重题"）。经由赵孟頫鉴藏的书法中，除了《杜甫秋兴八首》外，重题的还有《兰亭十三跋》（1310年），其中保留了赵孟頫奉诏自吴兴北上大都途中，狐淳朋（1259—1336年）赠与其《宋拓定武兰亭序》中的十三段跋文，包括书法心得与行

程旅次。另一件鉴藏的画作是《五牛图》（1293年题，1314年重二、三题）。

在这些重题中，有反映赵孟頫的书画合一思想的。如藏于故宫博物院《秀石疏林图》的题跋："石如飞白木如籀，写竹还与八分通。若也有人能会此，方知书画本来同。子昂重题。"（图4.1.9）虽然此前只落款识"子昂"二字，但后又在题跋结尾处着重撰写"重题"，可见赵孟頫在作画之时，可能是根据自己的心意开展创作，但一段时间后，形成了明晰和系统的理论，并重题于上。此外，赵华在文章中谈道，《秀石疏林图》本幅左下角有"松雪斋"半印，可能还有一处原题被裁去挪作他用，笔者同意这一观点。赵华认为，"石如飞百木如籀"一题亦可能是他处移配

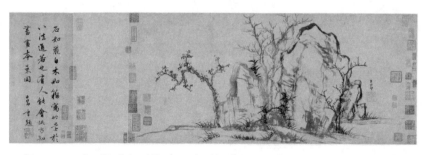

图4.1.9　元，赵孟頫，《秀石疏林图》，纸本墨笔，长卷，27.5×62.8 cm，北京故宫博物院藏。

而来。[1]笔者以为从画意来看与赵孟頫、柯九思之题不悖，尤其是书法用笔与画意同，还有待方家指正。

再如对传为唐代韩滉《五牛图》的三次题跋（图4.1.10），体现了赵孟頫对画作的认识，心境的变化，以及作品的递藏等多处关键的信息。

第一跋：

余南北宦游，于好事者家见韩滉画数种，集贤官画有《丰年图》《醉学士图》最神，张可与家《尧民击壤图》

图4.1.10　元，赵孟頫，《五牛图》三题，故宫博物院。

【1】　赵华撰：《被误伤的真迹，谈谈那些被"动过手脚"的古书画真迹》，《在艺APP》公众号，2022年1月18日。

笔极细。鲜于伯几家《醉道士图》，与此《五牛》皆真迹。初，田师孟以此示余，余甚爱之，后乃知为赵伯昂物，因托刘彦方求之，伯昂欣然辍赠。时至元廿八年（1291年）七月也。明年六月携回吴兴重装。又明年，济南东仓官舍题。二月既望，赵孟頫题。

第二跋：

右唐韩晋公《五牛图》，神气磊落，希世名笔也。昔梁武欲用陶弘景，弘景画二牛，一以金络首，一自放于水草之际，梁武叹其高致，不复强之，此图殆写其意云。子昂重题。

第三跋：

此图仆旧藏，不知何时归太子书房。太子以赐唐古台平章，因得再展，抑何幸焉。延祐元年（1314年）三月十三日，集贤侍读学士正奉大夫赵孟頫又题。

类似的重题，对研究赵孟頫的生平、艺术思想和作品的鉴藏都有重要的意义。此外，文人的创作和收藏往往有反复品鉴和赏玩的特点，多次重题的出现，是文人画题跋成熟的标志。作为书画大家，赵孟頫非常注意题跋的位置，使它与构图达到和谐一致，因此是真正意义上的自题。[1]与此同时，赵孟頫的题跋中对书画观念多有论述，题跋的内容从宋代多见的画意、诗意、交游和鉴藏等范畴逐渐扩充到了"论画理"，如"贵有古意"和"书画合一"等论述都对明清书画的题跋有很大的影响。

三、引首与款识之变

元代的书画中出现了引首题额的大字。此外和宋画相比，元画的题跋更进一步的有多个方面。首先题跋较多地进入画心，并成为画面的主要组成部分，这样的形式在宋代时并不多见。第二是群题现象进一步发展，题画诗词增多。如钱杜所云："元惟赵承旨犹有古风，至云林不独跋兼以诗。元人工书，虽侵画位，弥觉隽雅。明之文、沈，皆宗元人意也。"[2]

【1】傅申著，葛鸿桢译：《海外书迹研究》，北京：故宫出版社2013年版，第173页。
【2】［清］钱杜撰：《松壶画忆》，杭州：西泠印社出版社2008年版，第73页。

首先简述与题跋相关的引首。根据傅申的研究，引首的由来可以追溯到汉代，当时的纪念性石碑的碑身上有碑额，一般刻有篆体大字。碑额发展为引首的历程并不清晰。在10世纪的时候，用佛像来装饰佛经成为了惯例，而装潢手卷的时候，在作品前需要加一张护纸。但直到元朝之前，手卷中并未出现大字引首。若书家书写的手卷中的字句将要被刻上石碑，碑额的书写可能会演化为大字的引首。[1]

目前所能见到的引首有赵孟頫篆书自题的《湖州妙严寺记》（图4.1.11），赵雍（1289—1369年）书张渥《竹西草堂图》（图4.1.12），杨谦书邹复雷《春消息图》（图4.1.13）等，题写以书画名为多。赵孟頫和赵雍采用了篆书，杨谦采用了隶书，这正是碑额中最常用的书体。如赵雍篆题"竹西"两大字，并画墨竹于引首另附题画诗云："篱外涓涓涧水流，竹西花草弄春柔。茅簷相对坐终日，一鸟不鸣山更幽。"款"仲穆"、钤"仲穆""天水图书"篆书朱文方印。

这一文化源流在画名的撰写中也有所显示。上海博物馆所藏的马琬《暮云诗意图》（图4.1.14），即用隶书笔意题写

【1】傅申著，葛鸿桢译：《海外书迹研究》，北京：故宫出版社2013年版，第177页。

图 4.1.11　元，赵孟頫书《湖州妙严寺记》引首，普林斯顿大学美术馆。

图 4.1.12　元，赵雍书画张渥《竹西草堂图》引首，辽宁省博物馆。

图 4.1.13　元，杨谦书邹复雷《春消息图》引首，弗利尔美术馆。

"暮云诗意"四字作为画名,后落款"至正己丑(1349年)闰七月望日马琬文璧作。"同时当然也有以行楷书题写画名的作品,如辛辛那提艺术博物馆所藏顾安的《晚节图》(图4.1.15),

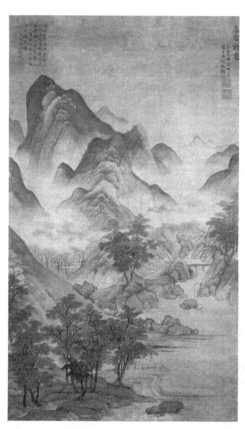

图4.1.14 元,马琬,《暮云诗意图》,绢本设色,95.6×56.3 cm,上海博物馆藏。

图4.1.15 元,顾安,《晚节图》,纸本水墨,113.5×33.1 cm,辛辛那提艺术博物馆藏。

即以行楷体自题"晚节"两个大字,以示画名,并在左下角落款"定之"。赵元《合溪草堂图》则用篆书题写款识与画名。与宋代相比,题写的画名和落款,字体就画面的比例而言变得更大。

从款识的语感来看,元人款识除了延续前代格式之外,还多用"为某某画/书/题",可以视为一种时代特色。台北故宫博物院所藏的张中《桃花幽鸟图》中,画者即落款"海上张守中为景初先生画。"马琬《秋林钓艇图》,款识为"扶风马琬为竹西处士画";再如苏州博物馆所藏元人《七君子图卷》中,柯九思所作墨竹图,即落款"敬仲为古山作";台北故宫的柯九思《晚香高节图》,款识为"五云阁吏为正臣作";方从义《山阴云雪图》题:"为芹美学士作于沧州阙里";张绅所作墨竹图,也题:"门山道人齐郡张绅为无相敬山主写推蓬竹枝于普贤寺,乙丑(1349年)正月廿有七日。"王渊在《桃竹锦鸡图》中的款识亦为"至正乙丑王若水为惠明作山桃锦鸡图"。另上海博物馆所藏曹知白的《清凉晚翠图》中,也有归于其名下的题识"云西为舜仲作清凉晚翠";元末赵元《合溪草堂图》中题识为:"赵元为玉山主人画合溪草堂图"。(图4.1.16)它们的共同点,是受赠对方的名号另起一行,以示尊敬。这样的书写方式在宋代题识中

图4.1.16 《晚香高节图》《桃花幽鸟图》《秋林钓艇图》《合溪草堂图》《潇湘风雨图》《山阴云雪图》款识

似不多见，应是起于元人雅集交游之风。至明代前期，如夏昶（1388—1470年）在《潇湘风雨图》的题识中亦写道："东吴夏昶仲昭为夏官范君祯彦写。时正统戊辰（1448年）六月二十有五日也。"

当然，款识的发展并不是割裂的过程，我们今天受到实物资料的限制，对这一题识现象的总结不应拘泥于有限的证据，但可以作为一种直观的认识，起到一定的参考作用。

第二节 元代皇家鉴藏与士人群题

一、"公主的雅集"中的群题

与北宋徽宗君臣唱和，南宋帝后御题诗画不同，元代皇室

将藏品从内库取出，请当时的文化精英高官多人共同进行题跋倡和。元仁宗孛儿只斤·爱育黎拔力八达（1285—1320年）的姐姐，祥哥剌吉（1283—1331年）大长公主的收藏，出现了诸多臣子题跋唱和的形式，类似的样式在宋代的绘画中几乎未曾留存。

傅申曾撰写《元代皇室书画收藏史略》，论述祥哥剌吉对书画的收藏和题跋。至治三年（1323年），祥哥剌吉在城南天庆寺举办了"公主的雅集"，酒阑后出图画若干卷，名儒士们各随其能，题识于后。其中有代表性的是黄庭坚的《松风阁诗》。这件是现存参与"公主的雅集"及题跋人数最多的一卷，共有十四家，其中冯子振（1253—1348年）和李洞（1274—1323年）二跋说明是"奉皇姊大长公主命题"，李洞一跋更纪有时间"至治三年季春廿有三日"，也就是袁桷（1266—1327年）《鲁国大长公主图画记》中所载的"三月甲寅"，[1]1323年4月28日大长公主暮春雅集之时。[2]

《松风阁诗》是北宋崇宁元年（1102年）八月，黄庭坚游武昌（湖北鄂州）西山，途经松风阁等处后所写下的一首古

【1】［元］袁桷撰：《清容居士集》卷四十五，《景印文渊阁四库全书》，台北：台湾商务印书馆1983年版，第1203册，第600页。

【2】傅申著：《元代皇室书画收藏史略》，上海：上海书画出版社2018年版，第36—37页。

诗，在黄庭坚的文集中，记为《武昌松风阁》。[1]在《松风阁诗》本幅卷后是南宋向冰在嘉定壬申年（1212年）的题跋（图4.2.1）。再其后的魏必复、李洞、张珪、王约、冯子振、陈颢、陈庭宾、孛术鲁翀、李源道、袁桷、邓文原、柳贯、赵岩、杜禧均是参与雅集的文臣。（表4.2.1）除了赵岩之外，他们中绝大多数人都在题款的末尾写就了自己官职，此外多有"敬题""谨题""拜书"之语，以表尊上。如"集贤侍将学士中奉大夫致仕魏必复敬题。""监修国史长史李洞，奉皇姊大长公主教拜手稽首敬书。"但在袁桷的《清容居士集》中，类似"敬题"等落款则被删去，只录内容，可见是题跋书写所用。题跋的内容诗文不限，和南宋向冰的题跋中

图4.2.1　黄庭坚《松风阁诗》后向冰、魏必复、李洞题跋

【1】《公主的雅集：蒙元皇室与书画鉴藏文化特展》，台北：台北故宫博物院2016年版，第224页。

表 4.2.1　《松风阁诗》卷后宋元诸家题跋

姓名	题　跋	钤印
向　冰	宣惠堂帖有涪翁所书宿虾湖诗，后云女奴辈皆鼾寐无为和墨者，故尽用一池淡墨。又尝在湖湘间用杂毛笔，亦堪作字，盖前辈能书者，亦有时而乘兴，不择佳笔墨也。此松风阁诗乃晚年所作，笔墨虽不相副，岁久光采退差，然书法尚存，章章乎羲献父子之间，当有识者。嘉定壬申（1212年）重午后四日，寀林道人向冰敬跋。	
魏必复	筑阁依山月露清，簷牙轩豁拂云平。昔人大好吟诗处，听彻松风昼夜声。集贤侍讲学士，中奉大夫致仕魏必复敬题。	
李　洞	东坡游惠州松风亭，一悟得熟歇处，涪翁于此亦云，相看不归卧僧毡，闻香击竹，同见如来，风鸣松耶，松鸣风耶。至治三年（1323年）季春廿有三日，监修国史长史李洞奉皇姊大长公主教，拜手稽首敬书。	
张　珪	阁上风来松有声，高人胸次洒然清。当时诗笔今犹在，抚卷重看眼倍明。中书平章政事张珪敬题。	
王　约	曾闻狂小子，恣意轻论量。浮云风扫去，千古说苏黄。集贤大学士王约谨题。	
冯子振	大苏门下士，真不愧涪翁。前日长松阁，依然謖謖风。前集贤待制冯子振奉皇姊大长公主命题。	海栗

（续表）

姓名	题　　　跋	钤印
陈　颢	涪公词翰气横秋，自古如君能几箇。高阁一诗四远闻，知音自有松风和。前集贤大学士陈颢敬题。	
陈庭实	涪翁胸次海漫漫，兴在松风高阁间。苏子沉泉无复见，空余此老独跻攀。儒学提举陈庭实载拜书。	
孛术鲁翀	晨钟暮鼓镇囱囱，虫鸟春秋各自雄。何似道人高阁上，萧萧双耳听松风。中书右司员外郎孛术鲁翀赋盥手书。	
李源道	黄太史书，自谓得江山之助，此诗与书皆其得意处。涪翁人品如此，诗什又如此，书法又如此，宜其为内家之珍玩也。翰林侍读学士李源道拜下观。	
袁　桷	谓松有风松不知，谓风入松风无形，声繇形始成，言六书者取焉。肇于无名，入于有名，万化之始，吾未始以妄听，松动风动，当于混沌以得之斯可矣。翰林直学士袁桷敬题。	
邓文原	山雨溪云散墨痕，松风清坐息尘根。笔端悟得真三昧，便是如来不二门。集贤直学士邓文原敬题。	
柳　赞	豫章一再变，八体乃纯如。晚将鸡毛笔，大傲茧纸书。松风阁中作，群玉排疏疏。至今元祐脚，清标能起予。国子博士柳赞敬题。	

（续表）

姓名	题　　　跋	钤印
赵 岩	凉风高阁响钟笙，老墨犹思翠笏横。寄语分宁黄太史，何如紫极听秋声。赵岩。	鲁詹
杜 禧	山谷黔南之后诗文字画尤为殊胜，盖为世之所珍惜也。翰林国史院编修官杜禧敬题。	杜禧 右辅

对黄庭坚书法风格的分期特色的评论不同，元代人的题跋内容转移到对松风阁附近自然景观的赞叹，又或者是针对黄庭坚与苏轼这两位北宋士人的亲近交情的感叹。

二、奎章阁群臣跋尾

另一件能够体现元代皇家题跋风格的重要画作，是五代赵幹的《江行初雪图》。与祥哥剌吉的女儿联姻的元文宗图帖睦尔（1304—1332年），是一位与汉文化传统关系深厚的帝王。他在天历二年（1329年）二、三月间设立了奎章阁学士院，据虞集（1272—1348年）草拟的《奎章阁记》，成立的初衷是要"俾颂乎祖宗之成训，毋忘乎创业之艰难而守成之不易也。又俾陈夫内圣外王之道，兴亡得失之故

而以自儆焉。"[1]《元史·百官志》："命儒臣进经史之书，考帝王之治。"[2]也就是说奎章阁主要的职能是通过文化精英提供帝王参政的建议，有点相当于今天的"智库"。奎章阁在成立之初，据《元史·文宗本纪》（天历二年二月）立奎章阁学士院，秩正三品，以翰林学士承旨忽都鲁都尔迷失、集贤大学士赵世延并为大学士。侍御史撒迪、翰林直学士虞集并为侍书学士，又置承制、供奉各一员。[3]可见当时是六人的名额，后来随着观赏书画的规模日益增强，人员编组也逐渐扩编。奎章阁学士院持续了十二年（1329—1340年），据傅申的研究，后改为宣文阁（1340—1368年），再下设端本堂（1343年）。[4]奎章阁有鉴书博士柯九思、王守诚（1296—1349年）、杜秉彝；还有虞集、揭傒斯（1274—1344年）、康里子山（1295—1345年）等。宣文阁的知名士人则有王沂、周伯琦（1298—1369年）、刘忠守、危素（1303—1372年）等。[5]

【1】 ［元］虞集撰：《道园学古录》，张元济主编：《四部丛刊》，上海：商务印书馆1919年版，卷22，第9页。
【2】 ［明］宋濂撰：《元史》卷八十八，北京：中华书局2013年版，第7册，第2222—2223页。
【3】 ［明］宋濂撰：《元史》卷三十三，北京：中华书局2013年版，第3册，第730—731页。
【4】 傅申撰：《元代皇家收藏史略》，台北：台北故宫博物院1981年版，第67—71页。
【5】 王力春撰：《奎章阁书家的书画题跋与题画诗》，《中国书法》2021年第9期。

　　学者陈韵如认为，奎章阁成立之后，成为一个图帖睦尔儒化势力范围的聚集点。熟悉中国传统文化的文士开始进呈书画典籍。如平阳出身的王士弘曾取"经史图书以进陈，说古君相治乱得失之要，而时歌诗辞为乐。"[1]图帖睦尔出居金陵时接触不少江南士人，柯九思就是其中一位，并入朝得官。他由七品典瑞院都事，跳升五品的文林院参书，被派到秘书监"理库藏书画"，又特任为五品"鉴书博士"，职务就是"品定书画"，此时属于秘书监的书画作品的鉴藏活动就部分转移到奎章阁。[2]如在黄庭坚《荆州帖》的书幅左沿可见"臣柯九思进入"一行小字楷书（图4.2.2），上方可见"天历之宝"皇家鉴藏印，并有南宋理宗"辑熙殿宝"。这样的"进呈"题款，在宋代也已有之。《志雅堂杂钞》卷上载："癸巳十一月十一夜，赵小山孟林以四川绢幛一幅来观，乃高宗大字书古柏行，字大五寸，后有御书之宝玺，其侧有'知达州军州事赵不弃上进'字，古锦诰，沿池绢夹，欲两定半。"[3]元代延续了这一传统。

【1】［元］释大䜣撰：《蒲室集》卷十，《景印文渊阁四库全书》，台北：台湾商务印书馆1983年版，第1204册，第589页。

【2】陈韵如撰：《帝王的书阁：元代中后期的皇家书画鉴藏活动》，《公主的雅集：蒙元皇室与书画鉴藏特展》，台北：台北故宫博物院2016年版，第239页。

【3】［宋］周密撰，邓子勉点校：《志雅堂杂钞》，《志雅堂杂钞·云烟过眼录·澄怀录》，北京：中华书局2018年版，第21页。

图4.2.2　宋，黄庭坚，《荆州帖》，纸本，31.2×43.2 cm，台北故宫博物院藏。

　　赵幹《江行初雪图》是一件值得重视的奎章阁群题例子，卷后拖尾中记录了奎章阁11位文臣联名进呈的题名（图4.2.3），展示了奎章阁初设人员的编制。其实联名的形式，至少在南宋已然有之。如周密在《志雅堂杂钞》卷上"图画碑帖"中记："高宗御书'损斋'二大字，并御书损斋记，后有左仆射沈该以下联名，并全。"[1]元代的联名，与"上进"一样，是宋代以来

【1】［宋］周密撰，邓子勉点校：《志雅堂杂钞》，《志雅堂杂钞·云烟过眼录·澄怀录》，北京：中华书局2018年版，第8页。

图4.2.3 《江行初雪图》后奎章阁群题

的延续。在《江行初雪图》的联名清册中，大学士忽都鲁都儿迷失（1259—1297年）是畏兀尔人，赵世延（1260—1336年）为汪古人，雅琥是也里可温人，撒迪、朵来推测是蒙古人，其中柯九思被认为是关键人物。据实物显示，柯九思除了进呈《荆州帖》之外，还有《曹娥诔辞卷》，另《江行初雪图》上亦有柯九思藏印一方，可能也是他的旧藏。

天历二年一十日进入。

奎章阁学士院典签。臣张景先。

奎章阁学士院参书、文林郎。臣柯九思。

奎章阁学士院参书、奉训大夫。臣雅琥。

奎章阁供奉学士、承德郎。臣李讷。

奎章阁供奉学士、中议大夫。臣沙剌班。

奎章阁承制学士、奉训大夫。臣李泂。

奎章阁承制学士、朝散大夫、中书左司郎中。臣朵来。

奎章阁侍书学士、翰林直学士、中奉大夫、知制诰、同修国史、兼经筵官。臣虞集。

奎章阁侍书学士、资善大夫、中书右丞。臣撒迪。

奎章阁大学士、光禄大夫、中书平章政事、知经筵事。臣赵世延。

奎章阁大学士、光禄大夫、知经筵事。臣忽都鲁都儿迷失。

这样的题跋方式，超越了一般书画的题跋，而是带有排

署的风格。《法书要录》卷三载唐代徐浩《古迹记》,[1] 提到唐太宗将诸家法帖装成部帙,以"贞观"字印印缝,命起居郎臣褚遂良排署如后:

司空、许州都督、赵国公。臣无忌。

开府仪同三司、尚书左仆射、太子少师、梁国公。臣玄龄。

特进、尚书左仆射、申国公。臣士廉。

特进、郑国公。臣征。

逆人侯君集初同署(犯法后楷印)。

中书令、驸马都尉、安德郡开国公。臣杨师道。

左卫大将军、武阳县开国公。臣李大亮。

光禄大夫、礼部尚书、河间王。臣孝恭。

光禄大夫、民部尚书、莒国公。臣唐俭。

兼太常卿、扶阳县开国男。臣韦挺。

排署也常用于告身等文件中,告身是古代中国勋奖或任

【1】[唐]张彦远撰,刘石校点:《法书要录》。沈阳:辽宁教育出版社1998年版,第56页。

命文武官员的正式文书，颁发的对象既是当事人，也同时具有公告大众的公信力。告身文书的作业流程，若非特殊情况，均经由三省运作，并由三省官员列衔署名以示慎重，完成作业之后，再递送给当事人。相比鉴藏的署名，告身当然更加复杂一些，需通过中书、门下、尚书三省运作，台北故宫所藏的《书司马光拜左仆射告身》的拖尾后留下了门下省审读签署的记录（图4.2.4），其中"制可"表示皇帝的同意，应接在"制书如右，请奉制付外施行"之后。[1]但联名撰写官职并押署的方

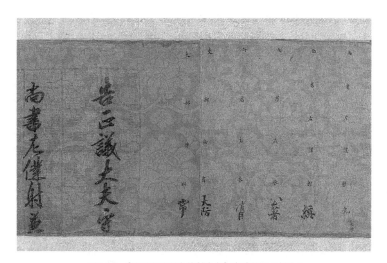

图4.2.4 《书司马光拜左仆射告身》审读签署（部分）

【1】《大观：北宋书画特展》，台北：台北故宫博物院2006年版，第295—297页。

式，与《江行初雪图》有相似之处，现录如下：

二日。

侍中闻。

尚书左仆射兼门下侍郎臣光，未谢。

尚书左丞权门下侍郎臣公著。

（以上三行俱小楷书）。

制可。（一行大行书）。

给事中臣纯仁（以上六字小楷书）等言。

制书如右，请奉制付外施行。谨言。

元祐元年闰二月日。

闰二月初四日卯时，都事时忱。受。

左司郎中林希。付。

尚书令。阙。

尚书左仆射光，未谢。

尚书右仆射缜。

尚书左丞公著。

尚书右丞清臣。

吏部尚书大防。

吏部侍郎常。（以上九行官衔俱小楷书，人名字体稍大）

告正议大夫、守尚书左仆射、兼门下侍郎、上柱国、

河内郡开国公、食邑四千一百户、食实封壹阡伍伯户。

司马光。奉被制书如右，符到奉行。

司封郎中权述。

主事贾大年。

令史魏宗式。

书令史□。（以上三行俱小楷书，述字略大）

元祐元年（1086年）闰二月日下。

另一值得注意的是元代皇室鉴藏独特的钤印品题。《江行初雪图》画幅上方有"天历之宝"印，左侧有"神品上"三小字楷书（图4.2.5）。同样的例子，是上海博物馆所藏的《闸口盘车图》，也题写"神品上"三字（图4.2.6），此二者书风相似，都为端正细劲的小楷书。波士顿美术馆藏王振鹏《龙舟》册页上，天历之宝旁题写"妙品"（图4.2.7），但"妙品"二字的位置和风格，均与前二者不符，可能为重新装裱时，去除

图4.2.5 《江行初雪图》"天历之宝""神品上"　　图4.2.6 《闸口盘车图》"天历之宝""神品上"

图4.2.7 （传）元，王振鹏，《大龙舟图》，团扇，25.5×26.5 cm，水墨设色描金，绢本，波士顿美术馆藏。

了印章左部的品题后进行的补写或后添。从中可见元文宗时期将墨笔所书鉴藏意见与印章同时置于画上的方式。

三、进呈与回赐

由于柯九思的进呈，出现了文人题跋与皇家题跋混杂的现象。前述《江行初雪图》卷末有"柯九思印"朱文方印，另柯九思还进呈《定武兰亭真本》和《曹娥诔辞卷》，后又被元文宗赐回，前述黄庭坚《荆州帖》也是一件他进呈的法书。另一位同时代的奎章阁大臣张金界奴，也有进呈的迹象。传虞世南摹本《兰亭序》，帖尾有"臣张金界奴上进"一行，"臣""金界奴"小书，徐邦达先生认为字迹近于柯九思，帖尾第一尾纸虽有"张氏珍玩""北燕张氏珍藏"印，但该纸与宋绫后隔水为后接，[1]因而印也不可信。类似的"进呈"与"回赐"行为，一方面起到了聚拢文化精华的作用，另一方面也体现出君王对臣子的倚重和恩宠。

据雅昌新闻网载侯勇文《辽宁省博物馆藏〈曹娥诔辞卷〉考释》，[2]现藏辽宁省博物馆的《曹娥诔辞卷》（图4.2.8）卷末题跋部分，乔篑成的裱件的题跋顺序应该是宋高宗、赵孟

【1】 徐邦达著：《古书画讹伪考辩》，南京：江苏古籍出版社1984年版，上卷，第62页。
【2】 侯勇撰：《辽宁省博物馆藏〈曹娥诔辞卷〉考释》，雅昌新闻（artron.net）。

图4.2.8 （传）东晋，佚名，《曹娥诔辞卷》，绢本，32.5×54.3 cm，辽宁省博物馆藏。

頫、郭天锡、乔箦成、黄石翁之顺序。而目前的顺序为宋高宗、虞集、赵孟頫、郭天锡、乔箦成、黄石翁、康里子山、裴也本、柯九思、虞囧，可能在柯九思重裱时加以改动。

在宋高宗题跋后，有虞集四次题跋（图4.2.9）：

第一段：

右曹娥碑真迹正书第一，尝藏宋德寿宫。天历二年（1329年）己酉，上御奎章阁阅图书以赐阁参书柯九思。奎章阁侍书学士、翰林直学士并中大夫、知制诰同修国史、兼经筵官、国子祭酒、臣虞集奉敕书。

图4.2.9 《曹娥诔辞卷》宋高宗、虞集题跋

第二段：

　　近世书法殆绝，政以不见古人真墨故也。此卷有萧梁李唐诸名士题识，传世可考。宋思陵又亲为鉴赏，于今又二百余年，次第而观，益知古人名世万万不可及。噫，圣贤传心之妙，寄诸文字者，精神极矣。万世之下人得而读之，然犹不足以神诣万一。天台柯敬仲藏此，安得人人而见之，世必有天资超卓，追造往古之遗者，其庶几乎。泰定五年（1328年）正月十日，翰林直学士、奉议大夫、知制诰、同修国史、经筵官、蜀郡虞集，

朝列大夫、礼部郎中、前进士蓟丘宋本，奉训大夫、太常博士、遂宁谢端，本之弟、从仕郎、翰林国史院编修官裻，侍仪舍人、蜀郡林宇同观。集题。谢公延祐戊午（1318年）进士，小宋泰定甲子（1324年）进士。

第三段：

集比岁辄从敬仲求此一观，上开奎章，此卷已入内府。上善九思鉴辨，复以赐之，仍命集题阁下同观者，大学士忽都鲁弥实，承制李泂，供奉李讷，参书雅琥，授经郎揭傒斯，内掾林宇、甘立。集三记。

九思，敬仲名。

第四段：

金源纥石烈希元，武夷詹天麟，长沙欧阳元，燕山王遇，天历三年（1330年）正月廿五日丁丑同观，是日贺敬仲有鉴书博士之命。

天下惟理无对，物则有万殊之辨矣。敬仲家无此书，

何以鉴天下之书耶。集四题。天历庚午（1330年）正月廿七日参书雅琥，经筵检讨白守忠、高存诚同观，集之子同侍。

奎章阁初建，从六参书印文也，后阁升正二参书，用五品印，后文是也。

虞集的题跋记录了1328正月，这件法书还是柯九思藏品，后进呈内库，1329年又由元文宗回赐的事件，另柯九思任奎章阁鉴书博士应是在天历三年（1330年）正月十二日至廿五日之间（因《定武兰亭真本》后，十二日虞集记柯九思仍是参书，《夏景山口待渡图》后柯九思亦自称参书）。此外，裴也本在题跋中也提到（图4.2.10）：

天历二年（1329年）春正月九日，吏部侍郎宋本、翰林修撰谢端、太常博士王守诚、太常奉礼郎简正理、著作佐郎契玉立、侍仪舍人林宇、太常太祝赵期颐同观于典瑞院都事柯九思家。

尤物世有终身不得见者，本独与谢林二君间岁一再见，非幸耶。是日期而不至者，弟裴也本又题。

图4.2.10 《曹娥诔辞卷》黄石翁、虞集、裘也本题跋

另一件由元文宗回赐的藏品，是台北故宫博物院所藏的《定武兰亭真本》。先有传为北宋三人题跋，后有鲜于枢、赵孟頫和黄石翁、袁桷、邓文原题跋。关于回赐之事，可见后隔水上二跋（图4.2.11）。

康里子山题跋：

> 定武兰亭，此本尤为精绝，而加之以御宝，如五云晴日辉暎于蓬瀛。臣以董元画于九思处易得之，何啻获和璧随珠，当永宝藏之。礼部尚书，监群玉内司事，臣嶬嶬谨记。

图4.2.11 《定武兰亭真本》隔水康里子山和虞集题跋

虞集题跋：

　　天历三年（1330年）正月十二日，上御奎章阁，命参
书臣柯九思。取其家藏定武兰亭五字□损本进呈。上览之
称善，亲识斯宝，还以赐之。侍书学士，臣虞集奉敕记。

　　最后，从现藏辽宁省博物馆的《夏景山口待渡图》
（图4.2.12）的元代题跋中，能观察到元文宗内府的群体鉴定意见。

　　引首有董其昌所书：

董北苑《夏景山口待渡图》真迹。宣和谱载，后入元文宗御府，柯九思、虞集等鉴定。甲子（1624年）六月观因题。董其昌。

柯九思：

右董元夏景山口待渡图真迹，冈峦清润，林木秀密，渔翁游客出没于其间，有自得之意，真神品也。天历三年（1330年）正月，奎章阁参书臣柯九思鉴定恭跋。（钤印：臣九思。）

虞集：

董元夏山何可得，嘉木千章铁作画。曾峦揽合雨气润，百谷正受川光溢。犬牙洲渚善洑洄，沧江散落碉石

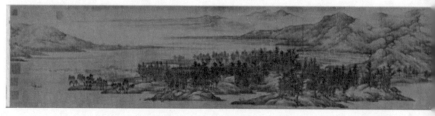

图4.2.12　五代，董源，《夏景山口待渡图》，卷，绢本设色，49.8×320 cm，辽宁省博物馆藏。

开。山田何处无耕凿，寻源不得还徘徊。柳下行人将有适，临流不度心为恻。我楫孔坚舟孔安，奉子以济谅非难。奎章阁侍书学士臣集。（钤印：臣集。）

其后还有任职奎章阁承旨学士李泂和奎章阁参书雅琥的题跋，但虞集与此二位并非鉴定意见，而是诗文，可见柯九思是奎章阁当时主要的掌眼人。

李泂：

山势似连城，迢遥久未平。得鲜渔子去，穿翠野人行。欲度澄潭怯，尤怜小艇横。谁能不受暑，茅屋傍溪清。奎章阁承旨学士臣李泂谨题。

雅琥：

嘉木千章合，晴江万里开。山云依白石，茅屋枕苍
苔。沙鸟飞飞下，渔舟泛泛来。田家望霖雨，谁为浥尘
埃。奎章阁参书臣雅琥谨题。（钤印：臣雅琥。）

整体而言，元代重要的皇室鉴藏书画题跋活动有群臣题
跋品鉴的现象，且出现了多种独特的题写形式。鲁国大长公
主主持雅集，元文宗接受"上进"，并给予"回赐"，但并不
像宋代帝后那样直接进行品题。

四、宫廷界画中的工整题跋

最后简要叙述元代宫廷界画中的题跋特色。元代界画传自
宋金，在图像绘制上趋于繁复、细致和程式化，在题跋书写上
则形成了独有的特色。元代最负盛名的界画家王振鹏，是元仁
宗时期的宫廷画家，被授予"孤云处士"的称号。虞集曾载其
画过《大明宫图》《大安阁图》《东凉亭图》等，现已不存。[1]

美国大都会艺术博物馆现存王振鹏临金代马云卿《维摩
不二图》，画家在本幅卷末题跋："至大元年（1308年）二月初

【1】 杨仁恺著：《中国书画》，上海：上海古籍出版社2001年版，第336—339页。

一日，拜住怯薛第二日，隆福宫花园山子上西荷叶殿内，臣王振鹏特奉仁宗皇帝潜邸圣旨，临金马云卿画《维摩不二图》草本。"钤"赐孤云处士章"。（图4.2.13）从书仪来看，"隆福宫"出头二字，"仁宗皇帝"出头二字，表示极度尊崇之意。另书体采用工整小楷，下端对齐，视觉上形成一个长方形。在卷后的接纸上，又有王振鹏一跋（图4.2.14）：

图4.2.13 王振鹏《维摩不二图》卷末题跋与题识

<div align="center">至 大 戊 申（1308年）</div>

二月，仁宗皇帝在春宫，出张子有平章所进故金马云卿茧纸画《维摩不二图》，俾臣振鹏临于东绢，更叙说"不二"之因……振鹏详观马云卿所作《维摩不二图》，笔意超绝，似亦悟入不二门，岂非神通过于摩诘者乎？振鹏当时奉命

图 4.2.14　王振鹏《维摩不二图》卷后题跋

临摹，更为修饰润色之。图成，并述其概略进呈，因得摹本珍藏，暇日展玩以自娱也。东嘉王振鹏拜手谨识。

钤"王振鹏"朱文方印，"朋梅道人"白文方印，"赐孤云处士章"朱文方印。

该跋虽然书于卷后，但书体采用正体小楷，严格遵守书仪，"仁宗皇帝"出头三字，"命临摹"出头二字，其余行文全部上下对齐，形成规整的方形视效。

在风格上师承王振鹏的夏永，是活动于至正年间的

钱塘画家。他的作品取材于古代名胜建筑，在风格上细密工整，有甚于王振鹏；在构图上有南宋"一角"之风；在题跋上则发展了宫廷书风的极致。现藏于北京故宫博物院的《岳阳楼图》就是典型的例子。在小小册页中，建筑偏于左半角，右上则为撰写成方形的《岳阳楼记》全文，故宫博物院的图目中称之为"小如蚁目""细如标针"，最后款识"至正七年（1347年）四月二十二日钱唐夏明远画并书"，与题跋上下完全对齐。（图4.2.15）由于题写的内容不涉及书仪，因此排列整齐如矩形，从整体构图来看，颇有兼顾左右均衡的作用。此外，故宫另藏一方形册页的夏永《岳阳楼图》，细节虽有差别，但构图、物象与题跋基本相似，据赵阳的梳理，夏永名下类似的《岳阳楼图》还存于弗利尔美术馆、云南博物馆、台北故宫博物院。[1] 由此可见职业画家或为分工合作，批量绘制的实际情况。

虽然夏永的册页《岳阳楼记》对开，李佐贤的题跋中认

【1】赵阳撰：《细若蚁睫　倖于鬼工——读夏永〈岳阳楼图〉》，邵彦编：《月明十二楼：解读元画》，北京：人民美术出版社2017年版，第145—160页。

图4.2.15　夏永《岳阳楼图》
纨扇本幅题跋

图4.2.16　元，夏永，《岳
阳楼图》，纨扇，绢本墨笔，
25.6×25.8 cm，北京故宫博
物院藏。

图 4.2.17　夏永《岳阳楼图》册页本幅题跋

图 4.2.18　元，夏永，《岳阳楼图》，册页，绢本墨笔，24.4×26.2 cm，北京故宫博物院藏。

为是"宋人绝技，元明以后已成广陵散"，此类具有独特风格
题跋，经辨析后实属元代界画特色，与宋时类似主题的绘画
题跋，如《华灯侍宴图》等有很大的差别，在一定程度上可
以作为宋元绘画鉴定的参考依据。

第三节　元代中后期文人题跋

从宋代至元代，以诗入画的风气一直得以延续。至元代
中后期，以"元四家"倪瓒（1301—1374年）、吴镇、黄公望
（1269—1354年）、王蒙（1308—1385年）为代表的文人画家皆
长于此道，如明代沈灏（1586年—不详）在《画麈》"落款"中
提到倪瓒多题画诗："迂倪字法遒逸，或诗尾用跋，或跋后系诗，
随意成致。宜宗。"[1] 限于篇幅，此处仅举几例加以说明。

一、吴镇《渔夫图》卷与《双松图》中的题跋文化

在上海博物馆所藏的吴镇《渔父图卷》中，以诗词入画可

【1】［明］沈灏撰：《画麈》，卢辅圣主编：《中国书画全书》，上海书画出版社1993年版，第
4册，第815页。

谓达到了高峰。吴镇在画首有题记曰："渔父图，进士柳宗元撰。庄书有渔父篇，乐章有渔父引，太康浔阳有渔父，不言姓名。太守孙缅不能以礼词屈，国有张志和，自号为烟波钓徒，著书玄真子，亦为渔父词合三十二章，自为图写，以其才调不同，恐是当时名人继和，至今数篇，录在乐府。近有白云子，亦隐姓字，爵禄无心，烟波自逐，尝登蚱蜢舟，泛沧波，挈一壶酒，钓一竿风，与群鸥往来，烟云上下，每素月盈手，山光入怀，举杯自怡，鼓枻为韵，亦为二十一章，以继烟波钓徒焉。"

《渔父词》可谓画史所载最早的题画词之例。除了唐代张志和（732—774年）图写《渔父词》之外，刘道醇在《五代名画补遗》中载，南唐后主李煜（937—978年）曾在张士逊家所藏的《春江钓叟图》上以"金索书"题《渔父词》二首。[1]可见其诗画传统的源远流长。如衣若芬女士所论，渔父与《庄子》、《楚辞》之间的关联即为其文化源头，并提出吴镇《渔父图》上的16首长短句，其中的14首来自北宋初年托名温庭筠（812—870年）所编的《金奁集》中的15首《渔

【1】［宋］刘道醇撰：《五代名画补遗》，《圣朝名画评·五代名画补遗》，太原：山西教育出版社2017年版，第168页。

父》，另两首为后添。[1]衣若芬曾整理过上博本和弗利尔美术馆本《渔父图》的所有题词，并将画中题词与《金奁集》中所录的15首渔父词做了异同对比。[2]笔者在她研究的基础上，以上博本为例来说明从《金奁集》到《渔父图》中渔父词改变的详细状况。两者不同之处以加线字体标出，也在此基础上将衣若芬文中的个别文字做了修正。（表4.3.1）[3]

表4.3.1　上博本《渔父图》卷题词与《金奁集》中的渔父词对比

序号	上博本《渔父图》卷题词	序号	《金奁集》中的渔父词
1	蚱蜢为舟力几何，江头云雨半相和。殷勤好，下长波，半夜潮生不那何。	9	蚱蜢为舟力几多，江头雷雨半相和。珍重意，下长波，半夜潮生不奈何。
2	残霞返照四山明，云起云收阴复晴。风脚动，浪头生，听取虚蓬夜雨声。	6	残霞晚照四山明，云起云收阴又晴。风脚动，浪头生，定是虚蓬夜雨声。

【1】 朱祖谋校，蒋哲伦增校：《尊前集·附金奁集》，南昌：江西人民出版社1984年版，第132—135页。

【2】 衣若芬著：《游目骋怀：文学与美术的互文与再生》，台北：里仁书局2011年版，第387—441页。

【3】 朱祖谋校，蒋哲伦增校：《尊前集·附金奁集》，南昌：江西人民出版社1984年版，第132—135页。

（续表）

序号	上博本《渔父图》卷题词	序号	《金奁集》中的渔父词
3	斜阳浦里漾渔船，青草湖中欲暮天。看白鸟，下平川，点破潇湘万里烟。	11	冲波棹子橛头船，青草湖中欲暮天。看白鸟，下平川，点破潇湘万里烟。
4	绿杨湾里夕阳微，万里霞光浸落晖。击棹去，未能归，惊起沙鸥扑鹿飞。	10	垂杨湾外远山微，万里晴波浸落晖。击棹去，本无机，惊起鸳鸯扑鹿飞。
5	洞庭湖上晚风生，风触湖心一叶横。兰棹稳，草衣轻，只钓鲈鱼不钓名。	8	洞庭湖上晚风生，风触湖心一叶横。兰棹快，草衣轻，只钓鲈鱼不钓名。
6	月移山影照渔船，船载山行月在前。山突兀，月婵娟，一曲渔歌山月连。无船。		无
7	无端垂钓定潭心，鱼大船轻力不任。忧倾测，系浮沉，事事从轻不要深。	15	偶然香饵得长鳣，鱼大船轻力不任。随远近，共浮沉，事事从轻不要深。
8	风搅长空浪搅风，鱼龙混杂一川中。藏深浦，系长松，直待云收月在空。	13	风搅长空浪搅风，鱼龙混杂一川中。藏远溆，系长松，尽待云收月照空。
9	桃花波起五湖春，一叶随风万里身。钓丝细，香饵均，元来不是取鱼人。	3	桃花浪起五湖春，一叶随风万里身。车苑□，饵轮囷，水边时有羡鱼人。

（续表）

序号	上博本《渔父图》卷题词	序号	《金奁集》中的渔父词
10	钓得江鳞拽水开，锦鳞斑驳逐钩来。摇赪尾，噷红鳃，不羡严陵坐钓台。	2	钓得红鲜劈水开，锦鳞如画逐钩来。从棹尾，且穿鳃，不管前溪一夜雷。
11	五岭烟光绝四邻，满川凫雁是交亲。云触岸，浪摇身，青草烟深不见人。	4	五岭风烟绝四邻，满川凫雁是交亲。风触岸，浪摇身，青草灯深不见人。
12	如何小小作丝纶，只向湖中养一身。任公子，龙伯人，枉钓如山截海鳞。		无
13	雪色髭须一老翁，孤将短棹拨长空。微有雨，正无风，宜在五湖烟水中。	5	雪色髭须一老翁，时开短棹拨长空。微有雨，正无风，宜在五湖烟水中。
14	极浦遥看两岸斜，碧波微影弄晴霞。孤艇小，去无涯，（此处多一字疑为即）那箇汀洲是下家。	7	极浦遥看两岸花，碧波微影弄晴霞。孤艇小，信横斜，那个汀洲不是家。
15	蚱蜢舟人无姓名，葫芦提酒乐平生。香稻饭，滑莼羹，棹月穿云任性情。	14	蚱蜢为家无姓名，葫芦中有瓮头清。香稻饭，紫莼羹，破浪穿云乐性灵。

（续表）

序号	上博本《渔父图》卷题词	序号	《金奁集》中的渔父词
16	重整丝纶欲棹船，江头明月正明圆。酒瓶倒，蓼花悬，抛却渔竿蹋月眠。	12	料理丝纶欲放船，江头明月向人圆。尊有酒，坐无毡，抛下渔竿踏水眠。
未选入		1	远山重叠水萦轩，碧水山青画不如。山水里，有岩居，谁道侬家也钓鱼。

　　据笔者研究，上博所藏吴镇的《渔父图》或在一定程度上受到禅宗文学的影响。[1] 在1—5段中，渔父分别为坐船、坐船听雨、望霞、调船、坐船。在第6首"无船"之后，第6—9段中，渔父分别为垂钓、背向坐船、面向坐船，这三个画面似乎是对垂钓的等待和尝试，第10段虽然出现了垂钓的画面，但从题词中的"忧倾测，系浮沉"来看，垂钓似乎并未进入佳境。紧接着画面被树石所分割，暗示着进入另一个阶段。在10—12段中，三个连续的画面均为渔父手持丝纶，最后一个画面则与第6段一样为后添的诗句，体现渔父垂钓阶段的成功。第13—16段，渔父又进入了如1—5段一样的坐

【1】详见笔者所撰：《明月、锦麟与丝纶：吴镇〈渔父图〉卷中的禅宗源流考轮》，《宋元画史中的博物学研究》，上海：上海人民出版社2018年版，93—139页。

船调船阶段，象征着觉悟和自由，画卷最末的水村楼阁，则使16个画面得以结束。可见全画的图像有层层深入的进境，并非凌乱随意为之。除此之外，图像在细节上与题词关系密切，如第2首"听取虚蓬夜雨声"，渔船上画出支蓬；第3首"看白鸟"，渔父作举头观天状；第8首"藏深浦"，渔父背面坐船；第10首"钓得江鳞拽水开"，渔父做拽钓姿势；第15首"蚱蜢舟人无姓名"中船藏人不见。画面里的渔父形象与题画词之间应是有所关联的。（表4.3.2）

表 4.3.2　上博本《渔父图》画面偶成

元，吴镇，《渔父图卷》，纸本，33 × 651.6 cm，上海博物馆藏。
1—5段

（续表）

6—9段
10—12段
13—16段

　　另一件值得讨论的，是蕴含着民俗文化的藏于台北故宫的吴镇的《双松图》题跋（图4.3.1）。吴镇题云："泰定五年（1328年）春二月清明节，为雷所尊师作，吴镇。"《双松图》被认为是吴镇传世画作中最早的一件，此时吴镇49岁。之所以作于清明节，是因为吴镇为纪念去世的旧友而作此画。关于"雷所尊师"究竟是谁，有两种说法。据陈擎光先生考证，雷思齐（1230—1301年）是一位道士，临川人，曾在江西乌

图 4.3.1　元，吴镇，《双松图》，轴，绢本水墨，180×111.4 cm，台北故宫博物院藏。

石观居住，[1]精通易经和老子；[2]余辉先生则认为应是张善渊，
人称张雷所，[3]史载其至元年间（1264—1294年），曾修苏州
府玄妙观。[4]此两位都是道士。笔者以为从活动地域来看，
张善渊的可能性是较大的。

此外陈擎光指出，画中的双树实为桧树，且在《墨缘汇
观》中被录为《双桧平远图》，但在《石渠宝笈初编》中被定
为《双松图》。这是因为泰定三年（1326年），浙江四明玄妙
观中的桧树曾结为凤冠，当时被视作祥瑞，时人袁桷有《瑞
桧赞》记述了这件盛事，提到绘图并赞之事。[5]吴镇的《双
松图》在四明玄妙观祥瑞出现两年之后所绘，应是以双桧的
祥瑞图像抒发了怀友之情。

在几乎同一时期，即天历二年（1329年），曹知白
（1272—1355年）创作《双松图》（图4.3.2）。画心左侧有双

【1】《江西通志》，见于《景印文渊阁四库全书》史部，台北：台湾商务印书馆1983年版，
第516册，第664页。

【2】陈擎光著：《元代画家吴镇》，台北：台北故宫博物院1983年版，第51页。

【3】余辉著：《画史解疑》，台北：东大图书有限公司1990年版，第374页。

【4】[明] 陈暐编：《吴中金石新编》卷六，见于《景印文渊阁四库全书》史部，台北：台
湾商务印书馆1983年版，第683册，第198页。

【5】按：宋时，双桧作为祥瑞，其出现的场合不止于道教。苏轼也曾在《塔前古桧》诗并
序中提到了双桧："北寺悟空禅师塔，名齐安，宣宗微时师知其非凡人。当年双桧是双童，
相对无言老更恭。庭雪到腰埋不死，如今化作两苍龙。"苏轼还有《王复秀才所居双桧
二首》，其中有句："吴王池馆编重城，闲草幽花不记名。青盖一归无觅处，只留双桧待
升平。凛然相对敢相欺，直干凌空未要奇。根到九泉无曲处，世间惟有蛰龙知。"为双
桧赋予了君子气节。这与曹知白和倪瓒以"双松"、"双树"隐喻君子相惜的意涵是一致的。

图4.3.2 元，曹知白，《双松图》，轴，绢本水墨，132.1×57.4 cm，台北故宫博物院藏。

松耸立，其下有平坡延伸，溪流数叠，远处松林幽远，雾霭深邃。在画面右上边缘处有曹知白的题款："天历二年（1329年）人日，云西作此松树障子，远寄石末伯善，以寓相思。"石末伯善即石抹继祖（1281—1347年），元代黄溍（1277—1357年）所撰《沿海上副万户石抹公（明里帖木儿）神道碑［铭］》中，载其原名明里帖木尔，字伯善，祖上为辽官，姓述律氏。大德七年（1303年），石抹继祖入宫，担任元成宗（1265—1307年）的怯薛，即贴身宿卫。大德十一年（1307年），石抹继祖继承了其父的沿海上万户府副万户之职，率沿海军镇守台州（今浙江省台州市），皇庆元年（1312年），他移镇婺州（今浙江省金华市）、处州（今浙江省丽水市）两州。除了驭军之外，石抹继祖还喜欢和儒士、文人交往。这或是因为继祖幼年起即在浙江生活，以南宋前进士史蒙卿（1247—1306年）为师。"自经、传、子、史，下至名法、纵横、天文、地理、术数、方技、异教外书，靡所不通。"与元代许多汉族文人一样，石抹继祖也无意仕途，40岁时就请求致仕，之后他纵情于台州的山水之间，筑"抱膝轩"为宴游之所，自号太平幸民，著有《抱

滕吟咏》若干卷。[1]

曹知白所书年款"天历二年人日"实有深意。因为正月人日之说最初出自民俗文化，南朝梁宗懔（502—565年）《荆楚岁时记》载：

> 正月七日为人日，以七种菜为羹，翦彩为人，或镂金箔为人，以贴屏风，亦戴之头鬓。又造华胜以相遗。登高赋诗。

> 注引董勋《问礼俗》曰："正月一日为鸡，二日为狗，三日为猪，四日未羊，五日为牛，六日为马，七日为人。以阴晴占丰耗。正旦画鸡于门，七日帖人于帐。"

> ……

> 董勋曰："人胜者，或剪彩，或镂金箔为之，帖于屏风上，或戴之，像人入新年，形容改从新也。"[2]

由此可见，"人日"素有剪、镂与画人像，以及登高

[1] ［元］黄溍撰，王颋点校：《黄溍全集》，天津：天津古籍出版社2008年版，下册，第691—694页。按：该处元史中的载录与元人胡祗遹书写的《石抹氏神道碑》不符，《沿海上副万户石抹公（明里帖木儿）神道碑［铭］》取元史所载，应为表述也先对元朝忠诚之意，而石抹继祖自号"北野兀者"更无反对元朝之意。

[2] ［梁］宗懔撰，宋金龙校注：《荆楚岁时记》，太原：山西人民出版社1987年版，第15—16页。

的传统。另《事物纪原》卷一"人日"条云："东方朔《占经》曰：岁正月一日占鸡，二日占狗，三日占羊，四日占猪，五日占牛，六日占马，七日占人，八月占谷。其日清明温和，为蕃息安泰之侯；阴寒惨烈，为疾病衰耗之征。"[1]人日占卜的习俗，在隋唐后则发展为期许或祝福，唐诗中以人日为题的赠友与怀友诗为数众多，如宋之问（656—712年）有《军中人日登高赠房明府》，孟浩然（689—740年）《人日登南阳驿门亭子，怀汉川诸友》，刘长卿（726—786年）《酬郭夏人日长沙感怀见赠》等。可以认为，双松象征的就是曹知白和石末伯善二人惺惺相惜的"自画像"。上述曹知白与吴镇的题跋反映了文人交往中的民俗文化，是一份对画面物象意涵的阐释。

许春光曾将吴镇的题画分为四种类型，"密集分段""点缀空间""呼应画面""书画相间"，《渔夫图》应属第四类。[2]《双松图》的题款虽无形式的特色，但道出了图像的隐喻，可称为"书画互显"。由此亦可见以吴镇、曹知白等为典型的元

【1】［宋］高承撰，［明］李果订，金圆、许沛藻点校：《事物纪原》，北京：中华书局1989年版，第10页。

【2】许春光撰：《书画通灵：吴镇书艺理念与题画书法》，《中国书法》2021年第9期。

代士人题画形态的多样与丰富。

二、"玉山雅集"中的交游题跋

一般认为，元代后期昆山富豪顾瑛（1310—1369年）主持的"玉山雅集"，是众多雅集中影响最大的，最有典型性的活动。关于这一课题，有诸多学者展开过研究，这里主要借鉴王进的博士论文《元代后期文人雅集的书画活动研究》、[1]曾莹的博士论文《玉山雅集与元末诗风研究》进行论述。[2]

根据学者郑嘉晟的研究，元初忽必烈（1215—1294年）对江南士人采取了一定的优惠政策，包括征收较轻的赋税，纵容兼并土地，允许江南地主参政等。江南的士人们由此获得了较为宽松的生活环境，苏杭一带的经济得以发展，许多士人不用做官也能过得富庶悠闲，具有了营造文化生活的经济基础。[3]再如钱谦益《列朝诗集小传》甲前集"张简"条中载："胜国时，法网宽大，人不必仕宦，浙（同浙）中每岁有诗社，聘一二名宿如杨廉夫辈主之，宴赏最厚。"赠礼中甚

【1】 王进撰：《元代后期文人雅集的书画活动研究》，中国艺术研究院2010年博士论文。
【2】 曾莹撰：《玉山雅集与元末诗风研究》，中山大学2005年博士论文。
【3】 郑克晟撰：《元末的江南士人与社会》，《东南文化》1990年第4期。

至有"黄金一饼""白金三斤，一镒"等，确实十分丰厚。[1]

"玉山雅集"可谓是此类集会发展到盛期的产物。王进在论文中曾指出"玉山雅集"的几个特点。首先是规模之大，有确切记载到过玉山佳处的文士有一百多位，实际与顾瑛的交游人士有近400位；第二是几乎所有重要的文人画家都频繁地参与其中，如倪瓒、陈汝言、曹知白、马琬、张渥、王蒙、黄公望、张雨、赵元、杨维祯[2]、泰不华、萨都剌、虞集、王逢、周伯琦等。第三是跨度广阔。如参与人士由不同的年龄、文化、阶层、民族和信仰的文人组成，前后持续将近二十年。因此"玉山雅集"可谓是江南画坛与文坛的一大盛事。

早期与顾瑛雅集的士人有泰不华、萨都剌、赵奕等。至元五年（1339年），柯九思访问顾瑛，可谓是雅集的开启之时；至正六年（1346年），萨都剌（约1300—1350年）来到玉山，与顾瑛一起宴饮。现存萨都剌的画作《严陵钓艇图》中出现了

[1] ［清］钱谦益著：《历朝诗集小传》，上海：上海古籍出版社1959年版，上册，第30页。

[2] 按：关于杨维祯之名究竟取"祯"或"桢"字，学界多有争论，不再赘引。笔者以为综合来看，从他的兄弟名"维植""维柢"，杨字"廉夫"来看，他的本名应为"桢"；但他在实际题写姓名和钤印中则使用"祯"（《霹字窝铭》《竹西草堂卷》《行书沈生乐府序页》等），也有使用"桢"（《城南唱和诗帖》《梦游海棠诗卷》等），十分随意。甚至如《城南唱和诗帖》，款识为"桢"，印章却为"会稽杨维祯印"。因此"祯"或"桢"二字皆不能视为误，本文与上海博物馆2021年"万年长春"上海历代书画展统一，取"祯"。

"诗塘"自题，从接纸的情况来看，题跋与画面纸质不同，因此这也是较早期专为题跋而装的"诗塘"之例。内容为：

> 山川牵惹心我旌，迢遰驱驰万里程。跣步薜分声坼坼，瀑流涧汇声砰砰。钓竿台上无形迹，丘壑亭中有隐名。富贵可遗志不易，鼎彝犹似羽毛轻。予自都门历南，跋涉驱驰，奔走几半万里。闻严台钓矶山秀环拱，碧水澄渊，余强冷启敬共登，既而游归，启敬强余绘图，漫为作此。至元己卯（1339年）八月燕山天锡萨都剌写并题于武林。

题跋的内容明确显示，《严陵钓艇图》（图4.3.3）是萨都剌在1339年，与元代道士冷谦同游浙江桐庐县南边汉代隐士严光钓鱼之地严陵后所画。画面右实左虚，为"一江两岸"之变体，一小船上二士人，游弋于江中，暗示与冷谦出游之事。萨都剌是元代文学家，祖先为西域人，他出生于雁门（山西代县西北），虽然泰定四年（1327年）三甲进士及第，但一生仅为低级官吏。[1]《严陵钓艇图》的题跋显示其交游的

【1】《大汗的艺术：蒙元时代的多元文化与艺术》，台北：台北故宫博物院2001年版，第314页。

图4.3.3 元，萨都剌，1327年，《严陵钓艇图》，轴，纸本水墨，本幅58.7×31.9 cm，诗塘26.7×31.8 cm，台北故宫博物院藏。

纪念价值，但由于带有一定程式化的文人画风，因此题跋是
对画作内容的进一步说明，即何传馨先生提出的所谓"画意
的延伸"。[1] 此外也能见出萨都剌的行草书带有朴实浑厚之
风，书名为文名所掩，显示了多元民族的汉化与融合。

　　至正八年（1348年），顾瑛的玉山佳处建造基本完成，
这一年二月十九日举办了盛大的聚会，同时也为欢迎杨维
桢（1296—1370年）的到来。在雅集上，众人以"爱汝玉山
草堂静"分韵题诗，张渥（不详—1356年前）作《玉山雅集
图》。杨维桢在《雅集志》中按照画面展开，对诸人的活动作
了一番描述，似有模仿传"西园雅集"中李公麟作《西园雅
集图》，米芾作《西园雅集图记》之意。虽然该画不存，但通
过杨维桢所言"右玉山雅集图一卷"可见，《雅集志》是附于
画后的第一个题跋。[2] 而张渥作为白描人物名手，也正与李
公麟在画史中的形象呼应。[3] 此外王蒙、陈贞也曾画过《玉

【1】 何传馨撰：《元代书画题咏文化：以李士行〈江乡秋晚〉卷为例》，《故宫学术季刊》
　　　2002年第4期。
【2】 ［明］李日华撰，郁震宏、李保阳点校：《六研斋笔记》二笔卷二，《六研斋笔记·紫桃
　　　轩杂缀》，南京：凤凰出版社2010年版，第207—209页。
【3】 王进撰：《元代后期文人雅集的书画活动研究》，中国艺术研究院2010年博士论文，第
　　　35、101页。

山草堂图》，不过现在都已经散佚了。

　　至元末，赵元（不详—1372年）绘制了玉山雅集的晚期画作《合溪草堂图》（图4.3.4）。此时由于元末农民起义爆发，玉山雅集衰败，草堂焚毁之后，顾瑛移居嘉兴合溪别业，《合溪草堂图》正是为此而作。顾瑛本人在画上题跋道："草堂卡筑合溪浔，竹树萧森十亩阴。地势北来分野色，水声南去是潮音。门无胥吏催租至，座有诗人对酒吟。往返还能具舟楫，按图索景倍幽寻。余爱合溪水多野阔，非舟楫不可到。实幽栖之地，故营别业以居，善长为作此图甚肖厥景，因题以识。湖中一洲乃'澄性海'，所住潮音菴也。至正癸卯冬至日识，金粟道人顾阿英，试温子敬笔，书于玉山草堂。"此外画面右边有赵元的篆书款识："莒城赵元为玉山主人作合溪草堂图"。赵元本人时常参加玉山草堂的雅集，也常为文人倡和作画。画中水景一角，屋内士人静坐，屋外二士人相谈甚欢。从顾瑛的题跋来看，他仍然颇为享受此地宁静隐居的心境。[1]

【1】 钱镜撰：《雅集与图绘：赵原〈合溪草堂图〉卷解析》，《荣宝斋》2017年11期。

图 4.3.4　元，赵元，《合溪草堂图》，纸本墨笔浅设色，84.3×40.8 cm 上海博物馆藏。

三、元末松江士人书画题跋

类似的群体题诗文的现象发展到元末，达到了高峰。由于元末战乱，杨维祯、马琬、张中等一批文化精英又避乱聚集于松江一带，在此地多有诗画交游的实物与载录。[1]

元代人时有以隶书题跋，以示尊敬的实例。如柯九思《晚香高节图》中，即由虞集隶书题跋："敬仲此幅，清楚出尘，真平日合作也。奎章阁侍书学士虞集题。"再如藏于台北故宫博物院的方从义《山阴云雪图》，也用隶书自题："山阴云雪"四字，并以隶书笔意书："金门羽客方方壶仿高尚书，为芹美学士作于沧州阙里。"题跋有这样的现象，款识也不例外。在书稿付梓之际，笔者读到程渤的论文《从元人画款的变革论到篆隶书体在元代的复兴》，[2]也谈到元末的篆隶书款使用已经非常广泛，程渤将有年款的作品进行了排列，但部分作品的真伪及篆隶书体尚有争议（删去部分），部分未获清晰图版故空栏，现转引如下（表4.3.3）。

【1】 施錡撰：《从"万年长春"看上海地域美术史的汇聚》，《澎湃新闻》"古代艺术版"2021年7月21日。
【2】 程渤撰：《从元人画款的变革论到篆隶书体在元代的复兴》，《中国书法》2021年第9期。

表 4.3.3 部分元人篆隶画款（程渤文）

作　者	作　品	时　间	藏　地	款　识
王　渊	桃竹锦鸡图	至正三年（1344年）	山西博物馆	
李　升	淀山送别图	至正六年（1346年）	上海博物馆	
张　渥	九歌图	至正六年（1346年）	上海博物馆，吉林省博物馆	
王　渊	梅花水仙图	至正七年（1347年）	上海博物馆	
王　渊	秋景鹑雀图	至正七年（1347年）	克利夫兰艺术博物馆	
王　渊	花竹山禽图	至正七年（1347年）	印第安纳波利斯艺术博物馆	

作 者	作 品	时 间	藏 地	款 识
赵 雍	临李公麟人马图	至正七年（1347年）	弗利尔美术馆	
王 渊	桃竹锦鸡图	至正九年（1349年）	故宫博物院	
马 琬	暮云诗意图	至正九年（1349年）	上海博物馆	
曹知白	贞松白雪轩图	至正十二年（1352年）	台北故宫博物院	

（续表）

作　者	作　品	时　间	藏　地	款　识
王　蒙	林麓幽居图	至正二十一年（１３６１年）	芝加哥艺术学院美术馆	
赵　元	合溪草堂图	至正二十三年（１３６３年）	上海博物馆	
张　羽	松轩春霭图	至正二十六年（１３６６年）	大都会艺术博物馆	

　　傅申曾指出，至元代后期，书写隶书的人士逐渐增多。[1]笔者以为，这样的书法史实，在元末松江一带的题跋中体现得较为明显。现藏于台北故宫博物院的马琬《秋林钓艇图》中（图4.3.5），

【1】 傅申著，葛鸿桢译：《海外书迹研究》，北京：故宫出版社2013年版，第60页。

图 4.3.5　元，马琬，《秋林钓艇图》，轴，纸本墨笔，92×38 cm，台北故宫博物院藏。

画心上方有时人陶宗仪（字九成，1329—约1412年）题跋："柔兆
涒滩八月望，余侍原实孙先生过杨翁，留饮竟日，焚香啜茗，
雅论清事。酒余，翁出扶风马文璧氏所画树石一幅，上有臧
祥卿沤鸟，求孙先生题咏。翌日诗成，命予作篆籀，迺书于
上，姑此以识岁月云。上南村陶九成。"

题跋中虽言"篆籀"，但实际是作隶书，可见题跋中的隶
书和篆书，都有表达尊敬的古意。"柔兆涒滩"是为"丙申"，
应是1356年。竹西处士杨翁是松江隐士杨谦。臧祥卿也是元
代的文人画家。此处的璜溪，就是位于今上海市金山区中西
部的吕巷。吕巷镇始建于宋代，原名"璜溪"，后因元代名士
吕良佐（1295—1359年）身居于此，故名为吕巷，中淞指的
是吴淞江地区。据陶喻之先生的研究，晚清姚裕廉、范炳垣
修辑、戎济方标点《重辑张堰志》卷六志《人物》列传上载，
可以确认这位与上海璜溪处士吕良佐齐名的元末大隐杨谦的
具体籍贯为今上海市金山区张堰镇人。[1]

同样用隶书自题的，有前述元代李升的《淀湖送别图》
（图4.3.6），图式近于元代常见的"送别图"。落款道："高士

【1】陶喻之撰：《关于杨谦本事与马琬等的沪上创作》，《东方早报》2013年11月11日。

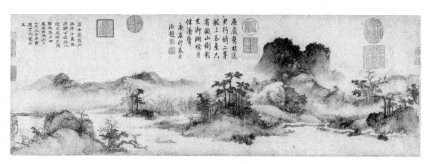

图4.3.6 元，李升，《淀湖送别图》，1346年，纸本设色，23.0×68.4 cm，上海博物馆藏。

蔡霞外主席冲真观，同谊公为诗以送之，复作是图，以志岁月云。至正丙戌（1346年）六月十又三日，升再题于元览方丈。"元览方丈即元代著名道士杭州人王寿衍（1273—1353年），其于延佑元年（1314年）授弘文辅道粹德道人，领杭州路道教事。[1]题跋道出该图的来由，书风章法，与陶宗仪略似。另元代人尤存有《送李紫篔归淀山草堂》赠之："积玉溪头水拍天，草堂只在淀山前。"在克利夫兰所藏的李升《维摩说法图》中，其落款即为"紫篔生李升识"。

台北故宫博物院所藏的杨维祯《岁寒图》轴（图4.3.7），其上有杨维祯和门人的题跋，均为诗歌的形式。题跋显示，至正九年（1349年），杨维祯到松江府吕良佐所办璜溪义塾

【1】《万年长春：上海历代书画艺术特集》，上海：上海书画出版社2021年版，上册，第210页。

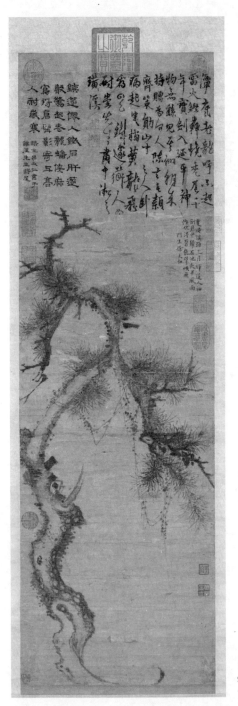

图4.3.7　元，杨维祯，《岁寒图》，轴，98.1×32 cm，纸本水墨，台北故宫博物院藏。

（在今上海金山吕巷）讲授《春秋》，吕心仁和徐大和应是在吕巷所收的门生，与《杨维桢年谱》可以对应。[1]此外，吕心仁的题跋，亦用隶书撰写，书风近乎李升和陶久成。

杨维桢：

潭底老龙呼不起。雷火铿轰烧秃尾。千年宝剑入延平。神物无颣见其似。朝来持赠为何人。陈玄毛颖齐策勋。山中之人卧病起。笔梢黄龙飞为云。铁篆道人为耐堂先生画中淞之璜溪。

印记：廉夫、边梅

吕心仁：

铁篆仙人铁石肝。篆声惊起老龙蟠。倭麻写得苍髯影，寄与高人耐岁寒。诸生吕心仁书于铁厓先生诗尾。

印记：华亭吕心仁希颜私印

【1】 孙小力著：《杨维桢年谱》，上海：复旦大学出版社1997年版，第154页。

徐大和：

　　双璜溪头三月辉。道人袖剑月中归。石池夜半风雨
作，化得苍龙擘峡飞。门生徐大和。

　　最后，元末的群题，体现了士人交游的广泛，绘画在绘
制之时，似乎已经留下了充分的题跋空间，体现出图像对题
跋的让位。群题的开端，一般从右上部开始，逐渐向中间移
动。但文化领袖式人物的题跋，也可能出现在中央最为醒目
之处。

　　台北故宫博物院所藏的张中《桃花幽鸟图》（图4.3.8），
是一件最能体现元末士人群题的绘画。当时的文坛领袖杨维
祯以独特的书体题于正中，显示了立轴群体题跋的内在规律。
其中顾禄的题跋采用了如陶宗仪、李升、吕心仁相类的隶书
书体。

　　此外《桃花幽鸟图》中的题跋已经超越了单纯与映衬
画面和赞语画艺的特点。（表4.3.4）在何传馨看来，题跋
的内容大致有两种意涵，一是表达与画家的情谊，如杨维

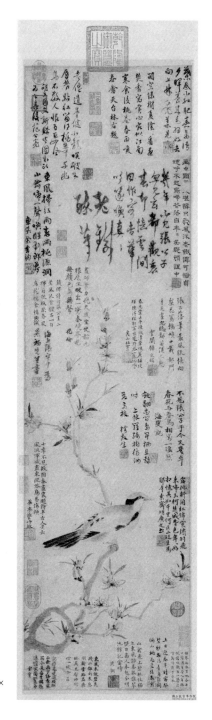

图 4.3.8　元，张中，《桃花幽鸟图》，112.2 × 31.4 cm，纸本墨笔，台北故宫博物院藏。

表 4.3.4　《桃花幽鸟图》中的群题

叶见泰	叶底小红肥，春禽语夕晖。养成毛羽好，去向上林飞。叶见泰。	江山□兴
林　右	闲窗绿树夏阴阴，看画焚香寓赏心。宛似江南寒食后，桃花春雨唤春禽。天台林右题。	林氏右民
范公亮	老仙遗墨健如龙，笑破朱唇几点红。留得桃花与幽鸟，不教人恨五更风。胡生同文新购此图求题，为书其后。范公亮。	范寅仲印、吴东、鹿吝州生
顾　禄	画中题（缺二字）堪怜，只爱风流老铁仙。可惜贞魂呼不起，鸟啼花落自年年。吴郡顾谨中。	顾禄谨中、素行
杨维祯	几年不见张公子，忽见玄都观里春。却忆云间同作客，杏华吹笛唤真真。老铁醉笔。	廉夫、铁笛道人
余季约	东风扫红雨，春满桃源洞。山禽啼一声，唤醒刘郎梦。东吴余季约。	海□
顾文昭	张公落笔最风流，忆向梨花写鹁鸠。十载都门重见画，忽听邻笛使人愁。云间顾文昭。	卧游轩
杜宗一	春光堂上午熏微，清簟疏帘映晚晖。忆得临轩写幽趣，野花山鸟总依依。昆山杜宗一。	宗原
花　纶	画师笔力挽天成，坐使韶光眼底生。做出一场春境界，花无颜色鸟无声。花纶。	
伯　诚	铁仙诗句张公画，二老风流昔擅名。一自樽前歌板歇，春风鸟花总含情。伯诚。	

（续表）

袁　凯	不见张公子，于今又几年。春花与春鸟，相对一凄然。海叟凯。	
石光霁	敛翮花间鸟，早栖且暂时。上林罗绮树，待汝有高枝。樗散生。	石光霁印、雪□轩、□南小山
吴孟勤	露桃新开红锦窠，绣羽飞来啼玉柯。楚城春色年年好，相忆其如千里何。匡山迁生为郦庠素斋胡广文书。	吴孟勤印、听雨斋
管时敏	十年不见故园春，画里题诗半古人。老去风流浑减尽，东风花鸟易伤神。华亭管时敏。	戊寅管生
丁子木	鹊声初报碧桃春，源口惊传有晋人。自启幌窗吹铁笛，一声清唱为谁新。丁子木。	
朱　京	上日迎春早，晴窗启碧纱。忽传青鸟信，开遍小桃花。庐陵朱京。	朱京印
贝　翱	山禽飞上碧桃枝，独立东风（"语"字点去）喜报谁。翠幌日高人未起，分明池馆记当时。贝翱。	春雨轩
公　祐	东风未放碧桃残，山鹊南来息羽翰。云路高飞终万里，暂时聊借一枝安。公祐。	
云　霄	记得桃花破暖红，山禽飞下语春风。而今见画生惆怅，遥忆家园似梦中。云霄。	

祯题曰："几年不见张公子，忽见玄都观里春。却忆云间同作客，杏华吹笛唤真真。"再如顾谨中题："画中题（缺二

字）堪怜，只爱风流老铁仙。可惜贞魂呼不起，鸟啼花落自年年。吴郡顾谨中。"另一类则是以诗意论画，但带有自我心境的表露。如叶见泰："叶底小红肥，春禽语夕晖。养成毛羽好，去向上林飞。叶见泰。"樗散生："敛翮花间鸟，早栖且暂时。上林罗绮树，待汝有高枝。樗散生。"此二跋则有期许用世之意。[1]诸位士人所题内容虽然论及绘画，但实际上是一份交游互动的"友圈"记录。与朝廷群臣相比，落款有姓名、表字、名号，且不用"谨题""敬书"等语。

由以上可见，从元代中期画幅中或画幅后大量题跋的出现，到"玉山雅集"，元末松江地区文人交游群体的兴起，元代中后期的文人画题跋已经开创明清群题群咏之风。大多数题跋与早期押署、跋尾的鉴定功能渐行渐远，甚至对书画本身往往也是泛泛而论，更多地留下了交游倡和的痕迹。

【1】 何传馨撰：《元代书画题咏文化：以李士行〈江乡秋晚〉卷为例》，《故宫学术季刊》2002 年第 4 期。

第四节　受中国文化影响的日本
"诗画轴"题跋

南宋（1127—1279年）时期，日僧荣西（1141—1215年）在日本仁安三年（1168年）搭乘商船入宋，在明州接触到禅宗，文治三年（1187年）第二次入宋，到天台山万年寺跟随临济宗黄龙派第八代虚庵怀敞（约1187—1191年）学习，后又随侍其主持天童寺，至南宋绍熙二年（日本建久二年，1191年），获得法衣（僧伽梨）、临济宗传法世系图、挂杖、应器（钵）、宝瓶、坐具等，并赠书，后回归日本，将黄龙派的禅法传入日本，在筑前（福冈）博多建造了圣福寺，在京都创建建仁寺（1202年）等，并到各处传法，被认为是日本禅宗（临济宗）的祖师。[1]

南宋时代的画作《送海东上人归国图》（图4.4.1），被认为是可能为荣西所作，也被称为《荣西禅师归朝图》。该画为立轴，岸边画双松，草亭，有五位士人正拱手送

【1】 杨曾文著：《日本佛教史》，北京：人民出版社2008年版，第285页。

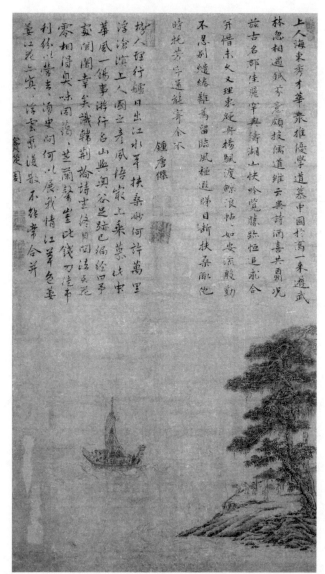

上人海東秀才華彙推優學道慕中國於為一來遊武
林忽相遇鉄芥意頗投儒道雖云無詩酒喜共觴況
茲古名郡生逢寧與疇湖山快吟覽滕蚊恒追承合
牙惜末文又理東廷斫楊颿渡鯨浪帖、如安流殷勤
不忌別緒絡難為留臨風極遊晴日新扶桑前也
時託芳亭遺龍脊令不

　　　　鍾唐傑

搆人程行艫日出江水平扶桑渺何許萬里
滄滄濱上人國之産風悟險上乘慕伐宋
華風一錫事游行名山與奧谷芝斑已徧經回平
蒙闍闊幸笑識韓輪詩生修日間誥延花
零相得臭味周謂、芝蘭鬱崖此錢刀信本
利緣以蓼志源史剛何心展我情江草色差
姜江花上嘆浮雲罪後散不離帝合并

　　　　　　　竇從周謹

图4.4.1　南宋，钟唐杰、窦从周赞，《送海东上人归国图》，纸本墨画淡彩，63.6×36.3 cm，神奈川常盘山文库藏。

别，海中有一帆船，荣西禅师正回头道别。整件画作的风格颇为质朴，是南宋时代士人画的面貌。题跋者是钟唐杰和窦从周（1135—1196年），均采用了五言诗的形式。钟唐杰生平不详，应是一位儒生，在诗中提到在杭州相遇，一起饮酒作诗和游览湖山的友情。窦从周是朱熹（1130—1200年）的门人，在诗中提到两人精神上"臭味相投"，以及依依惜别的友情。从画面的形式来看，上半部大幅空白，应是故意为"送别"之题跋而留。类似的作品流传入日本的有多件，对后世日本禅僧的"诗画轴"形成了深远的影响。

钟唐杰题跋：

上人海东秀，才华众推优。学道慕中国，于焉一来游。武林忽相遇，针芥意相投。儒道虽云异，诗酒喜共酬。况兹古名郡，佳丽罕与俦。湖山快吟览，胜迹恒追求。合并惜未文，又理东归舟。扬帆渡鲸浪，帖帖如安流。殷勤不思别，缱绻难为留。临风极暇睬，目断扶桑陬。他时托芳字，还能寄余不。钟唐杰。

窦从周题跋：

> 榜人理行舻，日出江水平。扶桑渺何许，万里浮沧
> 溟。上人国之彦，夙悟最上乘。慕此宋华风，一锡事游
> 行。名山与奥谷，足迹已偏径。日予处阛阓，幸矣识韩
> 荆。论诗坐终日，闻语天花临。相得臭味同，蔼蔼芝兰
> 馨。岂比钱刀徒，市利纷以营。去去须曳闲，何以展我
> 情。江草色萋萋，江花亦霙霙。浮云聚复散，不能常合
> 并。窦从周。

宋元时代发展出的类似的诗画群体题跋方式，对室町
时代（1336—1573年）的日本画造成了很大的影响。发
展出具有诸多诗文题跋的画作，一般采用长方形的立轴形
式，本幅的上部空出以题写诗文，日本称之为"诗画轴"。
现藏于日本藤田美术馆的《柴门新月图》（图4.4.2），被
认为是日本禅宗范围内最早的"诗画轴"，根据日本学者
岛田修二郎的论考，室町时代的诗画轴主要有三种，即诗
意图、书斋图和送行图，这些画题其实都是从中国传入日

图4.4.2 （日）室町时代，玉畹梵芳等赞，国宝，《柴门新月图》，1405年，纸本墨画，119.4×43.3 cm，大阪藤田美术馆藏。

本的。[1]如上文中的《送海东上人归国图》，就是送别图的案例。该画约作于日本应永十二年（1405年），"柴门新月"一语出自杜甫（712—770年）作于乾元二年（759年）自陇右赴成都后所作的《南邻》诗的最后一个对句："锦里先生乌角巾，园收芋栗不全贫。惯看宾客儿童喜，得食阶余鸟雀驯。秋水才深四五尺，野航恰受两三人。白沙翠竹江村暮，相送柴门月色新。"[2]

在卷轴的上方，题写有十八位室町时代的禅僧的赞语，他们是五山文学的领袖，南禅寺第四十四世住持义堂周信（1325—1388年），以及他的同门绝海中津（1336—1405年）门下的南禅寺的僧人们。他们选择杜甫《南邻》诗来创作诗画轴，是有现实的象征意义的。因为图中杜甫相送朱山人的情景，与禅僧们在南溪共同修行的友情相合。同时，这件画作也是禅僧们赠予邻近的一位友人南溪的礼物，在书写序言的禅僧玉畹梵芳（1348—1420年）的文中可见，南溪是一位年轻英俊的僧侣，具有"风流美姿"。这种诗意与现实的契合

【1】 Joseph D. Parker, Zen Buddhist Landscape Arts of Early Muromachi Japan(1336—1573年)[M]. State University of New York Press, 1999, p.56.

【2】 ［唐］杜甫撰，［清］仇兆鳌注：《杜诗详注》，北京：中华书局1999年版，第760—761页。

体现了当时禅僧圈子里的交游方式：

题柴门新月图寄

南邻故友诗序

杜少陵诗、白沙翠竹江村暮、相送柴

门月色新。乃描出实景可观。于是龙门

诸公拟少陵、以题柴门新月图寄南邻

故人之诗若干首、各自书于一轴。词翰异品。

披阅之，所图也诗之无声者。所题也画之有

声者。二者兼***不可不赏。而不知*南邻

故人者谁欤。诸公既摅乡慕之怀、**有

君子之道。及询之、或者曰、其人侨**。讳

*周、字南溪。风流美姿、稽*超伦。

*欤。亶然则彼美之与画诗、**三杰

。但愧不敏*列于诗画之冠篇

首。岂免唐突西施之嘲也。时应永

*祀龙集旃蒙作噩夷则上澣**也。

散人玉宛子梵芳

铃印：（不明）（白文）玉畹（白文）

　　此序作于乙酉年（1405年），也是画作时间的下限。[1]在玉畹的绪言中提到了"无声诗"与"有声画"，令人想起黄庭坚的诗句："淡墨写出无声诗。"也是中国临济宗禅画的特色。日本学者高桥范子认为，中国唐宋以来，尤其是宋代苏轼（1037—1101年）和黄庭坚文人圈中诗书画"三绝"延续的传统，也正是日本应永时期"诗画轴"的理想境界。微妙的是，在玉畹的序言中，提到了"三杰"，当时日本禅僧的文字游戏，即将"诗书画"三绝改为"少年僧与诗画"之三杰，体现了禅林别样的情趣。[2]余下的题诗都围绕着月色和送别这两个画题，如表4.4.1所示：

表4.4.1　18首禅诗及其作者

序号		禅　诗
1	玉泉玄瑛	可人踏月＊＊荆，今夕清光＊＊明。双影谁怜双别后，图画留取此时情。 洛师玄英 钤印：（不明）（白文）

【1】（日）岛田修二郎、入矢义高：《禅林画赞：中世水墨画を読む》，东京：每日新闻社1987年版，第1833页。

【2】（日）高橋範子：《水墨画にあそぶ：禅僧たちの風雅》，东京：吉川弘文館2005年版，第89、93页。

（续表）

序号		禅　诗
2	大因良由	老杜诗中曾见之，江村月色趣何为。偶然今日思量着，情在柴门相送时。 山阴良由 钤印：因大（朱文）
3	太白真玄	开门水竹暎烟萝，相送江村一半过。明月不知人别苦，等闲只傍九霄多。 河东真玄 钤印：河东真玄（白文）
4	**中觉	修竹江头 * 日低，沙堤水落有微蹊。柴门相送独归处，新月 ** 衣上楼。 中觉 钤印:(不明)（朱文鼎印）
5	玉畹梵芳	近水柴荆竹似云，偶来清话竟斜曛。赏心美景相兼少，迎月如何却送君。 * 里梵芳 钤印：玉畹（白文）
6	**大显	江村月白水如霜，残霭沈沙竹露香。相送出门犹不忍，何时又共踏清光。 备阳大显 钤印：山 *（白文）
7	**见松	画里幽人如鹤清，柴门相送月方明。月明尚解随人去，独夜幽幽别后情。 水西见松 钤印：东关散士（朱文）
8	**桂明	翠竹白沙江绕村，云端微月正黄昏。如今溪上送君去，双影它时独倚门。 若耶桂明 钤印:(不明)（白文）

（续表）

序号		禅　诗
9	**圣深	邻人相送我那胜，月照柴荆情益赠。岂若前宵风雨底，空床有待对青灯。 若州圣深
10	古标大秀	翠竹柴门江水湄，相携无语步迟迟。薄情偏是黄昏月，不照来时照去时。 伊川大秀 钤印：如大（白文）
11	**中昊	竹锁暮烟门半开，江村送别路萦回。多情相顾无他语，尚问何时踏月来。 河东中昊 钤印：西清（朱文）
12	元璞慧洪	出门咫尺接南邻，近别何心转怆神。仰面羡看天上月，江村一夜送随人。 京师慧洪
13	**谦恕	水竹村深暮霭生，开门沙径似霜明。一秋日*今宵别，偏照迟迟送客情。 丹崖谦恕 钤印：谦恕（白文）
14	**志询	连水衡茅幽意深，蹊回沙白竹阴*。送人同踏江天月，来往风流应**。*纪志询 钤印：不明（朱文鼎印）
15	**全材	竹翠沙明暮色微，徐徐踏月出柴扉。清光自是无偏照，一半相随趁独归。 洛水全材
16	抱节中孙	门对江流竹映沙，黄昏归路岂云赊。相留欲看初生月，只尺南涯与北涯。 信阳中孙 钤印：抱节（白文）

序号		禅　诗
17	庆年永贺	柴门傍水竹参差，潇洒来寻幽处期。却惜南邻归路近，迟迟相送月明时。 江东永贺 钤印：不明（白文）
18	惟肖得岩	送客柴门暮，留欢每不忙。天从沙际黑，月自竹梢凉。巾影似临水，履痕如冒霜。徐穿南陌去，夜气透衣裳。 山阳得岩 钤印：惟肖（朱文）

在题诗的十八人之中，玉畹、抱节、惟肖和庆年四人，是义堂周信的门人，太白、元璞是绝海永中的门人。惟肖得岩（1360—1437年）是当时南禅寺的首座弟子，义堂门下的俊才，也曾受到绝海的教诲，他的题诗所在的位置，和大弟子玉畹所作的序一前一后，起到了引领的作用，也代表禅僧们对友人赠画作了感谢。

由此可见，诗画轴的《柴门新月图》的形式和内容，选择"柴门新月"这一联诗句，以及画出"新月"之时，都是为营造禅僧们的雅集和赠友气氛服务的。这也是《柴门新月图》诗画轴，因其隐居交游的诗意，成为室町禅僧交游纪念

图 4.4.3 《柴门新月图》中的群题

较早的范例的关键原因。而从画面的形式来看，与元代士人的群题画轴基本一致，无疑是中国题跋文化传承和交流的产物。

第五章 《潇湘卧游图》：南宋与明清人士题跋对比个案

　　本章主要论述的内容，是南宋士人群题与明清文人题跋的比较，并以南宋李生《潇湘卧游图》为例进行说明。

　　自北宋始，"潇湘八景"逐渐成为禅画的重要母题。到了南宋，"禅院五山"中的余杭径山寺，钱唐灵隐寺、净慈寺都在临安一带，流风所及，南宋的宫廷和禅林也都热衷于创作"潇湘"诗画。然而牧溪和玉涧的《潇湘八景画》虽流传到了日本，但均遭裁切，为相关主题的研究留下了遗憾。而现藏于东京国立博物馆的李生（生卒年不详）的《潇湘卧游图》，从画面到题跋都堪称完整，是值得深入探讨的个案文本。

　　《潇湘卧游图》的题跋基本完整，分析过画面之后，下文将做逐一解读，从题跋出发看该画的文化背景和交游禅修等

功能。《潇湘卧游图》现存的全部题跋共14条，可分为两个部分，第一部分是南宋士人的群体（9条），第二部分是明清到民国的后人题跋（5条）。

第一节　南宋诸家群题

第一位题跋者是南宋的葛郯（图5.1.1）：

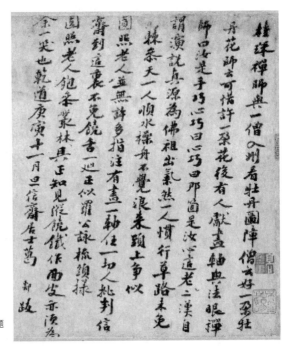

图5.1.1　第一位题跋者，南宋葛郯。

　　桂琛禅师与一僧入州看《牡丹图》障，僧云"好一朵牡丹花"，师云"可惜许一朵花"。后有人献画轴与法眼禅师，曰："汝是手巧？心巧？"曰："那个是汝心？"这二老汉自谓演说真源佛祖出气。然一人惯行草路，未免□棘参天；一人顺水操舟，不觉浪来头上，争似圆照老人并无许多指注，有画一轴，任一切人批判。信斋到这里，不免饶舌一巡，正似罗公咏梳头样。圆照老人饱参丛林，具正知觉，纵饶铁作面皮，亦须为余一哭也。乾道庚寅（1170年）十一月旦，信斋居士葛郯跋。

　　关于葛郯的生平资料，宋代的谈钥（活动于12世纪）在所撰的《嘉泰吴兴志》卷十七《进士题名》中，记载了葛郯是绍兴二十四年（1154年）的进士。[1]《文献通考》卷二百四十六《经籍考》七十三载其有《信斋词》一卷，[2]信斋与葛郯的落款斋号一致。张栻（1133—1180年）的《多稼亭记》撰于辛卯年的八月甲寅，应是乾道七年（1171年），其

【1】［宋］谈钥撰：《嘉泰吴兴志》，《宋元方志丛刊》，北京：中华书局1990年版，第5册，第4830页。

【2】［元］马端临撰：《文献通考》，北京：中华书局1986年版，第1946页。

中提到将书以寄葛郯问（葛郯，字谦问）通判州事吴兴。[1]
《五灯会元》卷二十载则载录了葛郯曾任吴兴知府，同时也是
颇有造诣的修禅居士：

> 知府葛郯居士，字谦问，号信斋。少擢上第，玩意
> 禅悦。首谒无庵全禅师，求指南。庵令究即心即佛，久
> 无所契。请曰："师有何方便，使某得入？"庵曰："居士
> 太无厌生！"已而佛海来居剑池，公因从游，乃举无庵
> 所示之语，请为众普说。[2]

由《五灯会元》可知，葛郯是临济宗杨岐派的居士，灵
隐远禅师（慧远禅师，1103—1176年）的法嗣。其他题跋
者若出自同一禅社，应属临济宗无疑。而我们知道，将画比
作"无声诗"，主要出自临济宗所造就的传统。临济宗黄龙
派居士黄庭坚（1045—1105年）的《次韵子瞻子由题憩寂

【1】［宋］张栻撰：《南轩集》，《景印文渊阁四库全书》集部，台北：台湾商务印书馆1983年版，
　　第1167册，第534—535页。
【2】［宋］普济撰，苏渊雷点校：《五灯会元》，北京：中华书局1984年版，下册，第
　　1368—1369页。

图二首》诗曰："李侯有句不肯吐，淡墨写出无声诗。"【1】惠
洪也将画喻为"无声句"，诗喻为"有声画"。【2】因此葛郯题
跋中提到《牡丹图》，是出自临济宗以"无声诗"观画修禅
的传统。《牡丹图》这段禅宗公案则载于《五灯会元》卷八，
意为不执着于物，现藏于京都大德寺牧溪名下的《芙蓉图》
（图5.1.2），而制成一轴，此画中的芙蓉形象，采用了幻出墨法，
形态与台北故宫所藏的传为牧溪的《法常写生卷》（图5.1.3）

图5.1.2　南宋，牧溪，《芙蓉图》，轴，纸本水墨，34.5×36.6 cm，京都大德寺藏。

图5.1.3　（传）南宋，牧溪，《法常写生卷》（局部），卷，纸本水墨，本幅44.5×1017.1 cm，台北故宫博物院藏。

【1】［宋］黄庭坚撰，［宋］任渊等注，罗尚荣点校：《黄庭坚诗集注》，北京：中华书局
　　　2003年版，第1册，第355页。
【2】［宋］释惠洪，（日）释廓门贯徹注，张伯伟等点校：《注石门文字禅》，北京：中华书
　　　局2012年版，上册，第540页。

有所接近，可能自某"花卉杂画"卷上切割下来，可见禅宗绘画的画题范围其实很宽广。"罗公咏"出自《五灯会元》卷十，又出自北宋道源（生卒年不详）所撰的《景德传灯录》中卷二十五中，[1] 属于禅宗口语化的俗谚，[2] 用来比喻妄取幻境的自我迷惑。葛郯整段题跋的意义，在于消除所知障和分别心，作画和观画并不在于"手巧"或"心巧"这类二元的认知取象，而在于无知无识、无差无别的圆融境界。

第二位题跋者，南宋张贵谟（图5.1.4）：

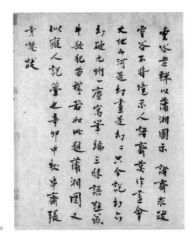

图5.1.4　第二位题跋者，南宋张贵谟。

【1】［宋］道原撰，顾宏义译注：《景德传灯录》，上海：上海书店出版社2010年版，第4册，第1969页。

【2】李艳琴、李豪杰撰：《禅宗俗语语义层次及分类》，《宜春学院学报》2015年第10期，第112—117页。

云谷老禅以《潇湘图》示诸斋求跋，云谷不将境示人，诸斋莫作误会。大地山河是幻，画是幻。幻，只今说幻，亦幻。破九州一尘，寓笔端三昧，误点成牛，欲犯苗稼，若如此题潇湘图，又似痴人说梦也。辛卯（1171年）中秋，串斋张贵谟跋。

题跋的年款辛卯（1171年），为南宋孝宗（赵昚，1127—1194年，1162—1189年在位）淳道七年，也是前文所举张栻撰《多稼亭记》以寄葛郯的同一年。《四库全书总目提要》《经部》四十二载一位"淳熙中（1174—1179年）吴县主簿张贵谟"屡请增收《礼部韵略》，可能就是题画者。[1]而这一年葛郯也是在吴兴担任通判州事，两人当时是同僚。这位张贵谟应长于音韵学，因《四库全书总目提要》"经部"四十四载《声韵源流考》，其中列出的韵书总目中，也有一位"宋以前人张贵谟"。[2]南宋欧阳德隆（生卒年不详）所撰的《增修校

【1】［清］纪昀：《四库全书总目提要》，石家庄：河北人民出版社2000年版，第1册，第1122页。

【2】［清］纪昀：《四库全书总目提要》，石家庄：河北人民出版社2000年版，第1册，第1212页。

正押韵释疑》的序又曰："淳熙二年（1175年）闰九月日，迪功郎平江府吴县主簿张贵谟上表，臣所撰《声韵补疑》一卷，�摭六经子传之余，稽诸家训注之旧。"[1]证明张贵谟大致是在出任吴县主簿时撰写了《声韵补疑》。

另南宋周辉（1126—1198年）有笔记《清波杂志》，作序者也是张贵谟，作序时间为绍熙癸丑年（1193年），张贵谟时居中都（临安）清波门。[2]这段时间张贵谟应是居于临安，在朝廷为官。因《宋史·史浩传》载："（史浩，1106—1194年）及自经筵将告归，乃于小官中荐江、浙之士十五人，有旨另升擢，皆一时之选也。"[3]据载史浩举荐的江浙小官中有一位张子智（张贵谟，字子智），而史浩于淳熙十年（1183年）请老还乡，张贵谟受到举荐应在淳熙十年（1183年）之前。《宋史·宁宗本纪》载庆元二年（1196年）九月，宁宗（赵扩，1168—1224年，1194—1224年在位）遣张贵谟出使金国贺正旦。[4]《咸淳临安志》卷十一载："孝宗皇帝御

【1】［宋］欧阳德隆撰：《增修校正押韵释疑》，《景印文渊阁四库全书》，台北：台湾商务印书馆1983年版，第237册，第592页。
【2】［宋］周辉撰，刘永翔校注：《清波杂志》，北京：中华书局1994年版，第1页。
【3】［宋］脱脱撰：《宋史》，北京：中华书局2013年版，第34册，第12069页。
【4】［宋］脱脱撰：《宋史》，北京：中华书局2013年版，第3册，第721页。

书，庆元四年（1198年）起居郎张贵谟书。"[1]《南宋制抚年表》卷下载，张贵谟于嘉泰三年（1203年）知广南西路的静江府。[2]可见张贵谟自受到举荐（1183年之前）后，担任了不少重要的职务，1203年开始任外官。

另值得注意的是，上海博物馆所藏的《睢阳五老图题跋册》中，在南宋洪迈（1123—1202年）在淳熙四年（1177年）的题跋之后（册中编号为六），也有张贵谟的题诗（册中编号为七，图5.1.5）："驷马鲜能容白发，万钉终不润黄炉。乌靴席帽红尘衰，幻出睢阳五老图。缙云张贵谟敬题。"此诗也被收录在《全宋诗》中的张贵谟名下。同一纸上游彦明（生卒年不详）的题跋无年款，下一册（编号为九）有南宋范成大（1126—1193年）淳熙甲辰年（十一年，1184年）的题跋，可见张贵谟书写这首题跋在1177至1184年之间。缙云是今天的浙江丽水，也就是遂昌一带。《浙江通志》卷一百二十五中，孝宗朝的乾道二年（1166年）丙戌萧国梁

【1】［宋］潜说友撰：《咸淳临安志》，《宋元方志丛刊》，北京：中华书局1990年版，第4册，第3486页。

【2】吴廷燮著，张忱石点校：《北宋经抚年表·南宋制抚年表》，北京：中华书局1984年版，第589页。

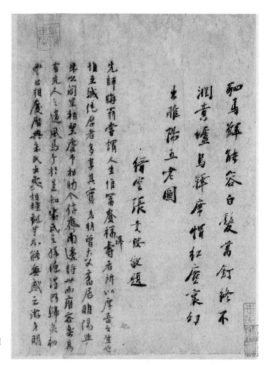

图 5.1.5 张贵谟的《睢阳五老图》题跋

榜中有张贵谟，是遂昌人，后至朝议大夫。[1]《南宋馆阁续录》卷九的"庆元以后三十八人"载："张贵谟，字子智，处州遂昌人，上舍免省。乾道五年（1169年）郑侨榜进士出身治诗，（庆元）三年七月（1197年）以左司郎中兼，八月为

【1】［清］沈翼机等撰：《浙江通志》，《景印文渊阁四库全书》，台北：台湾商务印书馆1983年版，第522册，第324页。

起居郎仍兼。"[1]印证了张贵谟出使金国回来后即任左司郎中、起居郎。因此，张贵谟在临安与洪迈、范成大等一起参与《雎阳五老图》的题跋，是受到史浩举荐之后（不晚于1183年），此时已经从吴兴调任临安，也在范成大1184年的题跋之前，时间可以接续。

图5.1.6 两件张贵谟题跋的落款对比

最后，《宋人传记资料》也是将《韵略补遗》归于遂昌（缙云）张贵谟名下，[2]可见题跋《雎阳五老图》的遂昌张贵谟，就是题跋《潇湘卧游图》的吴兴主簿张贵谟。但我们将两件题跋进行比较（图5.1.6），时隔十多年的同一人笔迹有所差别，但结体和笔性还是很相似，只是《潇湘卧游图》中的书迹显得稚嫩，应为张贵谟的更早年书迹。

除此之外，张贵谟所题"幻出

【1】［宋］佚名撰：《南宋馆阁录续录》，《景印文渊阁四库全书》，台北：台湾商务印书馆1983年版，第595册，第543页。

【2】昌彼得等编：《宋人传记资料索引》，台北：鼎文书局1976年版，第3册，第2413页。

睢阳五老图"与《潇湘卧游图》题跋中的"画是幻"用词也很接近，且"幻出"一词多用于禅宗绘画的题跋诗文，除了"淡墨幻出无声诗"以外，还有刘仁本（不详—1367年）诗《题温日观画葡萄》中的"日观山头有老僧，葡萄幻出墨棱层"等。[1]

张贵谟在题跋中言道："大地山河是幻，画是幻。"王维曾以佛教的中道观来说明自然感受与空寂虚妄的关系："心舍于有无，眼界于色空，皆幻也，离亦幻也。至人者不舍幻。而过于色空有无之际，故目可尘也，而心未始同。"[2]张贵谟在题跋中又曰："云谷不将境示人，诸斋莫作误会。"因一切境均为幻。如《五灯会元》卷十三"曹山本寂禅师"载："觅幻相不可得。"[3]"破九州一尘"来自韩愈的《杂诗》："下视禹九州，一尘集豪端。"又于《林间录》卷上载白云端法师一偈："我有神珠一颗，久被尘劳关锁，今朝尘尽生光，照

【1】［元］刘仁本撰：《羽庭集》，《景印文渊阁四库全书》，台北：台湾商务印书馆1983年版，第1216册，第66页。

【2】［唐］王维撰，［清］赵殿成笺注：《王右丞集笺注》，上海：上海古籍出版社1961年版，第358页。

【3】［宋］普济撰，苏渊雷点校：《五灯会元》，北京：中华书局1984年版，中册，第789页。

破山河万朵。"[1]意为破除幻境。张贵谟提到的"寓笔端三昧",是临济宗"无声诗"禅修的常见用语,如惠洪曾咏华光(释仲仁,生卒年不详)所作的墨梅:"道人三昧力,幻出随意现。""怪老禅之游戏,幻此花于缣素。"[2]题跋中的"误点成牛"出自唐人黄滔(840—911年)的《误笔牛赋》,"王献之缋画弥精,变通可惊。失手而笔唯误点,应机而牛则真成。"[3]王献之(344—386年)误点画面,却无意中成牛,此种随意自由的作画方式与禅画引发修行者观想、幻出和体悟的方式类同,也与《潇湘卧游图》等禅宗画往往以墨色氤氲而成,不呈现确定形体的物象类同。"欲犯苗稼"也是禅宗的话头,意为识佛之后的不退转。《五灯会元》卷四"长庆大安禅师"中,即将"骑牛觅牛"比作求识佛,"骑牛至家"比作识佛,"不令犯人苗稼"则是保住修行不退转。[4]如《五灯会元》卷十六"佛足处祥禅师"中提到(白牛)头角未生时,

【1】［宋］惠洪撰:《林间录》,《禅林四书》,武汉:湖北辞书出版社1998年版,第54页。

【2】［宋］释惠洪,(日)释廓门贯彻注,张伯伟等点校:《注石门文字禅》,北京:中华书局2012年版,上册,第55页;下册,1272页。

【3】［清］董诰等:《全唐文》,北京:中华书局1983年版,第9册,第8667页。

【4】［宋］普济撰,苏渊雷点校:《五灯会元》,北京:中华书局1984年版,上册,第191页。

应不要犯人苗稼。[1]也就是指达到自由境界的前一阶段，这一公案也是来自临济宗。张贵谟在题跋中反过来说，体现的应是进入自由境界的禅悟。"痴人说梦"的意思，则是以言语赞颂绘画，都是着了痕迹的。由此可知，张贵谟是以各种禅宗话头来夸赞云谷禅师的高远，以及绘画本身的天然，具有浓厚的禅意内涵。

第三位题跋者，南宋章深（图5.1.7）：

> 云谷老师妙龄访道方外，足迹遍浙、江东、江西诸山。穷幽遐环诡之观，心空倦游，归卧于吴兴之金斗山。且十七年宜于山水饫闻而厌见，况纸墨所幻，顾何足进。舒城李氏为师作潇湘横看，爱之，俾余评。余谓昔人见断墙而知画，断墙非所以为画，而心适与画会耳。故画无工拙，要在会心处。披此轴，飘然起尘外之想，亦有足佳。然画之佳否，尚不议，而师一丘一壑，胸次有不凡者，箇中活句，却请诸人别为拈出。乾道庚寅（1170年）重阳，蒙斋居士章深题。

【1】[宋]普济撰，苏渊雷点校：《五灯会元》，北京：中华书局1984年版，下册，第1051页。

图5.1.7 第三位题跋者，南宋章深。

　　章深在《嘉泰吴兴志》卷十七的《进士题名》中载为乾道二年（1166年）的进士，[1]可见与葛郯是吴兴一带的同乡，又和张贵谟在同一年中了进士。至此我们能够确定，这个禅社的成员皆活动于吴兴一带，题画的场所也在吴兴，而云谷禅师也归隐于吴兴金斗山。章深题跋中的"断墙"，出自《梦

【1】［宋］谈钥撰：《嘉泰吴兴志》，《宋元方志丛刊》，北京：中华书局1990年版，第5册，第4830页。

溪笔谈》卷十七《书画》一节：

> 往岁小窑村陈用之善画，（宋）迪见其画山水，谓用之曰："汝画信工，但少天趣。"用之深伏其言，曰："常患其不及古人者，正在于此。"迪曰："此不难耳，汝先当求一败墙，张绢素讫，倚之败墙之上，朝夕观之。观之既久，隔素见败墙之上，高平曲折，皆成山水之象。心存目想，高者为山，下者为水，坎者为谷，缺者为涧，显者为近，晦者为远。神领意造，恍然见其有人禽草木飞动往来之象，了然在目，则随意命笔，默以神会，自然境皆天就，不类人为，是谓活笔。"用之自此画格进。[1]

可见此处的"断墙"描绘的是禅修中的观想这一状态。在题跋的最后，章深言道："箇中活句，却请诸人别为拈出。"所谓"活句"，即《林间录》卷上所引宋初云门宗洞山守初

[1]　[宋]沈括撰，胡道静校证：《梦溪笔谈校证》，上海：上海古籍出版社1987年版，上册，第286页。

禅师（910—990年）之语录："语中有语，名为死句；语中无语，名为活句。"[1]周裕锴认为，活句是一种有语言的形式而无语言的指义功能的句子，宗门或称之为"无义语"。[2]《五灯会元》卷五《船子德诚禅师》中，夹山处处采取逻辑机巧的方式回答问题，被船子和尚称为："一句合头语，万劫系驴橛。"《夹山善会禅师》中亦曰："老僧二十年说无义语。"即是在禅悟的过程中，反对堕入名相因果、情识知见的沟渠。[3]章深提到的"活句"应是自谦之语，意为自己只能就画论画，还得邀请其他题跋者多题写禅语。从他的题跋可见，禅林居士们围绕绘画的题跋，是致力于在禅宗语境中书写的。

值得注意的是，王耀庭先生指出，章深题跋中的"舒城李生"之"舒"字，乃刮去原字而后加之字，因舒城（现安徽六安一带）是北宋李公麟（1049—1106年）的籍贯所在。《画继》卷三载："龙眠居士李公麟，字伯时，为舒城大族。"[4]此处刮去一字，应是为充李公麟画而造伪，由此可见，

【1】［宋］惠洪撰：《林间录》，《禅林四书》，武汉：湖北辞书出版社1998年版，第98页。
【2】周裕锴著：《禅宗语言》，杭州：浙江人民出版社1999年版，第280—281页。
【3】［宋］普济撰，苏渊雷点校：《五灯会元》，北京：中华书局1984年版，上册，第275、292页。
【4】［宋］邓椿撰：《画继》，《图画见闻志·画继》，长沙：湖南美术出版社2005年版，第287页。

"潇湘卧游伯时为云谷老禅隐图"的题款（图5.1.8）亦伪，其署名风格也与北宋人大相径庭。[1]

图5.1.8 "潇湘卧游伯时为云谷老禅隐图"伪款。

第四位题跋者，南宋葛郛（图5.1.9）：

> 昔东坡题宋复古《潇湘晚景图》，有"照眼云山出，浮天野水长"等句，余观此笔，虽不置身于岩谷中，而心固与景俱会矣。圆照老人早悟灵机，洞见佛祖根源，视六尘境界如梦幻泡影，而寒烟淡墨，犹复袭藏。所谓寓意于物，而不留意与物也。乾道庚寅（1170年）十月晦日，淡斋居士葛郛题。

葛郛也在江南一带活动，《吴兴备志》卷十二引《八闽通志》云："葛郛淳熙间（1174—1189年）知兴化军事。"并引《镇江府志》："（葛）郛淳熙七年（1180年）以朝奉郎通判

【1】王耀庭撰：《宋款识形态考》，《故宫学术季刊》，2014年第1期，第58页。

图5.1.9　第四位题跋者，南宋葛郯。

润州（镇江）。"[1]另葛郯与葛郊、葛邲为一门兄弟，均为葛立方（不详—1164年）之子，其中葛郯为长子，[2]属于江阴的丹阳葛氏家族。《文献通考》卷二百四十《经籍考》六十七

【1】［明］董斯张撰：《吴兴备志》卷十一，《景印文渊阁四库全书》史部，台北：台湾商务印书馆1983年版，第494册，第404页。

【2】［清］厉鹗著：《宋诗纪事》，上海：上海古籍出版社1983年版，下册，第1423页。

载，吏部侍郎葛立方曾撰《归愚集》二十卷，并载录了葛立方，字常之，是葛胜仲之子，丞相葛邲之父。后因得罪秦桧（1090—1155年），又附会沈该（活动于12世纪），罢官不用。《文献通考》卷二百四十九《经籍考》七十六又载葛立方曾撰《韵语阳秋》二十卷，[1]我们注意到，葛立方与张贵谟都长于声韵学研究，其子因此与张贵谟处于同一交游圈，亦是自然之事。

　　与章深一样，葛邲的题跋中也回顾了宋迪和苏轼的传统。此时，苏轼《潇湘晚景图》中的诗句"照眼云山出，浮天野水长"描绘了画中之境，[2]"照眼"是光亮耀眼之意，意为景致浮现在光线明灭之中。"视六尘境界如梦幻泡影"来自《金刚经》。《五灯会元》卷四《睦州陈尊宿》载："师看经次，陈操尚书问：'和尚看甚么经？'师曰：'金刚经。'书曰：'六朝翻译，此当第几？'师举起经曰：'一切有为法，如梦幻泡影。'"[3]"寒烟淡墨"道出的是这一路禅画以淡墨绘成，取

【1】［元］马端临著：《文献通考》，北京：中华书局1986年版，第1905、1966页。
【2】［清］王文诰注，孔凡礼点校：《苏轼诗集》，北京：中华书局1982年版，第3册，第900—901页。
【3】［宋］普济撰，苏渊雷点校：《五灯会元》，北京：中华书局1984年版，上册，第232页。

的是"幻出"之意，正如黄庭坚之句："淡墨写出无声诗。"[1]
我们由此类禅理，可见禅画多采用淡墨而非设色，多采用墨
法而少用皴法的形式由来。

第五位题跋者，南宋彦章父（图5.1.10）：

图5.1.10 第五位题
跋者，南宋彦章父。

【1】［宋］黄庭坚撰，［宋］任渊等注，罗尚荣点校：《黄庭坚诗集注》，北京：中华书局
2003年版，第1册，第355页。

黄叔度（名为黄宪，109—156年）言论风旨无所传闻，而一时歆艳藉藉，不下颜氏子，直以范元平、陈仲举（陈蕃，不详—168年）辈为信也。李生作《潇湘》短轴，而诸公寓藻镜于翰墨之妙，冀群虽良，伯乐一顾，未为无助李乎。其庶几画士之叔度乎。异时一瓣香，当敬为云谷师。单阏（1171年）壮月（八月），如斋彦章父书。

彦章父或为南宋人之字，现已不可确考。笔者以为，最有可能的是朱斗文（生卒年不详），因其字彦章，为镇江丹阳人。[1]《镇江府志》载："（葛）郛淳熙七年（1180年）以朝奉郎通判润州（镇江）。"[2] 而葛氏家族的郡望为丹阳。另《全宋诗》中注录朱斗文之诗《陈山道中》，被录于《丹阳县志》卷三四；其余诗文录于《嘉定镇江志》卷六的"玉龙泉"、《舆地纪胜》卷七《两浙西路·镇江府》、《至顺镇江志》卷二。另有句："丹楼碧阁南徐馆，瘦嶂排峰北固山。"其中的北固山也是镇江胜景。可见其人活动地域多在镇江，故录于此，

【1】[宋] 史弥坚、卢宪撰：《嘉定镇江志》、[元] 脱因修、俞希鲁：《至顺镇江志》，《宋元方志丛刊》，北京：中华书局1990年版，第3册，第2564、2870页。

【2】[明] 董斯张撰：《吴兴备志》卷十一，《景印文渊阁四库全书》，台北：台湾商务印书馆1983年版，第494册，第404页。

供方家进一步查证。

彦章父题跋中的黄叔度，即东汉的贤士黄宪（109—156年），字叔度。《后汉书·黄宪传》载，黄宪是东汉著名贤士。世贫贱。"而宪以学行见重于时。年方十四，颍川荀叔遇之于逆旅，与语移日不能去，以之为师表，称之为颜子；同郡戴良才高倨傲，及见宪归，茫然若有失，自愧不及。"[1]因此，彦章父的这段题跋是为画者而作，道出了贤士的美名需要君子的推举，李生作为画家，获得了云谷禅师和此前题跋的诸君的赏识，即为一大幸事，同时也赞叹了云谷与诸友。其实，此跋也证明李生并非北宋的名画家李公麟，而另有其人，因跋中提到，李生的名声还未为人所知，这与声名大噪的李公麟自然不是同一人。"异时一瓣香，当敬为云谷师"出自《五灯会元》卷十九《提刑郭祥正居士》："崇宁初，到五祖，命祖升座。公趋前拈香曰：'此一瓣香，爇向炉中，供养我堂头法兄禅师，伏愿于方广座上，擘开面门，放出先师形相，与他诸人描邈。何以如此？'"[2]也是临济宗

【1】［南朝宋］范晔撰，［唐］李贤注：《后汉书》，北京：中华书局2012年版，第6册，第1744页。

【2】［宋］普济撰，苏渊雷点校：《五灯会元》，北京：中华书局1984年版，下册，第1250页。

立是图，存亦可，忘亦可，兔起鹘落，少纵即逝。当知
东坡之意。不但施于善画者。辛卯（1171年）秋，愚斋
张泉甫题。

张泉甫史籍无考，从斋名来看，也是与葛氏兄弟交游的
禅社好友。瞿昙氏则为东晋的罽宾高僧瞿昙僧伽提婆（活动
于4世纪）。此处仍是谈论"幻"之禅理。值得回味的是"兔
起鹘落，少纵即逝"之句，实际道出的是禅画之理。除了释
道人物之外，禅画中体现"少纵即逝"之意的，一种是山水
中的光，如《潇湘八景图》就是代表性的作品；另一种是快
速变幻的物象，如传为牧溪的《溅扑图》《松鼠图》《柳燕图》
《猿图》等都是代表性的作品，实质还是营造出一个明灭无
常，瞬间变幻的境，来引导观者觉悟。因此是后提到苏轼，
认为意在画外，即不执着于观赏画中的山水，而是以画中的
幻境来观想禅宗之义。

第七位题跋者，南宋葛郯（图5.1.12）：

云谷师行脚卅年，几遍山河大地，心空及弟归，犹

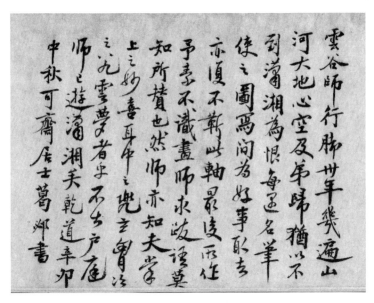

图5.1.12 第七位题跋者，南宋葛邲。

以不到潇湘为恨。每遇名笔，使之图写，问为好事取去，亦复不靳。此轴最后所作，予素不识画师将云梦者乎，不出户庭，师已游潇湘矣。乾道辛卯（1171年）中秋，可斋居士葛邲题。

葛邲（1135—1200年）是孝宗、光宗与宁宗三朝官员，在光宗朝的绍熙四年（1193年）曾官至丞相。《宋史》列传一百四十四《葛邲传》载："葛邲，字楚辅，其先居丹阳，后

徙吴兴。世以儒学名家，高祖密邠五世登科第，大父胜仲至邠三世掌词命。邠少警敏，叶梦得、陈与义一见称为国器。"【1】《六艺之一录续编》卷五载龙华寺石刻的内容，淳熙丁未（1187年）季春甲子，葛邠与洪迈等人一起，侍驾宋理宗游玉津园，【2】也可见葛邠与洪迈、张贵谟等可能都有交游。题跋之时为孝宗朝的乾道辛卯年（1171年），与前几位士人的题跋处于同一时期。葛邠时年三十七岁，正是壮年有为，其常受孝宗（赵昚，1127—1194年，1162—1189年在位）褒奖，又任东宫僚属，与光宗（赵惇，1147—1200年，1189—1194年在位）关系良好。葛邠的题跋并未阐发禅理，只是道出了李生最初作画的缘由，即因云谷禅师在游历山川时未至潇湘，其曾拥有的多卷《潇湘图》又均为好事者取去，因此李生专为云谷禅师作此图，以助其"卧游"潇湘。

第八、九位题跋者，南宋的筠斋和理窟（图5.1.13）：

筠斋：

【1】［宋］脱脱撰：《宋史》，北京：中华书局2013年版，第34册，第11827页。

【2】［清］倪涛撰：《六艺之一录续编》卷5，《景印文渊阁四库全书》子部，台北：台湾商务印书馆1983年版，第838册，第604页。

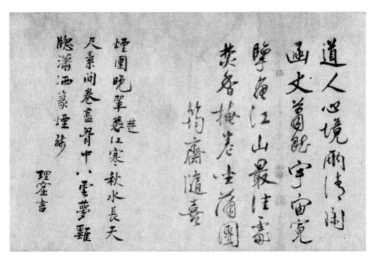

图5.1.13　第八、九位题跋者，南宋筠斋和理窟。

道人心境两清闲，函丈萧然宇宙宽。揽画江山最佳处，焚香掩卷坐蒲团。筠斋随喜。

理窟：

烟图晚翠楚江寒，秋水长天尺素间。卷尽胸中八云梦，鸡窗潇洒篆烟残。理窟书。

筠斋和理窟均无考，他们既然题于一纸，再结合书法风

格来看，应是南宋同时代人，筠斋与禅社成员一样使用了斋号，理窟虽是南宋题跋者中唯一未用斋号的，但为别号的可能较大，同为禅社圈中人亦合乎情理，字迹也有南宋时风。二人都采用了题画诗的形式进行题跋，筠斋提到了禅宗修行的观想方式。理窟则就画面内容作了描述，"鸡窗"是古人书斋的别称，可见理窟也是指将图画看作室内观想之用。

要补充的是，笔者翻阅《石渠宝笈初编》，在卷五十五载有这卷《潇湘卧游图》，此前的所有的题跋一致，在筠斋和理窟之后，又载一位号为"戆叟"的士人的题跋："潇湘佳景古来传，一见无因行路难。云谷老人真好事，泠然写入画图防。戆叟。"【1】这段题跋已经散佚，但诗的韵脚与理窟及筠斋是一致的，可见是相互唱和的诗作。从题跋者使用雅号的押署来看，应也是同时代的南宋人，从筠斋"随喜"来看，很可能是禅社成员。可见《潇湘卧游图》自清宫收藏后的流传中，又有局部的改装，故录于此。

【1】［清］英和等：《石渠宝笈初编》，《秘殿珠林石渠宝笈汇编》，北京出版社2004年版，第2册，1205页。

由上述可见，在南宋孝宗乾道（1165—1173年）年间，至少有10位禅社成员对《潇湘卧游图》作了题跋，现存9跋（如表5.1.1）。葛郯跋于庚寅（1170年）十一月，张贵谟跋于辛卯（1171年）中秋，章深跋于庚寅（1170年）重阳，葛郛跋于庚寅（1170年）十月晦日（三十一日），彦章父跋于单阏（1171年）壮月（八月），张泉甫跋于辛卯（1171年）秋，葛邲跋于辛卯（1171年）中秋，筠斋、理窟和懵叟均没有题写时间。

从接纸的状况来看，葛郯、张贵谟为同一纸，章深、葛郛为同一纸，彦章父、张泉甫、葛邲、筠斋、理窟为连续题跋，因为彦章父、张泉甫是第三纸，张泉甫题写越过纸张，与葛邲同在第四纸上，筠斋题写又越过第四纸，与理窟在第五纸上。第一纸和第二纸之间，自上而下的骑缝印是高士奇"北墅""乾隆御赏""永存珍秘"[1]和高士奇"竹窗"；第二纸和第三纸之间，是高士奇"竹窗"、乾隆"稽古右文之玺"、高士奇"江村高士奇章""苑西"；第三纸和第四纸之间，是

【1】 按：学者王元军认为可能是明代王延世（生卒年不详）之收藏印。王元军撰：《谈谈古书画上的"永存珍秘"印》，《中国书法》2016第2期，第44—46页。

"内府珍藏""竹窗""永存珍秘";第四纸和第五纸之间,是
"内府珍藏""竹窗""永存珍秘"。另外,第五纸"理窟"之
后就无骑缝印,纸比前纸约短三分之一,应在后世装裱时裁
去了"戆叟"的题跋。从时间看,在高士奇装裱时,葛郯、
张贵谟纸和章深、葛郛纸可能已经调换了位置。

<p style="text-align:center">表 5.1.1 "乾道九跋"与接纸、骑缝印情况</p>

题跋者 （连纸）	题跋时间	骑　缝　印	
葛郯、张贵谟	庚寅（1170年）十一月,辛卯（1171年）中秋	一纸和第二纸之间	高士奇"北墅""乾隆御赏""永存珍秘"（疑为王延世）"竹窗"
章深、葛郛	庚寅（1170年）重阳,庚寅（1170年）十月晦日（三十一日）	第二纸和第三纸之间	高士奇"竹窗"、乾隆"稽古右文之玺"、高士奇"江村高士奇章""苑西"
彦章父、张泉甫、葛郯、筠斋、理窟	单阏（1171年）壮月（八月）,辛卯（1171年）秋,辛卯（1171年）中秋	第三纸和第四纸之间	"内府珍藏""竹窗""永存珍秘"
		第四纸和第五纸之间	"内府珍藏""竹窗""永存珍秘"

第二节　明清以后诸家题跋

明清之后，第十、十一位题跋者，是明代董其昌（1555—1636年）和清代高士奇（1645—1704年），董其昌跋在卷前隔水上（图5.2.1），高士奇跋在近年修复时被发现卷在了卷轴上。[1]

董其昌：

> 海上顾中舍（顾从义）所藏名卷有四，谓顾恺之《女史箴》、李伯时《蜀江图》《九歌图》及此《潇湘图》耳。《女史》在樵李项家（项元汴），《九歌》在余家，《潇湘》在陈子有参政（陈所蕴）家，《蜀江》在信阳王思延将军（王延世）家，皆奇踪也。董其昌观因题。钤"董玄宰"朱白文印。

【1】 上海博物馆编：《千年丹青：日本中国藏唐宋元绘画珍品》，上海：东方出版中心2010年版，第2册，第214页。

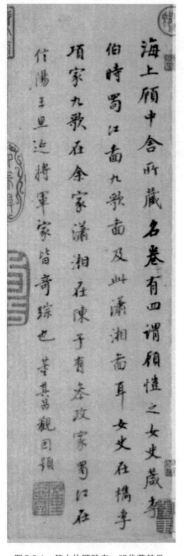

图5.2.1　第十位题跋者，明代董其昌。

高士奇：

北宋李龙眠《潇湘卧游图》一卷，购于吴门，价贰佰两。康熙癸酉（1693年）嘉平，江村高氏简静斋记。大儿元受［高舆（1700年进士）］、次儿侣鸿［高轩（不详—1701年）］。钤"乾隆宸翰"朱文玺、"御书"朱文长方玺。

董其昌（1555—1636年）在前隔水的题跋中提到了此画在明代的收藏过程，可知《潇湘卧游图》曾为顾从义所藏，后又为陈所蕴

（活动于1604年前后）所藏，在明代时期流传于上海一带。也是在董其昌的题跋中，首次将该图定义为李公麟所作。

值得注意的是，《潇湘卧游图》这一画题的由来，首见于高士奇的题跋"北宋李龙眠《潇湘卧游图》一卷"，及落款"潇湘卧游伯时为云谷老禅隐图"。这一落款造伪的时期，很可能是在董其昌定为李公麟所作之后，以及高士奇收藏之前，章深题跋中的"舒城李生"之"舒"字挖补可能也是在此时。因董其昌并未道出"卧游"二字，画名仍如南宋题跋所云之《潇湘图》，若董其昌见过此落款，应是写成"潇湘卧游图"。另董其昌在南宋米友仁（1074—1153年）的《潇湘奇观图》后，也仍题为："潇湘图与此卷，今皆为余有，携以自随。"【1】但高士奇却以此题款而自矜，画名在他的题跋中便成为了《潇湘卧游图》。高士奇在《江村书画目》中载："宋李龙眠潇湘蜀江图合璧二卷。真迹，无上神品。共四百两。"【2】可见一件是二百两。高士奇在所藏传李公麟的《蜀江图》上另有一跋，赋长句云："江南人家偶搜访，又有遗墨传潇湘，华亭博

【1】 田洪编著：《王南屏藏中国古代绘画》，天津：天津人民美术出版社2015年版，上册，第19页。

【2】 ［清］高士奇撰：《江村书画目》，卢辅圣主编：《中国书画全书》，上海：上海书画出版社1993年版，第7册，第1073页。

雅鉴审确，言与蜀江为雁行。"则知高士奇完全同意董其昌关于《潇湘图》是李公麟所作的说法。

第十二位题跋者，清高宗乾隆皇帝弘历（1711—1799年），御题包括卷头大字"气吞云梦，乾隆御笔"、题签、两次画心题跋，一次画后配图及题跋（如表 5.2.1 所示）。

表 5.2.1　乾隆题跋

一题，画心后方	二题，画心前半段上方	配《雨竹图》于卷后并三题

题签：

李公麟《潇湘卧游图》，内府鉴定珍藏，上上神品。

（钤"御赏"朱文长方玺，"神""品"朱文连珠玺，"乾隆宸翰"朱文玺，"钦文之玺"朱文圆玺。）

一题，画心后方：

设不观图画，空传潇与湘。两虹奔峡合，一练饮天长。董记原堪验，苏诗那可忘。轩皇张乐处，堪以眂苍茫。仿佛松岩畔，虬枝尚怒蟠。写真伊应独，和韵我良难。川暝渔村静，岚收亥市攒。禅和总饶舌，（图后数人题跋，颇露禅机，而无一见道语。）何似不言看。巴陵复树色，夕照与天齐。远派来三蜀，归帆下五溪。卧游方汗漫，神解谢筌蹄。聚散千秋事，浮云湘水西。乾隆丙寅（1746年）夏五，御题，用苏东坡题宋复古画《潇湘晚景图》韵。（钤："机暇怡情"，"得佳趣"白文玺，"乾隆辰翰"朱文玺。）

二题，画心前半段上方：

潇湘烟雨为三楚佳境，每读苏轼《题宋复古潇湘晚景

图诗》，辄为神往，惜不得一见也。今见龙眠是图，正未知孰为甲乙，一再展玩，云山埜水，真不啻卧游矣。董跋谓顾氏名卷有四，今乃散而复合，不异丰城之遇也。乾隆御识。（钤"乾隆辰翰"朱文玺，"机暇临池"白文玺。）

配《雨竹图》于卷后并三题：

闲窗对雨，展伯时是卷，欣然有会。因写雨竹数枝于卷尾。时丙寅（1746年）六月朔日也，清晖阁御识。（钤"会心不远"白文玺，"德充符"朱文玺，"笔端造化"白文玺。）

乾隆画后第一跋曰："董记原堪验，苏诗那可忘。""董记原堪验"意为承认董其昌所跋为真，以提高画作的身价；"苏诗那可忘"则将苏轼题宋迪（活动于11世纪）的画《潇湘晚景图》视为潇湘图画的诗作源头，且在御旨的题画诗中采用了苏诗之韵脚。另"禅和总饶舌，何似不言看"则道出乾

隆认为，禅宗"不立文字"，多言禅语并不能更能了悟禅趣。"卧游方汗漫，神解谢筌蹄。"也是类似之意。收藏"四美"，即传顾恺之的《女史箴图》（现藏于大英博物馆）、传李公麟的《潇湘卧游图》，以及《蜀川图》（现藏于美国弗利尔美术馆）、传李公麟的《九歌图》（藏地不明，一说北京），也是乾隆平生一大得意之事。因此，在《潇湘卧游图》和另三件画作上皆钤有"四美具"印。同样，乾隆在《蜀江图》中跋："李公麟《蜀江》卷，寻丈间有万里之势，脱尽笔墨痕，与造物者游矣。董文敏题公麟《潇湘图》，谓此卷与《九歌》及顾恺之《女史箴图》，皆顾中舍所藏名卷之最。厥后展转流传，备详陈所蕴诸人跋语中。董跋以此卷归之王思延将军为得所，今乃先后俱入秘府，视向之所归何如耶？惜不得起香光，令更著一语。乾隆御识。"三题则在于乾隆所配雨竹图上，可能是在迷茫的雨气中展玩此图，对画中的笔法有所感悟之想。

第十三、十四位题跋者，近代的日本人内藤虎次郎（1866—1934年）和中国文学家吴汝纶（1840—1903年），这一纸应为后接（图5.2.2）。

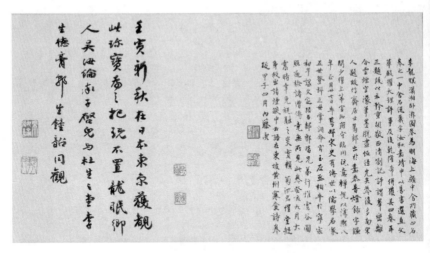

图5.2.2　第十三、十四位题跋者，近代的日本人内藤虎次郎和吴汝纶。

李龙暝《潇湘卧游图》卷，为明海上顾中舍所藏四名卷之一。中舍名从义，字汝和，嘉靖中以善书选直文华殿，擢大理评事。及后，乾隆帝并获其四卷，再三题跋，以示矜重。胡敬《西清劄记》评谓"峰峦离合，云烟空濛，笔墨脱尽恒径"，允矣。卷后多南宋人题跋，信斋居士葛郯，出于《嘉泰普灯录》（雷庵正受，1146—1208年），字谦问，少擢上第，官知府，守临川，玩意禅悦，以淳熙八年（1181年）正月廿七日卒。葛郯，《宋史》有传，世以儒学名家，五世登科，三世掌词命，

官至左丞相，辛于宁宗初年，谥文定，恐与郏（葛郏）、郯（葛郯）皆兄弟行。惟云谷圆照，遍检诸僧传，竟无所见。此卷癸亥（1923年）九月大震时幸免祝融之灾，实赖菊池君惺堂（菊池晋二，1867年—不详）挺身救出诸烟焰中云，语在东坡《黄州寒食帖》卷跋。甲子（1924年）四月，内藤虎。（钤"滕虎"，"滕炳卿"白文印。）

壬寅新秋，在日本东京获睹此珍宝，为之把玩不置。龙眠乡人吴汝纶率子启儿（吴闿生，1879—1949年）与杜生之堂李生德膏（李光炯，1870—1941年）、郭生钟韶（1878年—不详）同观。（钤"吴汝纶"白文印，"执尹"朱文印。）

内藤虎次郎（1866—1934年）来自日本，号湖南，是日本"中国学京都学派"的奠基者。他在跋中提到《潇湘卧游图》在癸亥（1923年）九月大震时幸免祝融之灾，实赖菊池惺堂（菊池晋二，号惺堂，1865—1935年）救助之事，并录于《寒食帖》。菊池晋二是日本银行界人士，题跋中提到的大震，应是1923年9月1日的关东大地震，可见其时《潇湘卧

游图》已经在日本。《寒食帖》后也有内藤虎次郎的题跋曰：
"菊池君惺堂癸亥九月关东地震，都下毁于火者十六七，菊池
氏亦罹灾，先世以来，收储荡然一空，惺堂躬犯万死取此卷
及李龙眠潇湘卷而免于灾，一时传为佳话。此卷昔脱圆明之
灾，今复免，旷古未有之，震火虽云有神物呵护抑亦？"郭
枻（字彝民，1893年—不详）的题跋也道出了《寒食帖》和
《潇湘卧游图》的流传过程（图5.2.3）。

图5.2.3 《寒食帖》后内藤虎次郎、郭枻题跋。

由此可知，《潇湘卧游图》的命运与苏轼的《寒食帖》一样，在清代咸丰十年（1860年）英法联军火烧圆明园之后流落民间，后为菊池惺堂购得，关东大地震时，菊池惺堂抢救出了《寒食帖》与《潇湘卧游图》，传为画史的佳话。《寒食帖》约1949年归台北收藏家，1987年由台北故宫博物院购回。《潇湘卧游图》则藏于日本东京国立博物馆。而最后一位题跋者吴汝纶（1840—1903年），正是在东京见到此画并作跋。

综上所述，南宋时自上而下的修禅风气，非但使居士与禅师之间相互形成了紧密的关联，还使居士彼此之间结社交游，这是后世稀见的。而《潇湘卧游图》中的禅意，使居士们阐发无穷，上承北宋苏轼的潇湘诗，下接禅宗公案的"话头"，生动地浮现出了作品背后的时代气息。与此同时，南宋的系列禅机题跋也与后世围绕鉴定收藏展开的题跋形成了鲜明的对比。从书法风格来看，南宋人士的书风正是质朴自然的"尚意"书风[1]，明清诸家则以董其昌为首，各有法度风致。

【1】 方爱龙著：《南宋书法史》，上海：上海古籍出版社2008年版，第4页。

附录 《潇湘八景图册》：
晚明文人的创作与群题

　　如前所述，"潇湘八景"是中国文人画和禅宗绘画中的传统母题，早在唐代，就已经出现了有关潇湘的画题，两宋是《潇湘八景》诗画创作的兴盛时期。元代以后，"潇湘八景"这一主题在绘画、文学和音乐领域的创作不绝如缕，如元代马致远（约1250—1321年）创作了《寿阳曲·潇湘八景》小令等。至明代，《潇湘八景》这一画题则出现了由乡贤名流共同创作多幅诗画的案例，增添了地域交游的文化特色。

第一节　画家与书家生平

　　在弗利尔美术馆，藏有一套由晚明六位文人书画家合作的《潇湘八景图册》（图 附1.1），这套册页在学者高美庆的

《盛茂烨研究》一文中曾有所提及，注为香港黄宝熙旧藏，但并未详考。[1] 从款识来看与书画诸家传世画作可以对应，画面带有很强的明代文人画气息，风格秀润疏朗，多用墨法，少有皴笔，应是合作制成。四位画家分别为盛茂烨（活动于1594—1640年）、陈焕（1593—1620年后）、李士达（活动于16世纪中叶到17世纪初）、沈宣（活动于1600—1621年）；两位书家为范允临（1558—1641年）、文震孟（1574—1636年），参与者皆为活跃于16世纪晚期至17世纪初期的吴中一带的文士。

盛茂烨的生平记载并不多见，根据高美庆的考证，他的活跃年代在万历二十二年（1594年）到崇祯十三年（1640年）之间，画迹上的题跋多属唐宋诗句，[2] 可见其创作的主要作品为诗意画。由于其在画面上的款识中的"烨"字"华"字左边的"火"多略写笔画，以及高美庆指出"烨"与"华"的字形相似（图 附1.2），因此在《画史会要》中误载为："盛茂华，字念庵，长洲人。"[3]《明画录》卷八载："盛茂烨，字

【1】 高美庆撰：《盛茂烨研究》，《吴门画派研究》，北京：紫禁城出版社1993年版，第206页。

【2】 高美庆撰：《盛茂烨研究》，《吴门画派研究》，北京：紫禁城出版社1993年版，第205页。

【3】 ［明］朱谋垔撰：《画史绘要》，潘运告编：《明代画论》，长沙：湖南美术出版社2002年版，第422页。

图 附1.1　明，盛茂烨、陈焕、李士达、沈宣，《潇湘八景图册》，八对开册页，纸本水墨设色，各24×25.2 cm，弗利尔美术馆藏。

念庵，长洲人。"[1]《无声诗史》卷四："盛茂烨，号研庵，吴郡人。写山水，布景设色，颇具烟林清旷之概，人物亦精工典雅，意在笔先，饶有士气。"[2]《图绘宝鉴续纂》卷一："盛茂烨，号砚庵，善山水，学荆关家数，笔墨遒劲，思致不凡，小者愈佳，且为人肝胆侠气，当世孰能效焉。其画金陵家多

【1】［清］徐沁撰：《明画录》，卢辅圣主编：《中国书画全书》，上海：上海书画出版社1993年版，第10册，第36页。

【2】［明］姜绍书撰：《无声诗史》，《无声诗史・韵石斋笔谈》，上海：华东师范大学出版社2009年版，第88页。

收藏之。"[1]可见盛茂烨创作能力强，画作在金陵等地颇受欢迎。

盛茂烨的交友圈主要是吴门人士。万历二十二年（1594年）与丁云鹏（1547—1628年）合作的

图 附1.2　盛茂烨《烟寺晚钟》册页款书

【1】［清］冯仙等撰：《图绘宝鉴续纂》，于安澜编：《画史丛书》，第2册，上海：上海人民美术出版社1963年版，第6页。

《五百罗汉图》中的 2 幅（图 附 1.3），被认为是盛茂烨传世的最早作品。两轴画作中的一件有款书："阿罗汉五百尊者全像，甲午春佛弟子丁云鹏敬绘"及"盛茂烨写图"。可见是丁云鹏画人物，盛茂烨补景。从盛茂烨所绘制的复杂交错，枯瘦硬朗的树枝来看，当时他受到文徵明等的画风的强烈影响，类似台北故宫所藏的《古木寒泉图》（图 附 1.4）中的遒劲之

图 附 1.3　明代，1594 年，丁云鹏、盛茂烨，《五百罗汉图》2 幅，轴，纸本墨笔淡彩，各 209.2×103.3 cm，京都国立博物馆藏。
图 附 1.4　明，1549 年，文徵明，《古木寒泉图》，轴，绢本设色，194.1×59.3 cm，台北故宫博物院藏。

松，当为其模仿对象。另《秘殿珠林》卷九载丁云鹏画《罗汉图》一卷，其中有丁云鹏自书王世贞（1526—1590年）赞一首，董其昌（1555—1636年）书"应真变相"四个大字并题跋，拖尾还有杨鹤（不详—1635年）的题跋："甲辰余游江南，同范长倩、马仲良与丁南羽往来灵岩石湖者数日。"[1]此处的范长倩就是在这套册页中题诗的范允临。盛茂烨既与丁云鹏有所来往，与范允临也在同一交游圈中。

由此可见，盛茂烨是进入文人交游圈的职业画家，画风虽无多少古意，但也清新雅致。画作多为小幅，以便藏家收藏，同时产出数量较大。除此之外，他的画风之所以未见古人笔踪，也可能因为其活跃于吴中民间画坛和市场，直接学习文徵明等吴门画家，较少受到古法规程束缚。但盛茂烨的绘画水平应高于一般的职业画家，画作更加适应追求诗意风雅的藏家趣味，此时也正是诗意画突破纯粹的文人欣赏，渐被更广泛的阶层接受的时期。

陈焕（活动于1567—1620年），《明画录》："陈焕，字子

【1】［清］张若霭等编：《秘殿珠林》，《秘殿珠林石渠宝笈汇编》，北京：北京出版社2004年版，第1册，第119页。

文，号尧峰，吴县人，僖敏公镒之裔，寄情翰墨。所画山水取法沈周，苍秀茂密，动合法度。"[1]《画史会要》载："陈焕，号晓峰，苏州人。作山水用笔苍老，短亭平楚，势极空远。若临仿者尤佳。"[2]陈焕是陈镒（不详—1456年）的后人，陈镒曾治理陕西，颇有政绩，后加封太子太保，谥号僖敏。[3]可见其出身士人家庭。

陈焕有部分画作传世，如《临溪观泉图》（图 附1.5），款："壬寅五月望写，陈焕"，钤印："陈""焕"，左下角钤印"尧峰山人"。另一件《江村旅况图》（图 附1.6），画江村、水域、寒鸦、风树，画法师沈周（1427—1509年）。款识："辛亥中秋陈焕写"，钤"陈焕之印""尧峰山人"印二方。引首有王穉登（1535—1612年）书"江村旅况"四字楷书，款"王穉登"，钤"王穉登印""广长闇主"。从画作来看，系出吴门一派，画风明快洒脱中不失法度，染多于皴，笔简色淡。从《临溪观泉图》中的树叶和《江村旅况图》中的苔点，能

【1】［清］徐沁撰：《明画录》，卢辅圣主编：《中国书画全书》，上海书画出版社1993年版，第10册，第20页。

【2】［明］朱谋垔撰：《画史绘要》，潘运告编：《明代画论》，长沙：湖南美术出版社2002年版，第417页。

【3】［清］张廷玉撰：《明史》卷159，北京：中华书局2013年版，第14册，第4331—4332页。

图 附1.5 明，1602年，陈焕，《临溪观泉图》，轴，纸本设色，62.1×24.6 cm，北京故宫博物院藏。

图 附1.6 明，1611年，陈焕，《江村旅况图》，卷，绢本设色，24×123.4 cm，北京故宫博物院藏。

分别见出文徵明和沈周的影响。

　　李士达，《明画录》卷一："李士达，号仰槐，吴县人，长于人物兼写山水，能自爱重，权贵求索，虽陈币造庐终不可得。万历间织珰孙隆在吴聚众史，咸屈膝，独士达长揖而出，寻为收捕，以庇者获免。年八十，碧瞳秀腕，举体欲仙，此以品胜者也。"[1]《画史会要》载："李士达，字仰怀，苏州人。"[2]关于李士达的研究相对较为丰富。学者杨旸有《李士达的绘画艺术：兼论晚明文人画的世俗化与怪异倾向》，对传

【1】［清］徐沁撰：《明画录》，卢辅圣主编：《中国书画全书》，上海：上海书画出版社1993年版，第10册，第8页。

【2】［明］朱谋垔撰：《画史绘要》，潘运告编：《明代画论》，长沙：湖南美术出版社2002年版，第423页。

世的李士达画作进行了系统的整理，并提到李士达的画风中出现了扭曲、变形的松柏，以及形态夸张的人物，可以说是在谢时臣（1487年—不详）、沈周等影响下追求宋人笔墨的仿古造型，而陈裸（1563—约1639年）、盛茂烨等画家则是对文人画这一怪异倾向的追随。[1]

如盛茂烨一样，李士达的画作中呈现出的另一特点，是"诗画合一"脱离了精英文人之手，在一定规模上有批量制作的倾向。日本相国寺所藏的谢时臣《春景山水图》（图 附1.7）中的题诗："云间树色千花满，竹里泉声百道飞"与东京国立博物院所藏的李士达《竹里泉声图》（图 附1.8）题诗一致，

【1】 杨旸撰：《李士达的绘画艺术：兼论晚明文人画的世俗化与怪异倾向》，《故宫博物院院刊》1997年第3期，第55—67页。

图 附1.7 明，谢时臣，《春景山水图》，轴，绢本墨笔淡彩，188.5×97.3 cm，相国寺藏。

图 附1.8 明，李士达，《竹里泉声图》，轴，绢本墨笔淡彩，145.7×98.7 cm，东京国立博物馆藏。

都出自唐代沈佺期（约656—715年）《奉和春初幸太平公主南庄应制》一诗，画面有接近之处但仍有所不同。日本学者植松瑞希认为，诗中的奢华氛围被诠释成了隐逸画面，体现了此时诗意画并不详求诗意的世俗倾向。[1]而日本静嘉堂所藏的李士达《岁朝题诗图》（图 附1.9）中的题诗："今朝元日试题诗，又簇辛盘举一卮。杨柳弄黄梅破白，弌年欢赏动头时。"此诗作者不详，与台北兰千馆所藏的李士达《岁朝图》、东京国立博物馆所藏的盛茂烨《元旦试题图》，[2]天津博物馆的明代晚期苏州一带的画家周道行所作的《岁朝图》（图 附1.10）所题诗句相同，可见画中的诗句在时常相互套用，并非一定是抒发胸臆的独立画作。

从另一件广为人知的李士达画作，藏于北京故宫博物院的《三驼图》（图 附1.11）中，也能见到他的交游情况。聂崇正先生结合《明画录》中李士达得罪万历年间（1573—1620年）织珰孙隆（生卒年不详）这一载录，再加上画上款

【1】（日）東京国立博物館、台東区立書道博物館：《文徴明とその時代》，公益財団法人台東区芸術文化財団2020年版，第76页。

【2】（日）静嘉堂文庫美術館：《静嘉堂明清書画清賞》，静嘉堂文庫美術館2005年版，第38、119页。

图 附1.9　明，1615年，李士达，《岁朝题诗图》，轴，纸本墨笔淡彩，136.5×55.1 cm，静嘉堂美术馆藏。

图 附1.10　明，1617年，周道行，《岁朝图》，轴，纸本设色，151.7×80.5 cm，天津博物馆。

張駝提盒方探親李駝逢
見問縁日趙駝拍手呵呵笑
世上原事無真人

錢无治錄

鬻辮同病轉相親一笑烏
赤薄坴因莫諭此翁兼傲
骨絮心清激勝他人

陸士仁書

形模相肖更相親會聚三駝似有
日嘗羨澗川歸照甲世塗只見折
腠人

文謹光書

图 附1.11　明，1617年，李士达，《三
驼图》，轴，纸本墨笔，78.5×30.3 cm，
北京故宫博物院藏。

识为"万历丁巳（1617年）冬写，李士达"，认为是一幅嘲讽向孙隆屈膝之人的漫画。[1]值得注意的是，在这件画作中，还呈现了部分李士达的交游情况。首先是钱穀（1508年—不详）之子钱允治（1541—1624年）的题跋："张驼提盒去提亲，李驼遇见问缘由。赵驼拍手呵呵笑，世上原来无直人。钱允治录。"后有陆师道（1510—1573年）之子陆士仁（生卒年不详）："为怜同病转相亲，一笑风前薄世因。莫道此翁无傲骨，素心清澈胜他人。"再有文徵明的五世孙——文从先（生卒年不详）之子文谦光（活动于16—17世纪）诗："形模相肖更相亲，会聚三驼似有因。却羡渊明归思早，世涂只见折腰人。"由诗文来看，确实具有讽世的意味。南京博物院藏有文震亨、范允临和文谦光合作的《行楷书扇面》，可见其中的文谦光与范允临也有所交游。

沈宣，浙江仁和人，字明德。万历中，以岁贡为安庆府训导，锐意攻古文，尤长于诗，亦工画山水。《七修类稿》卷三十五载《沈明德诗》："弘治初，杭庠生沈明德宣嗜酒能文，尤工于诗画，萧散不羁，视功名如敝屣也，一时当道重

[1] 聂崇正撰：《三个滚动的圆球：李士达〈三驼图〉的寓意》，《紫禁城》2019年第10期。

之……后应贡授安庆府学训导。"【1】此外，沈宣与沈周等吴门人士多有交游，明代史鉴（1434—1496年）《西村十记》："二月望日，其始游也。主则邦彦，客则金宪、启南、继南、立夫、沈明德暨予凡七人。"后又云："金宪名班，字廷美，以乡荐为秋官，属金山西宪事，五十即致政。启南名周，继南名召，长洲人；邦彦名英，立夫名中，明德名宣，皆钱塘人；鉴字明古，吴江人，史氏。"【2】其中作为主人的邦彦，即刘英，是沈宣之婿。据《尧山堂外纪》卷八十五载："刘英，字邦彦，号宾山，沈明德婿也。"也以诗名，并曾为沈宣题画。【3】其中的启南是沈周，而沈召（生卒年不详）是沈周的弟弟，也能画山水。明代韩雍（1422—1478年）有诗《刘金宪廷美小洞庭十景》，可见金宪名为刘班。沈周有诗《送诸立夫归钱塘》，立夫名中，即诸中。史鉴（1434—1496年）也是吴中人，与沈周多有交往。【4】由此可见沈宣交往的人士都

【1】［明］郎瑛撰：《七修类稿》，上海：上海书店出版社2009年版，第382页。

【2】［明］史鉴撰：《西村十记》，《丛书集成续编》，上海：上海书店出版社1994年版，第63册，第288、290页。

【3】［明］蒋一葵撰：《尧山堂外纪》，《续修四库全书·子部杂家类》，上海：上海古籍出版社2002年版，第1195册，第61页。

【4】［清］钱谦益撰：《历朝诗集小传》，上海：上海古籍出版社1983年版，上册，第291页。

是乡贤文士，有一定声望但并非官宦阶层。沈宣的其他画颇为少见，据杨旸考查，目前有藏于南京博物院的《秋窗读易图》一件。[1]

以下略述两位书家生平。范允临（1558—1641年）字长倩，号长白，有《输蓼馆集》八卷，题"吴趋范允临长倩著"。对范允临生平较为详细的评述，在钱谦益的《牧斋有学集》卷十八中的《范长倩石公集序》。其中提到范允临长于诗文、书画和戏曲等，在天平山麓建造庭院，晚年赴滇云（云南）一带任视学政。[2]另《前明福建布政使司右参议范公墓碑》中提到，范允临先世居吴之支硎、天平两山间，后迁徙去华亭，故为吴人。是万历二十三年（1595年）进士，先授南京兵部主事改工部历员外郎郎中，后在云南任安察使金事提调学政，迁福建为官之后时未至任而归，后退居乡里。[3]其工于书法，书风清润秀雅，纤细飘逸，颇具董其昌气象。[4]

【1】 中国古代书画鉴定组编：《中国古代书画图目》，北京：文物出版社1997年版，第7册，第86页。

【2】 ［清］钱谦益撰，［清］钱曾笺注：《牧斋有学集》，上海：上海古籍出版社1996年版，第2册，第792—793页。

【3】 ［清］汪琬撰：《尧峰文钞》卷10，《四库丛刊·集部》，上海：商务印书馆1926年版，第1683册，第6页。

【4】 黄惇著：《中国书法史》，南京：江苏教育出版社2001年版，第6卷，第345页。

《崇祯记闻录》卷一："少参范长倩，居天平山精舍，拥重赀，挟众美，山林之乐，声色之娱，吴中罕俪矣。三月间，长倩他出，忽有群凶乘夜劫之，约去金银珠宝三万余金。语云慢藏诲盗，冶容诲淫，长老亦有以自取哉！自是惧而移居郡城矣。"另卷三亦载范允临在天平山右麓建造园林。[1]可见其财力颇健。另范允临与董其昌有所交游，董其昌有《寿范长倩学宪七十》和《壬子九月八日，同范长倩、朱君采、董遐周西湖泛舟，次遐周韵》两首。[2]

文震孟在《明史》有传，文震孟，字文起，吴县人，他是文徵明的曾孙，文彭（1498—1573年）的孙子，文卫辉（生卒年不详）之子。在天启二年（1622年）殿试第一，授修撰一职。后因上《勤政讲学疏》得罪魏宗贤（1568—1627年），被斥为平民。崇祯元年（1628年）又被召为侍读、日讲官，却受到魏忠贤余党王永光（1560—1638年）的报复，虽然崇祯眷顾王永光，但终使魏党翻案

【1】［明］佚名撰：《崇祯记闻录》，《台湾文献史料辑刊（第3辑）》，台北：大通书局2009年版，第52册，第2、29页。
【2】［明］董其昌撰，邵海清点校：《容台集》，杭州：西泠印社出版社2012年版，卷上，第22、116页。

受阻。崇祯五年（1632年）六月，被授予礼部左侍郎兼东阁大学士，入阁预政，又因得罪温体仁（1573—1638年）被落职闲住，半年后由于其外甥姚希孟（1579—1636年）去世，悲恸过度而去世。福王（朱由崧，1607—1646年）称帝后，追谥文肃。[1] 文震孟长于书法，"书迹遍天下，一时碑版署额，与待诏埒。"书法得董其昌笔意，典雅清丽，圆浑遒媚，气息流畅，于当时书坛多有影响。[2]《扬州画舫录》卷八中"休园"条载："（园）中多文震孟、徐元文、董香光真迹。"[3] 在《酌中志》卷一中，文震孟名列《（东林）点将录》"圣手书生"，[4] 可见其善于诗文，曾撰有《姑苏名贤小纪》等。

　　对于书画六人生平的考证表明，这些人彼此之间都存在着复杂的交游关系，且都处于吴中一地，虽未必有直接证据表明各自相互熟识，但可以考出至少互相为友人之友，即处于同一地域文人圈中。

【1】［清］张廷玉撰：《明史》卷139，北京：中华书局2013年版，第21册，第6497—6499页。

【2】《中国书法全集·文徵明卷》，第50卷，北京：荣宝斋出版社2000年版，第261页。

【3】［清］李斗撰，王军评注：《扬州画舫录》，北京：中华书局2007年版，第111页。

【4】［明］刘若愚撰：《酌中志》，北京：北京古籍出版社1994年版，第58页。

第二节 "八景"诗画研究

这套《潇湘八景》册页的制作井然有序，每位画者创作八景中的二景，每位书家题写八景中的四景。

盛茂烨画《烟寺晚钟》一页（图 附2.1），画山峦、雾气、乔松后掩映出红墙与山门，寺前二人，似在话别。画面左下角出现小桥和江水，浅色花青渲染的远山和画中偏上的一缕薄雾，表现出了画中的暮色，而采用墨色变幻表现诗情，正是盛茂烨的特长。其上有款："烟寺晚钟，辛酉（1621

图 附2.1 盛茂烨画《烟寺晚钟》

年）季冬望日写。盛茂烨。"白文方印"与华氏"。对开有明代士人范允临的对题："山含暝色护招提，隐隐疏钟隔翠微。一百八声鸣树杪，银蟾初上鹊初飞。范允临。"朱文方印"长倩""允临"。其书法尖锋入笔，中锋用笔，轻盈娴熟，行距疏朗，洒脱自然。该诗出自明代昆山籍诗人史谨（活动于1367年前后）的《题潇湘八景·烟寺晚钟》。[1]

史谨本人能作诗，亦能书画。《画史会要》：史谨，字公谨，号吴门野樵，太仓人。洪武时学士王景荐授应天府推官，善绘事，尝自题其画云："雨余山色翠如苔，树杪寒烟湿未开。童子无端扫红叶，隔林知有故人来。"[2]《列朝诗集小传》乙集"史湘荫谨"条："（史）谨，字公谨，昆山人。洪武中，谪居云南。与王学士景善，用景荐，为应天府推官。未几，左迁湘荫丞，寻罢。侨居金陵，性高洁，耽吟咏，工绘事，构独醉亭，卖药自给，以诗画终其身。"[3]可见史谨曾担任过金陵地方衙门的司法官员，后降官为湘荫县丞，不久便致仕

【1】［明］史谨撰：《独醉亭集》下卷，《景印文渊阁四库全书》，台北：台湾商务印书馆1982年版，第1233册，第144—145页。

【2】［明］朱谋垔撰：《画史绘要》，潘运告编：《明代画论》，长沙：湖南美术出版社2002年版，第379—380页。

【3】［清］钱谦益撰：《历朝诗集小传》，上海：上海古籍出版社1983年版，上册，第200页。

退隐。他的经历是当时许多士人的缩影，可能担任过职位较低的官员，也可能进入出售诗画的职业画家阶层。

盛茂烨画《平沙落雁》一页（图 附2.2），淡墨画滩涂中，群雁正在芦花中徐徐飞降，左下角的水边有两位士人正在远眺，身后一童子。天空用淡墨由淡到浓遍染，水面留白。其上有款："平沙落雁，辛酉（1621年）冬十二月写。盛茂烨。"白文方印："与华氏"。对开有文震孟的题诗："潮退沙平水头寒，雁行落画楚云残。蘪芜绿过芙蓉老，白发闲人不敢看。文震孟。"朱文方印："文起"，白文方印："竹坞草庐"。其书法的结字笔法秉承文徵明，行距疏朗，略参草法，不流俗套。

图 附2.2　盛茂烨画《平沙落雁》

　　除此之外，这两开山水的墨法在整套册页中最为秀润，《烟寺晚钟》里染出暮色和晚霭，《平沙落雁》中染出芦苇丛后浅灰色的夜空。与一年前所画《唐人诗意图册》（图 附2.3）中水墨与花青融合渲染的画法接近，唐人诗意画册中的树木造型，也与李士达《岁朝题诗图》有所接近，与《五百罗汉图》中的遒劲之松已完全不同，向着清新疏秀一路发展。一般认为盛茂烨的人物造型受李士达影响，实际上山水也有他的影子。

　　陈焕的墨法和盛茂烨相比，更为疏朗简略，但渲染设色则颇为明快。其画《洞庭秋月》（图 附2.4）一页，画面中大

图 附2.3　明，1620年，盛茂烨，《唐人诗意图册》（共10开），纸本墨画淡彩，各26.3×32.5 cm，个人藏。[1]

【1】（日）大和文華館：《蘇州の見の夢：明清時代の都市と絵画》，大和文華館2015年版，第80—81页。

片水域，水面以淡墨作鱼鳞波，天空以花青与淡墨淡染，并以湿墨染出远山。画面右方是滩涂、青色树丛和掩映中的桅杆。左下角则是一角城郭和城楼，淡墨画垂柳，淡花青山色，淡赭染城楼，画面整体清旷淡雅，虽未见月，但宛如月色笼罩一般。款曰："洞庭秋月，庚申（1620年）秋写。陈焕。"朱文长方印："子文"。对开有文震孟对题："波光万顷浸长空，桂子飘香远近风。一夜冯夷眠不稳，广寒移在水晶宫。文震孟。"朱文方印："文起"白文方印："竹坞草庐"。该诗出自史谨《题潇湘八景·洞庭秋月》。[1]

图 附2.4　陈焕画《洞庭秋月》

【1】［明］史谨撰：《独醉亭集》下卷，《景印文渊阁四库全书》，台北：台湾商务印书馆1982年版，第1233册，第144页。

　　陈焕画《渔村夕照》（图 附2.5）一页，画面右下角设
浅青绿与浅绛和墨画出各色树丛、渔村茅舍，粗笔画点景渔
父三名。大片水域只在柳下略施波纹并淡染花青，岸对面以
苔点施花青表现出树丛，赭色屋顶掩映，岸边湿墨草草绘出
渔船，板桥上以焦墨点出一渔父正扛竿而归。后为高大的山
岭坡陀，浅花青色染出远山。款曰："渔村夕照，庚申（1620
年）冬写。陈焕。"白文长方印："子文"。对开有范允临对
题："不知谁唱白铜题（鞮），杨柳村西即大堤。欸乃一声风
断续，打鱼人背夕阳归。范允临。"朱文方印："长倩""允
临"。此诗出自明代诗人沈明臣（1518—1596年）的《渔村

图 附2.5　陈焕画《渔村夕照》

夕照》。[1]沈明臣与王稺登有所交游，在《兖州四部稿》卷一百十八中有"赠沈明臣一歌"。《明诗别裁集》卷九中："明臣，字嘉则，鄞县（今宁波）人。"另载"嘉则与徐文长同在胡少保宪宗幕"。[2]可见其与吴中人士多有交游。

李士达画《远浦归帆》（图 附2.6）一页，画面左下角是村舍茅屋、屋后茂竹成林，凭楼远眺的士人、乔木、小桥，水域的远方是山峦，水中两艘帆船。右下角朱文方印"曾寄徐氏东啸草堂"。款曰："远浦归帆，辛酉（1621年）冬日写。

图 附2.6 李士达画《远浦归帆》

【1】[清]张玉书、汪霦等奉敕编：《御定佩文斋咏物诗选》卷228，《景印文渊阁四库全书》，台北：台湾商务印书馆1982年版，第1433册，第361页。
【2】[清]沈德潜选编：《明诗别裁集》，石家庄：河北人民出版社1997年版，第117页。

李士达。"白文长方印："士达"。对开有范允临对题："洞庭湖上岳阳楼，槛外波光接素秋。数片征帆天际落，不知谁是五湖舟。范允临。"朱文方印："长倩""允临"。该诗出自史谨的《题潇湘八景·远浦归帆》。[1]

李士达画《山市晴岚》（图 附2.7）一页，画面中一派青山绿水，巨峰之上作矾头，颇有巨然风致。其下为山市，简笔房舍若干，市中两位点景行人，树林掩映中为村舍，近处水边坡陀，湿墨和花青点苔，上有乔木。款曰："山市晴岚，辛酉（1621年）冬写于石湖村屋。李士达。"对开有文震孟

图 附2.7　李士达画《山市晴岚》

【1】 ［明］史谨撰：《独醉亭集》下卷，《景印文渊阁四库全书》，台北：台湾商务印书馆1982年版，第1233册，第144—145页。按：《独醉亭集》中"槛外"作"闌外"。

对题:"一带青山入画来,烟云寂寥水光开。千门尽掩红尘隔,莫讶长安古道猜。文震孟。"朱文方印:"文起",白文方印:"竹坞草庐"。

李士达的画风颇为多样,既有前文所举《竹里泉声图》的精细密致,又有1618年所画《秋景山水图》(图 附2.8)中渴笔和湿笔交汇,空间疏朗悠远的风格,《潇湘八景》册页的画法与后者接近。同样,盛茂烨的山水画法也有类似的两种风格。

沈宣画《江天暮雪》(图 附2.9)一页,一派白雪峰峦,围绕着画面下方的几处临湖房舍庭院,窗前有红衣士人观景,以及红色床榻一具。房屋后的树丛和画面右边的树中皆有红叶,有明人理解中的唐代张僧繇"雪山红树"之画意。屋舍的窗幔、屋后的青松右上角的山亭皆为青色,另山石用赭石淡染,设色看似粗犷,实则精心。湖中一叶扁舟,舟中一位渔父头戴蓑帽沉思,颇有"独钓寒江雪"诗意。款曰:"江天暮雪,辛酉(1621年)腊月望后写。沈宣。"白文方印:"沈宣"。对开有范允临对题:"一色彤云披百峦,江村出没有无间。扁舟远钓芦花渚,疑是山阴载访还。范允临。"朱文方

图 附2.8　明，1618年，李士达，《秋景山水图》，轴，纸本墨画淡彩，168.9×89.9 cm，静嘉堂文库美术馆藏。

图 附2.9　沈宣画《江天暮雪》

印：“长倩”“允临”。该诗出自史谨的《题潇湘八景·江天暮雪》。[1]左下角有朱白文印：“月坡翰墨”。

　　沈宣画《潇湘夜雨》（图 附2.10），画面以淡墨刷染，一行人撑伞独行于荷塘边缘，正要回到茂竹掩映的柴门农舍，远方则是米法点苔画就的高山与云烟，花青和墨渍染，中段空旷，与云烟融为一体，颇有雨雾之思，云山画法是明后期画家对米法的演绎，如大阪市立美术馆所藏邵弥（1592/1593—1642年）画于1640年的《云山平远图》亦似

【1】［明］史谨撰：《独醉亭集》下卷，《景印文渊阁四库全书》，台北：台湾商务印书馆1982年版，第1233册，第145页。按：《独醉亭集》中“披”作“挖”，“出没”作“渔火”，“远钓芦花渚”作“远泊黄芦岸”，“载访”作“访戴”。

图 附2.10　沈宣画《潇湘夜雨》

此例。画面右下角的茂竹浓淡变化细腻，颇有文伯仁《四万山水图》中《万竿烟雨图》之风。款曰："潇湘夜雨，辛酉（1621年）冬写。沈宣。"白文方印："沈宣"。对开有文震孟对题："潇湘夜雨响孤蓬，客鬓萧萧绿树中。满眼苍梧俱是泪，朝云不散楚王宫。文震孟。"朱文方印："文起"，白文方印："竹坞草庐"。

在整套册页中，盛茂烨创作了《烟寺晚钟》和《平沙落雁》二开；陈焕创作了《洞庭秋月》和《渔村夕照》二开；李士达创作了《远浦归航》和《山市晴岚》二开；沈宣创作了《江天暮雪》和《潇湘夜雨》二开。范允临题

《烟寺晚钟》《远浦归航》《渔村夕照》《江天暮雪》；文震
孟题《平沙落雁》《洞庭秋月》《山市晴岚》《潇湘夜雨》。
由画册的组织来看井然有序，每一位画家创作二页，每一
位书家题跋两位画家之作，所有的款识和书法格式都统一，
题写的诗句采用明代江南诗人之作。最早为陈焕《洞庭秋
月》《渔村夕照》两开，作于1620年秋，其余三位画家均
于1621年冬完成，书家则未署年款。另《平沙落雁》《山
市晴岚》《潇湘夜雨》诗未见明人诗集，或是散佚诗，或由
文震孟自作。

　　整体画面格调清新疏朗，色调明快，却无学者所认为
的早期《潇湘八景》的画面模式，若结合画家们其他作品
细观，还是巧妙地隐藏了一定的程式化现象，如《潇湘八
景》中大多采用江村和水域的构图进行多种变换，配以不
同的诗句，适合快速学习和批量创作。若对比大都会博物
馆所藏的盛茂烨六册页《山水诗意图册》（图 附2.11），与
前文所举《唐人诗意图册》，就不难看出此类倾向。类似的
程式化特征，是这一时期诗意画进入更广泛的范畴，以及
市场化的趋势。

图 附2.11　明，盛茂烨，《山水诗意图册》（6开），绢本墨笔浅设色，28.6×30 cm，大都会艺术博物馆藏。

第三节　晚明"诗画合一"的特征

第一，明代文人画家的结构颇为复杂，许多文人成为半职业化，甚至职业的书画家。清代学者赵翼（1727—1814年）在《廿二史札记》卷三十四中有"明代文人不必皆翰林"条，谈道："唐、宋以来，翰林尚多书画医卜杂流，其清华者，惟学士耳。至前明则专以处文学之臣，宜乎一代文人尽出于是。乃今历数翰林中以诗文著者……，而一代中赫然以诗文名者，乃皆非词馆。……并有不由科目而才名倾一时者，王绂、沈度、沈粲、刘溥、文徵明、蔡羽、王宠、陈淳、周天球、钱穀、谢榛、卢柟、徐渭、沈明臣、余寅、王穉登、俞允文、王叔承、沈周、陈继儒、娄坚、程嘉燧，或诸生，或布衣山人，各以诗文书画表见于时，并传及后世。"[1] 由此可见，吴中名贤的社会地位并非如前朝多为士人，不少只是乡里名流，并拥有地域范畴中较为广泛的交友圈。同时，阶层较低的文人书画家与较高的士人之间并不泾渭分明，而是

【1】［清］赵翼撰，王树民校证：《廿二史札记》，北京：中华书局1984年版，下册，第783页。

共处于同一交友圈中。类似的交游在某种程度上，也显示了此时吴中人士在一定程度上的地方主义特点。[1]

第二，随着文人画发展的成熟，诗画合一不再被认为是一种完美的创作方式，诗与画之间产生了一定的疏离，以及大量诗意画进入交游甚至市场中，而交游、应酬和交易也是半职业化文人画家的日常创作平台。这一现象也与此时版画的兴盛，引发《唐诗画谱》等版画集的流行有关。此时，对纯粹的文人画的要求则是遍习前人笔法，正如范允临在其《输寥馆集》卷三中"赵若曾墨浪斋画册序"条所云："今吴人不识一字，不见一古人真迹，而辄师心自创，惟涂抹一山一水，一草一木，即悬之市中，以易斗米，画那得佳耶？间有取法名公者，惟知有一衡山，少少仿佛摹拟，仅得其形似皮肤……殊不知衡山皆取法宋元诸公，务得其神髓。"[2]而这些诗意画的创作者未必能过眼古人名作，他们学习的直接源头往往来自明代前期和中期的吴门画家，并非宋元时代的画家。体现在题跋中，能够见出，晚明文人职业画家多有应酬

【1】俞斌撰：《晚明至清苏州文氏家族研究》，华东师范大学2016年硕士论文，第42页。

【2】［明］范允临撰：《输寥馆集》，《四库禁毁书丛刊》，北京：北京出版社1997年版，第101册，第277页。

与交易之作，又受流行文化影响，相互借鉴的程式化倾向。这一特征，在被反复题写的同样的岁朝诗这一现象中表现得尤其明显。

第三，《潇湘八景》在明代脱离了南宋时代的禅学意境，作为一般的文人诗意画的母题进行创作，由于其内含八个诗画之题，也成为交游合作的上佳载体。由盛茂烨等四位吴中画家创作的这一类诗意山水画主要表现隐居田园生活，清新雅致，不带过多的复古气息，也不过多地追溯前人笔法，因此没有松江派画风的晦涩之感，却能唤起身临其境的诗情。盛茂烨等的诗意山水画风其后流传至日本，影响了彭城百川（1697—1752年）和与谢芜村（1716—1784年）等南画家，对江户时代日本绘画的发展起到了推动的作用，或许也是因为其脱离了复古的深邃，走向了赏心悦目的境地。

后　记

本书写作的缘起，原初是因为我在中国书画史的教学中，发现题跋是不可分割的组成部分，也是中国书画独有的文化呈现。虽然中国书画史的研究绕不开对"题跋"的论述，但目前尚无一部专门研究题跋的著作，对其源起、发展和形态进行系统的整理和研究。因此，我考虑整理一部关于中国书画题跋形成内在理路的文稿，并将其作为教学与研究的参考材料。然而，一旦开始撰写之后，我发现其中存在诸多需要加以深入阐释的问题，于是便着手做了系统的研究工作，完成了这部书稿。由于完稿时间和写作篇幅均为有限，我的研究以及掌握的材料也尚有需要进一步深入的空间，这本小书可谓是抛砖引玉，还望学界师友多加指正。

感谢我的工作单位，华东师范大学美术学院的领导和同事们的帮助和鼓励。这本书的出版，受到了张晶教授"上海

市文教结合"项目的资助，以及徐中锋老师的鼎力相助，在此致以诚挚的谢意。本书中引用的参考资料的诸位作者，不少都是多年来有所请教的学界师友，如王耀庭先生、余辉先生、卢素芬女士等，他们的成果为本书提供了翔实的研究基础；本书也较多地借鉴了未曾谋面的前辈学者的研究，如朱惠良女士对南宋帝后诗画的梳理，还有陈葆真女士、傅申先生、王连起先生、方闻先生等学者的卓越成果。同时也受益于当下诸多活跃于相关领域的学者的成果，以及部分海外的文献资料。我虽然逐一援引了所有参考的材料，但撰写和出版过程中也存在延迟的过程，并受到客观条件的限制未获得部分资料，其中可能也包括一些颇具学术价值的大部头的图册文献等。若无意中挂一漏万，还请学界同仁海涵，在未来的研究工作中也将继续增补和修订。

在此还要感谢在多年的研学过程中，与我保持通信联络的原台北故宫博物院书画处处长王耀庭先生给予我的诸多指导；故宫博物院、国家博物馆、上海博物馆、浙江省社科院、北京画院；中央美术学院、广州美术学院、南京艺术学院、南京师范大学、上海大学；上海市书法家协会、上海市美术

家协会、上海市美学学会等院校机构的前辈与师友都对我多有鼓励。感谢我的恩师，复旦大学文史研究院的李星明教授、中文系的杨乃乔教授；在复旦担任教育部访问学者时的导师陈思和教授；在斯坦福大学担任国家公派访问学者时的导师艾朗诺（Ronald Egan）教授、文以诚（Vinograd）教授。感谢杨晓能教授多年以来的帮助。尤其感谢李星明老师与上海博物馆书画研究处主任凌利中先生给予的指导及对本书的推荐，这对我是莫大的鼓励，也使我提醒自己应以认真谦逊的态度静心写作。曾与我一起在复旦中文系博士后流动站工作三年的伙伴们，我们保持了长久而深厚的情谊。我还特别怀念在美国访学期间的相识相知的好友邹珊、江心月、陆颖至……大家多年来一直怀着诚挚的友情共同前行。

感谢我曾工作过的上海戏剧学院的校领导、学术委员会、舞美系，还有学校各部门的老师们的帮助。舞美系的新老两届主任与人事处的领导将我招聘入系里任教，后又选拔我担任舞美系史论教研室的主任，使我磨炼能力并成长进步。研究生部的老师们曾推荐我承担上戏书法班的课程教学和硕士生指导工作，教务处的老师们在我的教学工作方面给

予了很大的帮助，科研处的老师们对我的学术工作多有支持，还有在上戏学习期间对我多有培养的前辈师长们，如导师王邦雄教授，还有潘健华、吴爱丽、黄意明、王云等老师们，向他们学习的这段时光，使我愈发沉静、专注。曾跟随我就读硕士学位，主攻书法史论的两位小友，他们在学术上颇有心得，实际上也是卓有成绩的青年书法家，闲暇之时我们仍常交流书法与鉴藏，对我而言是颇为愉快的事。我的艺术史论方向的硕士研究生孙启同学认真地为这部书稿作了文字校对的工作，上海交通大学出版社的韩敏悦编辑为本书的出版付出了辛勤的努力。正是因为大家的勉励，才使我得以在书画史的教学与研究道路上不断前行。希望拙作的出版能够对书画及相关领域的社会美育工作有所助益，能够承担面向海内外进行公共史学与文化传播的学术责任，能够使优美而深邃的中国文化得以传承和弘扬，这是我一直以来的心愿。

施錡

2021 年 8 月于上海